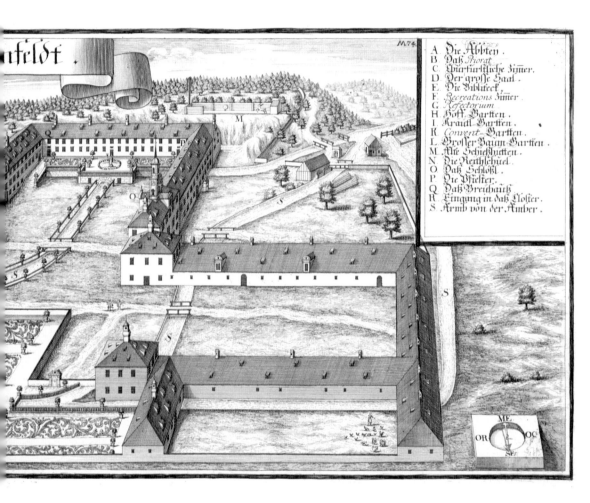

...feldt.

M.74.

A Die Abbten.
B Das Priorat.
C Churfurstliche Zimer.
D Der grosse Saal.
E Die Bibliseck.
F Recreations Zimer.
G Refectorium.
H Hoff-Gartten.
I Kraut-Gartten.
K Convent-Gartten.
L Grosser Baum-Gartten.
M Alte Schieshutten.
N Die Reithschuel.
O Das Schlossl.
P Die Pfister.
Q Das Breuhaus.
R Eingang in das Closter.
S Armb von der Amber.

Fürstenfeld

Ehemaliges Zisterzienserkloster

Herausgegeben von
Peter Pfister

Mit zahlreichen Aufnahmen von
Wolf-Christian von der Mülbe (†)

SCHNELL + STEINER

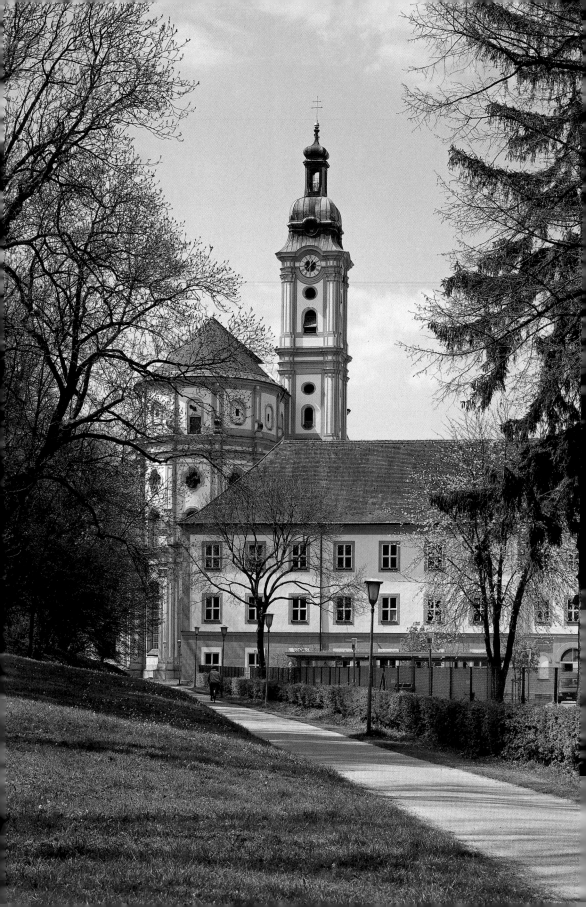

Inhalt

Seite 2:
Die Klosterkirche
Fürstenfeld von Osten

Seite 5:
Engel mit den
Schlüsseln der
Binde- und Lösegewalt
am Petrus- und
Paulus-Altar in der
4. südlichen
Seitenkapelle, Egid
Quirin Asam, 1746

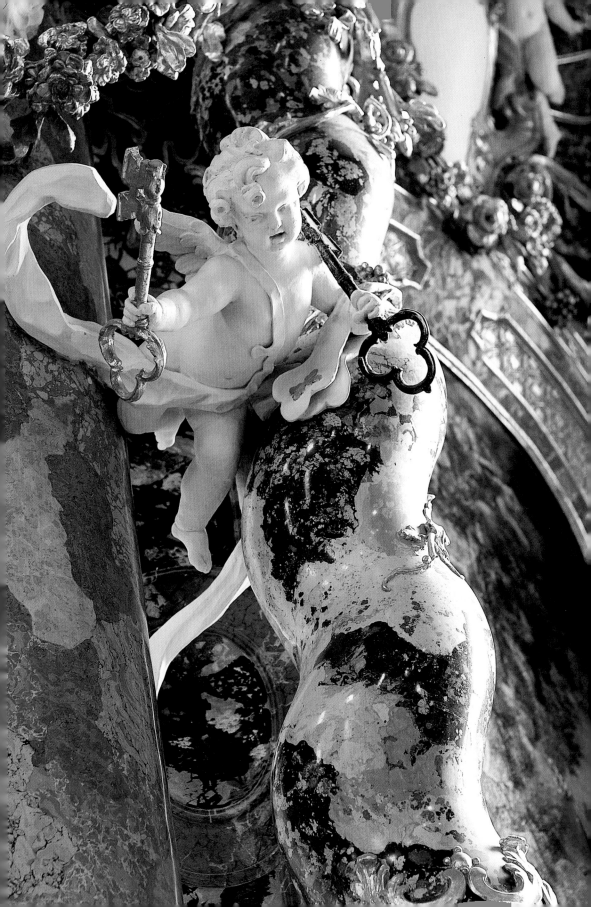

Zum Geleit

Der neue Pfarrverband Fürstenfeld, die Stadt Fürstenfeldbruck und das gesamte Brucker Land feiern heuer „750 Jahre Fürstenfeld". Basis für diese Feier ist das ehemalige Zisterzienserkloster Fürstenfeld, das allerdings im Zuge der Säkularisation aufgelöst worden ist. Es verbindet sich damit aber nicht nur der Blick zurück in die Geschichte, sondern auch der auf die Gegenwart und der in die Zukunft unseres Glaubens.

Die Schönheit der Klosteranlage und der Glanz der ehemaligen Klosterkirche lassen heute noch etwas von der früheren Bedeutung der Zisterzienserabtei Fürstenfeld erahnen. Seit der Mitte des 13. Jahrhunderts war sie ein einflussreiches Kulturzentrum im Ampertal, das sein Umland geprägt hat.

Die spezielle zisterziensische Religiosität, die von Kloster Fürstenfeld ausstrahlte, zielt auf Grundlage der Benediktregel hin auf die vollkommene Hingabe an Gott. Marienmystik und Kreuzesverehrung stehen dabei im Mittelpunkt. Dieses geistliche Erbe – gefasst in die traditionellen Formulierungen und Bilder der *augmentatio fidei* (Vermehrung des Glaubens), der *defensio fidei* (Verteidigung des Glaubens) und der Präsenz des Heiligen (die Vertreibung der Dämonen und die Gegenwart der Engel) – lässt sich heute auch verwirklichen, freilich in gewandelter Form.

Denn: „Der Geist für Gott und die Menschen verlangt von der Kirche, stets auf die ‚Zeichen der Zeit' zu achten, damit sie ihre Botschaft als Antwort auf die Fragen der Menschen verkünden kann und damit die konkreten Formen ihres Lebens und Dienstes den Anforderungen der jeweiligen Situation entsprechen." „... um dieser Sendung willen muss eine Gemeinde die Formen ihres Gemeindelebens immer wieder überprüfen; sie muss Bewährtes lebendig halten und offen sein für Entwicklungen und neue Formen, in denen der Glaube überzeugender gelebt und tiefer erfahren werden kann." So drückt es die Würzburger Synode in dem Beschluss „Die pastoralen Dienste in der Gemeinde" (Kapitel 2.2.1 und 2.3.3) aus.

Seelsorge in unserer heutigen Situation hat Entwicklungen und Veränderungen im kirchlichen und gesellschaftlichen Leben zu berücksichtigen, wie den Rückgang volkskirchlicher Gegebenheiten, den Priestermangel, die Vergrößerung von Lebensräumen und die Differenzierung der Gesellschaft in unterschiedliche Milieus. Dies kommt auch in den „Zeichen der Zeit" zum Ausdruck, die bei der Arbeit des Zukunftsforums unserer Erzdiözese im Kontext des Projektes „Dem Glauben Zukunft geben" zusammengestellt worden sind. Ich sehe diesen Prozess als eine organisatorische Notwendigkeit und zugleich auch als eine pastorale und spirituelle Herausforderung.

Durch die geographische Situation steht das Erzbistum vor einer doppelten Herausforderung: in städtischen wie ländlichen Gebieten mit den je unterschiedlichen Gegebenheiten eine geistliche Heimat für die Gläubigen zu schaffen und eine neue Sammlung des Gottesvolkes herbeizuführen.

Hier kommt der Klosterkirche Fürstenfeld eine neue Dimension zu, die eigentlich eine alte ist. Sie wird zum Mittelpunkt einer neuer Seelsorgeinheit, des Pfarrverbandes Fürstenfeld mit den vier Pfarreien Fürstenfeldbruck-St. Magdalena, Fürstenfeldbruck-St. Bernhard, Emmering und Pfaffing-Biburg. Über Jahrhunderte hinweg wurden gerade diese Seelsorgestellen von den Fürstenfelder Mönchen pastoral betreut; heute werden diese bisherigen Seelsorgeinheiten im Sinne der Ausweitung der Le-

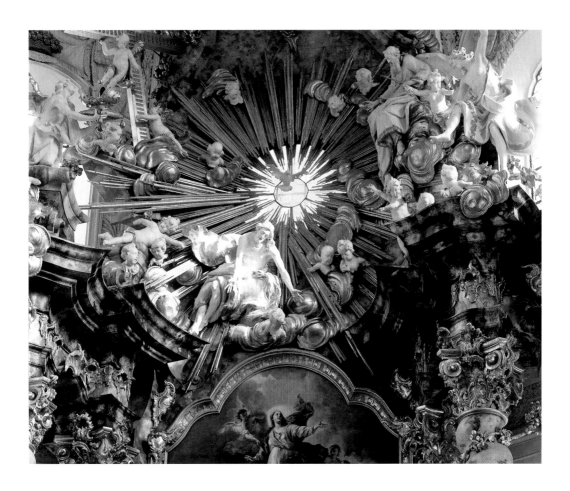

Aufnahme Mariens in den Himmel und Heiligste Dreifaltigkeit, Ausschnitt aus dem Hochaltar

bensräume organisch fortentwickelt und weisen so wieder auf die Mutterkirche zurück. Der historische Ort des gelebten Glaubens, nämlich die Klosterkirche Fürstenfeld, bildet dabei das Zentrum eines pastoralen Netzwerkes mit unterschiedlichen Schwerpunkten. Seit der Gründung des Pfarrverbandes im Dezember 2011 wachsen diese Seelsorgestellen unter dem geistig-geistlichen Dach des zisterziensischen Erbes Stück für Stück zusammen, behalten aber auch ihre je eigene Prägung. Ich wünsche den Bemühungen des Zusammenwachsens gerade im Jubiläumsjahr gute Früchte!

Im Blick auf das von Papst Benedikt XVI. für das Jahr 2012/2013 ausgerufene „Jahr des Glaubens" habe ich die Vision des heiligen Bernhard von Clairvaux, in der er sich vom Kreuz herab von Christus umarmt sah, aufgegriffen und in dem Gebet für unsere Erzdiözese zusammengefasst:

„Herr Jesus Christus, ... wir danken Dir, dass Du am Kreuz Deine Arme für alle ausgebreitet hast und uns alle an Dich ziehst. Bei Dir und mit Dir lernen wir glauben, hoffen und lieben! Du zeigst uns, wie die Tür des Glaubens geöffnet werden kann. Du sagst ‚Hab keine Furcht! Glaube nur!' Du tröstest und ermutigst uns, wenn unser Glaube klein und schwach ist wie ein Senfkorn..."

Ich wünsche allen, dass die Feiern zum Jubiläum von Fürstenfeld allen im Pfarrverband neuen Schwung und Freude am Glauben geben.

München, Ostern 2013

Reinhard Kardinal Marx
Erzbischof von München und Freising

Sepp Kellerer

Grußwort

Vor 750 Jahren wurde das Zisterzienserkloster Fürstenfeld gegründet, 1803 – vor 210 Jahren – wurde es wie alle anderen Klöster in Bayern aufgehoben. Was ein bayerischer Herzog als Sühne für eine grausame Tat, aber auch als politischen, wirtschaftlichen und geographischen Schachzug begonnen hat, hat ein anderer Wittelsbacher beendet, weil klösterliche Herrschaft als Staat im Staat – zu Recht – nicht mehr dem aufgeklärten Denken der Zeit entsprach, aber auch, weil die klösterliche Lebensform als Fremdkörper in diesem neuen Bayern empfunden wurde. Dass man sich damit auf lange Sicht nicht unbedingt einen Gefallen getan hatte, wurde schnell allzu klar. In Fürstenfeld waren verschiedene Wiederbesiedlungsversuche nicht von Erfolg gekrönt. Der ehemals vom Kloster abhängige Markt Bruck begann, eine kommunale Selbstverwaltung auszubilden und sich in Selbstständigkeit und Eigenverantwortung zu üben. Aus Fürstenfeld und Bruck wurde Anfang des 20. Jahrhunderts auch offiziell Fürstenfeldbruck.

So wie die Brucker Bürger 1803 die Leonhardikirche vor dem Abriss bewahrten, indem sie sie durch Kauf in ihren Besitz brachten, so ergriff die Stadt 1978 die einmalige Gelegenheit, den gesamten ehemaligen Ökonomietrakt des Klosters vom Wittelsbacher Ausgleichsfonds zu erwerben. Ziel war schon damals die Einrichtung eines Kulturzentrums mit einem dringend benötigten repräsentativen Versammlungsraum. Nach langen Jahren der Diskussionen und Planungen und manchen Widerständen konnte mit Beginn meiner Amtszeit 1996 die Umsetzung des jetzigen Erscheinungsbildes in die Wege geleitet werden. 2001 wurde das Veranstaltungsforum Fürstenfeld im Beisein des damaligen Ministerpräsidenten Dr. Edmund Stoiber seiner Bestimmung übergeben, 2004 wurden die Außenanlagen fertig gestellt. Die im Jahr 2010 abgeschlossene Rekonstruktion des Kurfürstensaals im ehemaligen Konventtrakt, der heute die „Polizeischule" beherbergt, war ein weiterer wichtiger Schritt und vor allem das Ergebnis herausragenden bürgerlichen Engagements. Mit der Errichtung des Pfarrverbandes Fürstenfeld 2011 tritt auch das kirchliche und seelsorgliche Leben in eine neue Phase ein. Und mit dem Umbau des Museums Fürstenfeldbruck und der völligen Neukonzeption seiner Abteilung zur Geschichte des Klosters und des Zisterzienserordens sowie dem seit 2012 in den Räumen der alten Mühle angrenzenden Kunsthaus schließt sich im Jubiläumsjahr der Kreis – zumindest für die nähere und weitere Zukunft: Ungezähltes und vielseitiges Engagement, hoher finanzieller und ideeller Einsatz und eine breite Identifikation in der Bevölkerung mit „unserem Kloster" haben dazu beigetragen, dass in Fürstenfeld neues Leben erwacht ist. Am Ende meiner 18-jährigen Amtszeit wünsche ich von Herzen, dass das, wofür ich an verantwortlicher Stelle gemeinsam mit dem Stadtrat die Voraussetzungen schaffen durfte, weiter blüht und gedeiht – von allen für alle. Lassen Sie uns in gutem Sinne traditionsbewusst sein und bleiben, indem wir nicht die Asche hüten, sondern das Feuer weitertragen.

Fürstenfeldbruck, am 19. März 2013, dem Josefitag
Sepp Kellerer
Oberbürgermeister

Birgitta Klemenz

Grußwort

Der 2011 aus den Gemeinden von St. Magdalena mit der Filiale Puch und St. Bernhard in Fürstenfeldbruck, St. Stefanus und Hl. Dreifaltigkeit Pfaffing-Biburg und St. Johannes der Täufer in Emmering errichtete Pfarrverband Fürstenfeld trägt mit seinem Namen der alles überragenden Bedeutung des ehemaligen Zisterzienserklosters für die Geschichte der einzelnen Pfarrgemeinden Rechnung.

Die Gemeinden des Pfarrverbandes waren alle Klosterpfarreien. Nach der Aufhebung Fürstenfelds 1803 und dem Ende des monastischen Lebens hat sich diese Verbindung auf mancherlei Weise erhalten. Sie zeigt sich gerade auch in der Bezeichnung „unsere Klosterkirche", mit der viele Menschen – auch über Fürstenfeldbruck hinaus – deutlich machen, was ihnen diese Kirche bedeutet: Heimat, Orientierung, Stolz auf etwas derartig Schönes... Es verwundert deshalb nicht, dass die Namensgebung „Fürstenfeld" für den künftigen Pfarrverband ein hohes Maß an Zustimmung gefunden hat. Die Klosterkirche ist bei den Gemeinden des Pfarrverbandes unumstrittener Identifikationsort. Hierin liegt die große Chance, alle in ihrer je eigenen Vielfalt immer wieder zusammenzuführen, zu sammeln und wieder auszusenden in die Unterschiedlichkeiten und Vielfältigkeiten des pfarrlichen Lebens um den eigenen Kirchturm herum. Dass all das ein Prozess der Entwicklung und des – langsamen – Wachsens ist, versteht sich von selbst.

Bei allem kommt jedoch dem Bezug zur spirituellen und damit monastischen Tradition dieses Ortes eine besondere Bedeutung zu. Wir sind alle keine Zisterzienser, aber wir können uns durch ihre Spiritualität und vor allem durch die Mystik des hl. Bernhard von Clairvaux, der uns in der Klosterkirche auf Schritt und Tritt begleitet, inspirieren und leiten lassen. Karl Rahner hat ja einmal gesagt, der Christ von morgen muss ein Mystiker sein, einer, der etwas erfahren hat, oder er wird nicht mehr sein. Den Weg über die Erfahrung des Kreuzes hinein in die Herrlichkeit des Himmels, unser eigenes Leben vor dem Hintergrund der Geschichte der Kirche und als Teil des großen Heilsgeschehens, das Gott an uns Menschen vollzieht – nichts anderes möchte die Ausstattung der Klosterkirche Fürstenfeld zum Ausdruck bringen. All das ist doch eine wunderbare Anleitung zu einem Leben aus dem Glauben: für uns selber, für alle, die uns anvertraut sind, und vor allem zur Ehre Gottes, „auf dass er in allem verherrlicht werde" („ut in omnibus glorificetur Deus"), wie es im großen Deckenfresko über dem Kreuzaltar zu lesen ist.

Auch für Fürstenfeld und seine Kirche gilt dabei uneingeschränkt, was der Propst von Steingaden vor 250 Jahren mit seinem Ring in ein Fenster der Wieskirche geritzt hat: „Hic habitat fortuna, hic quiescit cor" – „Hier wohnt das Glück, hier kommt das Herz zur Ruhe". Diese Erfahrung wünsche ich uns allen – den Einheimischen und den Besuchern aus nah und fern – immer wieder von Neuem.

Fürstenfeldbruck, am 21. März 2013, dem Fest des hl. Benedikt und dem Gründungstag von Cîteaux

Birgitta Klemenz
Vorsitzende des Pfarrverbandsrates Fürstenfeld
und Kulturreferentin
von Fürstenfeldbruck

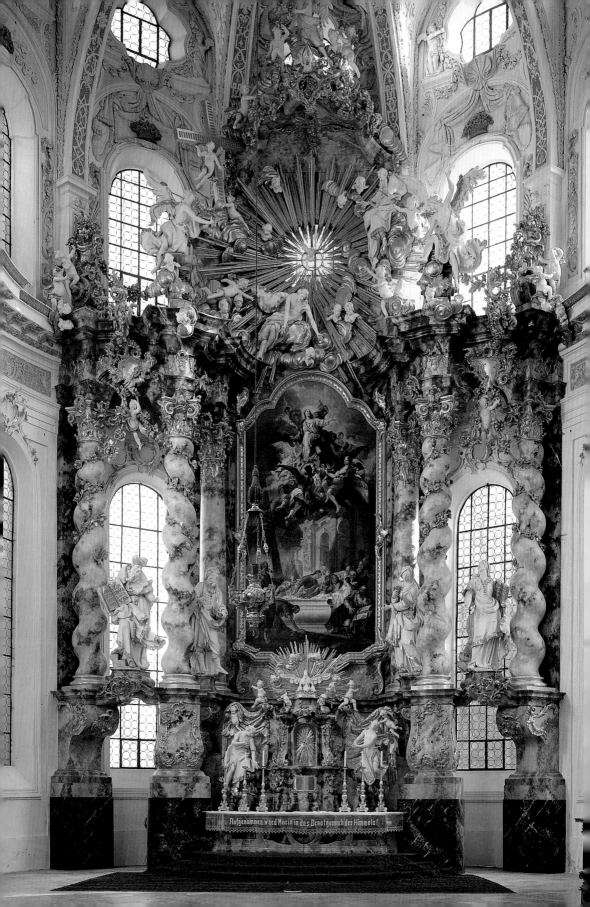

Aufgenommen wird Maria in das Brautgemach des Himmels!

Vorwort des Herausgebers

Im Jahr 2013 kann die Stadt Fürstenfeldbruck zusammen mit Pfarrgemeinden, Vereinen und Verbänden „750 Jahre Fürstenfeld" feiern. Die letzten Klosterjubiläen waren jeweils Anlass für ein Wahrnehmen des großen Schatzes, der im Erbe des Klosters Fürstenfeld steckt. Die 700-Jahr-Feier 1963 gab den Anstoß zur Restaurierung der Klosterkirche. 1978 konnte die Stadt Fürstenfeldbruck den gesamten ehemaligen Wirtschaftsbereich erwerben und einen Prozess der Restaurierung einleiten. 1988, bei der 725-Jahr-Feier, war hierfür ein gewisser Abschluss erreicht. Mit der bedeutenden Ausstellung „In Tal und Einsamkeit" gelang es, viele Menschen aus nah und fern für Fürstenfeld zu interessieren. Im Jahr 2001 konnte die Stadt Fürstenfeldbruck mit der Eröffnung des Kultur- und Freizeitzentrums in der Klosteranlage einen weiteren Meilenstein setzen. Die monumentale barocke Klosterkirche, das besondere Ambiente und die liebevoll restaurierten ehemaligen Ökonomiegebäude ergänzen sich heute einzigartig.

Daneben entwickelte sich auch die Pastoralsituation an der ehemaligen Klosterkirche Fürstenfeld weiter. Ab 1953 war hier ein Kurat angewiesen. Als 1965 die Kuratie zur Pfarrei Fürstenfeldbruck-St. Bernhard erhoben wurde, wurde die Klosterkirche zur Nebenkirche der Pfarrei Fürstenfeldbruck-St. Magdalena. 2011 entstand daraus der Pfarrverband Fürstenfeld mit vier Pfarreien und der Klosterkirche als geistlichem Zentrum. Seit 2011 haben auch der Staat (die Polizeischule) und der Förderverein „Freunde des Klosters Fürstenfeld" durch die Rekonstruktion des sog. Churfürstensaals Beiträge geleistet.

So beleben heute Staat, Kommune, Kirche und Privatinitiativen in vielfältiger Weise das ehemalige Zisterzienserkloster Fürstenfeld.

Im Sommer 2012 machte Oberbürgermeister Sepp Kellerer den Vorschlag, neben den großen Veröffentlichungen über das ehemalige Kloster auch ein handliches Buch anzubieten, das er seinen Gästen überreichen könnte und das auch den Besuchern vor Ort einen gediegenen Überblick ermöglicht. Als gebürtiger Fürstenfeldbrucker, an der Klosterkirche adskribierter Diakon und Familiare des Zisterzienserordens bin ich trotz aller hauptamtlichen Verpflichtungen diesem Ansinnen gerne nachgekommen. So konnte die Neuauflage des Großen Kunstführers mit sehr namhaften Finanzierungshilfen durch Oberbürgermeister Kellerer und eine mit Fürstenfeld eng verbundene Privatperson umgesetzt werden.

Seit der zweiten, völlig neu bearbeiteten Auflage 1998 sind weitere Veröffentlichungen zu Fürstenfeld erschienen, die eingearbeitet wurden. So liegt nun erneut eine Zusammenschau des derzeitigen Forschungsstands über das Zisterzienserkloster Fürstenfeld vor.

Ich danke allen beteiligten Autorinnen und Autoren, die ihre Beiträge termingerecht überarbeitet haben bzw. neu geschrieben haben. Ich danke Frau Dr. Ursula von der Mülbe, die aus dem Fotoarchiv ihres leider viel zu früh verstorbenen Mannes, Wolf-Christian von der Mülbe, wiederum umfangreiches Bildmaterial zur Verfügung gestellt hat. Nicht zuletzt danke ich dem Verlag Schnell & Steiner.

Bei allen Formen der Kultur- und Freizeitaktivitäten, die Fürstenfeld heute bietet, wünsche ich den Besuchern eine gewisse Einkehr im Sinne des hl. Bernhard von Clairvaux, des Mitbegründers des Zisterzienserordens: „Du musst nicht über die Meere reisen, musst keine Wolken durchstoßen und musst nicht die Alpen überqueren. Der Weg, der dir gezeigt wird, ist nicht weit. Du musst deinem Gott nur bis zu dir selbst entgegengehen."

Peter Pfister

Edgar Krausen (†) / Peter Pfister

Die Zisterzienser in Bayern

Am Fest des hl. Benedikt im Jahre 1098, dem 21. März, war in Burgund unweit Dijon ein nachmals Cîteaux oder Cisterz genanntes Reformkloster entstanden. Nach Jahren schwerer Beginnens kam es seit dem Eintritt des späteren Abtes von Clairvaux, des hl. Bernhard, eines burgundischen Adeligen, im Jahre 1112 zu einer ungeahnt raschen Ausbreitung der neuen Reformbewegung, deren Ziel es war, das „Ora et Labora" der Regel des heiligen Mönchsvaters Benedikt in seiner ursprünglichen Strenge zu vollziehen. Abkehr von der Welt, Ablehnung jeglicher Seelsorgetätigkeit, rigorose Einfachheit in der gesamten Lebensweise waren damit verbunden.

1127 fasste der Orden auch innerhalb des heutigen Freistaates Bayern Fuß. Im fränkischen Steigerwald im Tal der Ebrach wurde eine Zisterze gleichen Namens gegründet. Die Mönche kamen von Morimond, an der Grenze zwischen Lothringen und der Champagne. Morimond war das vierte Tochterkloster von Cîteaux. Es wurde seinerseits zum Mutterkloster sämtlicher nachmaliger Zisterziensermännerklöster im heutigen Bayern. Es waren zu Ausgang des Mittelalters insgesamt zwölf, denen damals fast die doppelte Zahl von Frauenkonventen gegenüberstand. Diese lagen zumeist im fränkischen Raum. Während von den Männerklöstern nur eines, Heilsbronn, im Zuge der Reformation aufgehoben wurde, kam in fast allen Frauenklöstern Frankens und der pfalzneuburgischen Gebiete das Chorgebet zum Verstummen. Nur im Bereich der beim alten Glauben verbliebenen Wittelsbacher, wie des Fürstbischofs von Würzburg, ging das klösterliche Leben weiter. Erst durch die allgemeine Klosteraufhebung (Säkularisation) vom März 1803 wurde auch ihnen ein Ende bereitet. Es waren elf Männer- und fünf Frauenkonvente.

Als erste Tochterklöster von Ebrach entstanden 1132/33 Heilsbronn und Langheim. Noch zwei weitere Tochtergründungen folgten: Aldersbach (1146) und Bildhausen (1156). Aldersbach wiederum konnte drei Tochtergründungen ins Leben rufen: Fürstenfeld (1258), Fürstenzell (1274) und Gotteszell (1285). Kaisheim (1133) und Raitenhaslach (1143/46) gehörten zur Filiation Morimond-Lützel (1124, Oberelsass), Waldsassen (1133) und Walderbach (1143) in der Oberpfalz zu der von Morimond-Kamp (1123).

Wegbereiter der Zisterzienser in Altbayern wie in Franken waren vornehmlich die Bischöfe, wobei es freilich auffällig ist, dass der dem Orden angehörende Bischof Otto von Freising (1138–1158) innerhalb seiner Diözese keine Zisterzienserniederlassung ins Leben rief. Die Bischöfe wussten in kluger Weise das fromme Beginnen adeliger Herren, die mit einer Klostergründung ein gottgefälliges Werk zum Heile ihrer Seelen vollbringen wollten, zu lenken und zu fördern, wenn diesen sich die finanziellen Mittel versagten. Otto dem Heiligen von Bamberg verdanken Heilsbronn und Langheim ihr Entstehen, Aldersbach wurde durch dessen Nachfolger Bischof Egilbert für den Orden gewonnen. Bei Raitenhaslach griff Erzbischof Konrad I. von Salzburg entscheidend ein. Der Klosterpolitik dieser Reformbischöfe, getragen von der Idee des Bischöflichen Eigenkirchenrechts, diente die Übertragung der Dotationsgüter der betreffenden Neugründungen an die Hochstifte und deren Inschutznahme durch den Ordinarius. Bischöfliche Eigenklöster waren somit der Großteil der Männerzisterzen in Bayern und Fran-

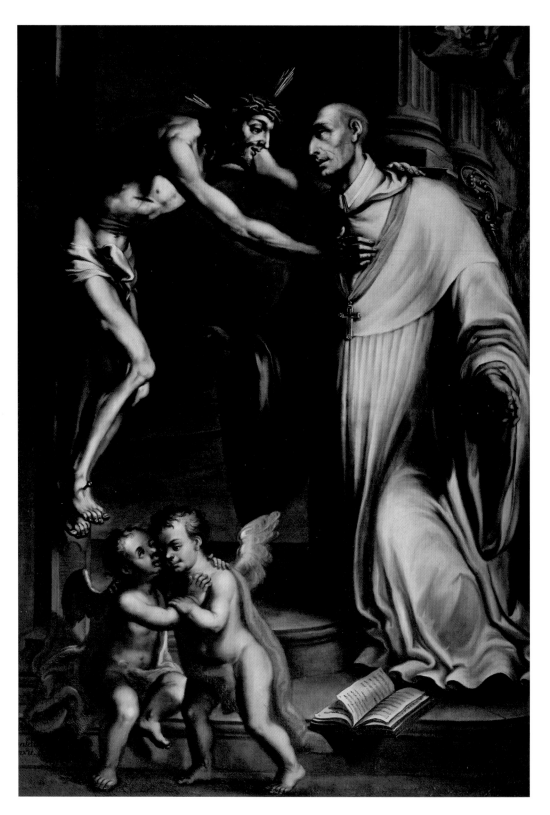

Seite 14:
Christus neigt sich
vom Kreuz herab
hl. Bernhard zu
(Amplexus), Gemälde
am Bernhardsaltar
der 3. südlichen
Seitenkapelle

ken – bei den Frauenklöstern sollte es ein Jahrhundert später zur gleichen Entwicklung kommen –, landsässige Hausklöster wurden sie im Verlaufe der Abwandlung des bischöflichen Eigenkirchenrechts und des Erstarkens der landesfürstlichen Macht. Der Schritt zur Reichsunmittelbarkeit, den einzelne Ordenshäuser oft mit zäher Verbissenheit in Verfolg der Ablehnung jeglicher weltlicher Vogtei beanspruchten, gelang schließlich nur Waldsassen – bei seiner Wiedererrichtung 1669 freilich vom bayerischen Landesherrn auch nicht mehr anerkannt – und Kaisheim, das sich nach langwieriger Auseinandersetzungen vor allem mit dem pfalzneuburgischen Nachbarn 1656 den stolzen Namen „Kaisersheim" zulegen durfte.

Heilsbronn musste seine reichsfreien Bestrebungen mit dem Ende der Staufer aufgeben, Langheim hatte auf Grund kaiserlicher Entscheidungen von 1378/80 den Bischof von Bamberg als seinen alleinigen Beschützer anzuerkennen. Ebrach unterlag im 16. Jahrhundert im Kampf mit dem Bischof von Würzburg. Für die im Bereich des bayerischen Herzogtums der Wittelsbacher gelegenen Klöster waren bei der Stellung des Landesherrn derartige Hoffnungen nie akut geworden. Er galt als deren „obrister pfleger und schirmer".

Zwei Männerklöster (Fürstenfeld, Fürstenzell) und ein Frauenkloster (Seligenthal) waren Stiftungen des Herrscherhauses, von ihm als Hausklöster in besonderer Weise gefördert. Die bayerischen Zisterzienser aber standen stets zu ihm in enger Verbundenheit und treuer Anhänglichkeit, auch wenn die Ordensleitung in Burgund und sonstige Ordenshäuser auf deutschem Boden zu den Gegnern des Hauses Wittelsbach zählten. Kaiser Ludwig der Bayer durfte sich in den schweren Jahren seiner Auseinandersetzung mit dem unter den Einfluss der Krone Frankreichs gekommenen Papsttum der Unterstützung der bayerischen wie der meisten fränkischen Zisterzienser

erfreuen, wiewohl das Generalkapitel des Ordens von 1328 offen gegen die „Bayern" Partei ergriffen hatte. Der Wittelsbacher lohnte die Haltung der ihm ergebenen Ordenshäuser, die seitens der Kurie teilweise mit Exkommunikation und Interdikt bestraft worden waren, mit zahlreichen Privilegien und Schenkungen; für Fürstenfeld, die Stiftung seines Vaters, sind allein 49 Urkunden mit Privilegien und Gunsterweisungen erhalten. Die Zisterzienser von Fürstenfeld wurden von Ludwig zudem dadurch ausgezeichnet, dass er 1324, nachdem er in den Besitz der bisher in den Händen des Gegenkönigs Friedrich von Österreich befindlichen Reichskleinodien gekommen war, diese von Nürnberg zunächst nach Kloster Fürstenfeld und dann nach München verbringen ließ. Dort verblieb des „richs hayltum" in der Hofkirche St. Lorenz bis zum Tode des Kaisers (1347), von vier Mönchen aus Fürstenfeld Tag und Nacht betend betreut. Den Klöstern ließen die Wittelsbacher nicht immer ihr landesherrschaftliches Regiment in einer diesen angenehmen Weise verspüren, namentlich seit der Mitte des 15. Jahrhunderts, als sie mit Einverständnis der Kurie darangingen, den unerfreulichen Zuständen in manchen Konventen ihres Landes ein Ende zu setzen und späterhin, als es galt, auch in Bayern die Beschlüsse des Tridentinums in den einzelnen Ordenshäusern trotz Exemtion und wiederholter bischöflicher Einsprüche zur Durchführung zu bringen. Andererseits gehörten die bayerischen Zisterzienserklöster als Angehörige des Prälatenstandes zur Landschaft des bayerischen Herzogs- bzw. späteren Kurfürstentums und hatten maßgeblichen Einfluss auf die Gesetzgebung wie auf die steuer- und wirtschaftspolitische Entwicklung des Landes.

Im Fürstbistum Würzburg waren es zwei Bischöfe, die die Entwicklung der dortigen Frauenzisterzen maßgeblich bestimmten: Hermann von Lobdeburg († 1254) und sodann in der

Zeit der tridentinischen Reform Julius Echter († 1617). Bischof Hermann hat nachweislich bei der Gründung von fünf Klöstern im heute bayerischen Teil seiner Diözese entscheidend mitgewirkt. Julius Echter machte mehreren Frauenkonventen, die ihm nicht mehr lebensfähig erschienen, ein Ende und verwendete deren Einkünfte zu anderweitigen kirchlichen Zwecken. Im Gegensatz zu den Benediktinern waren bei den Zisterziensern erstmals alle Klöster rechtlich miteinander verbunden. Neben die gemeinsame Regel und die gemeinsamen Gewohnheiten (Consuetudines) trat die „Gleichförmigkeit in allem im ganzen Ordensverband" mit bindenden Vorschriften für sämtliche Ordenshäuser. Eine straffe Zentralisation mit dem Kloster Cîteaux als der Mutter aller, wo sich alljährlich die einzelnen Äbte zum Generalkapitel als der obersten Autorität des Ordens zu treffen hatten, bestimmte den Orden.

Bedeutungsvoll wurde das enge Verhältnis von Mutter- und Tochterkloster (Filiation) mit der Verpflichtung zur jährlichen Visitation seiner Tochterklöster wie der ihm unterstellten Frauenzisterzen für den Vaterabt. Während bei den Frauenklöstern in der Unterstellung unter einen Abt aus Zweckmäßigkeitsgründen (Weite der Entfernung) öfters ein Wechsel eintrat, geschah dies bei den Männerklöstern selten, so bei Waldsassen und Walderbach, die nach ihrer Wiedererrichtung den Äbten von Fürstenfeld bzw. Aldersbach unterstellt wurden, da ihre Neubesiedlung von diesen Klöstern aus geschehen war. Die Errichtung der Oberdeutschen Zisterzienser-Kongregation durch Abt Thomas Wunn von Salem im Jahre 1618 schuf ein neues Band des Zusammenschlusses der einzelnen Klöster aus Gründen der Ordensdisziplin und Festigung der Einheit. Zu den vorbereitenden Ordenskapiteln, die der Abt von Cîteaux hierzu einberufen hatte, gehörte auch jenes, das mit Genehmigung des bayerischen Lan-

desherrn im September 1595 in Kloster Fürstenfeld abgehalten wurde. Aus diesem Anlass waren dort neunzehn Äbte aus dem oberdeutschen Raum einschließlich der Schweiz zusammengekommen. Die dabei gefassten Beschlüsse, als „Fürstenfelder Reform-Statuten" in die Ordensgeschichte eingegangen, hatten nachhaltigen Einfluss auf die Ordensdisziplin im Geiste der kirchlichen Erneuerung.

Spricht man von Zisterziensern, so verbindet man damit weitläufig Begriffe wie Rodungstätigkeit und Kolonisierung. Für weite Gebiete Ostdeutschlands mag diese Charakterisierung der Tätigkeit des Ordens zutreffen. Als die ersten „Weißen Mönche" – wie der Volksmund die Zisterzienser nach ihrer naturfarbenen schafwollenen Ordenstracht gerne bezeichnete – in das heutige Bayern kamen, fanden sie ein größtenteils bereits erschlossenes und besiedeltes Land vor. Bayern war immer eine Terra Benedictina. Dies gilt für den altbayerischen Süden nicht minder als für das mainfränkische Gebiet und den bayerischen Anteil des alten Schwaben. So bestanden hierorts die Leistungen der Zisterzienser weniger in der Urbarmachung des Bodens, in der Erschließung großer Flächen für die menschliche Besiedlung als in der Kultivierung und rationellerer Erfassung des übernommenen Bodens und der Einführung und Pflege von Spezialkulturen (Wein- und Obstbau, Fisch-, Schaf- und Pferdezucht, Safrananbau). Auch der Anteil der Mönche von Waldsassen an der Rodung des Landes, etwa des Gebietes von Eger, muss entgegen einer landläufigen Meinung zugunsten des landsässigen Adels eingeschränkt werden.

So kam es denn, dass die Zisterzienser sich hierzulande schon frühzeitig in ihrer Wirtschaftsform mit den vorgefundenen Gegebenheiten abfanden und im Gegensatz zu anderen Klöstern ihres Ordens nur zu einem geringen Teil an dem Prinzip der Eigenwirtschaft festhielten, vielmehr ihren Grund und Boden nach Art der Bene-

diktiner gegen Zins vergaben. Auch bei Grangien, worunter gewöhnlich die „typischen Zisterzienser-Ackerhöfe, die im Eigenbetrieb der Besitzer im Gegensatz zum Fronhof standen", zu verstehen sind, wurden teilweise schon frühzeitig gegen Zins ausgeliehen. Die Grundleihe, zumeist in der Form des Leibgedings, bei dem das dingliche Nutzungsrecht am Gut auf einen oder mehrere „Leiber" – d. h. auf die Lebenszeit des Bauern und seiner Angehörigen – gewährt wurde, war jahrhundertelang bei den bayerischen und schwäbischen Zisterzienserklöstern (die Frauenzisterzen mit eingeschlossen) die landesübliche Wirtschaftsform; im fränkischen Raum hingegen herrschten die sogenannten Erbzinslehen vor. Den vorbildlichen Leistungen der Zisterzienser auf landwirtschaftlichem und industriellem Gebiet (Salinen, Brauwesen) stand zumeist eine recht vielseitige Gewerbe- und Handelstätigkeit gegenüber.

An der Spitze der zisterziensischen Geisteskultur in Bayern stehen zwei vormalige Mönche von Morimond, Bischof Otto von Freising († 1158), der bekannte Geschichtsschreiber und Geschichtsphilosoph, und Adam von Ebrach († 1166), der vielseitig begabte erste Abt dieser Zisterze. Entgegen dem ursprünglichen Ordensziel des Abgesondertseins widmeten sich die Zisterzienser in Altbayern und Franken seit dem 18. Jahrhundert immer mehr der Volkserziehung und Volksbildung. Die glanzvoll-hellen Bibliotheksräume, wie sie das 18. Jahrhundert etwa in Waldsassen oder Fürstenzell hatte erstehen lassen, waren kein leerer Prunk oder hohle Repräsentation, sondern ein lebendiges Erbe gewachsener Ordenskultur.

Indessen, über allen Leistungen auf dem Gebiet der Wirtschaft und der Wissenschaft, stehen jene, die nicht mit Zweckmäßigkeitsgründen zu erfassen sind: die Erfüllung der heiligen Regeln, das Opus Dei, das innerklösterliche Leben. In der „Bavaria Sancta" steht mancher Zisterzienser, der nach seinem Tode als gottselig verehrt wurde (Ulrich von Kaisheim, Adam von Ebrach, Gero von Raitenhaslach, Wigand von Waldsassen)

Die starke Hand der Landesherren (Wittelsbacher, Fürstbischöfe von Würzburg) rettete die Klöster für die alte Kirche. Wiederholte Visitationen der Generaläbte von Cîteaux, von den bayerischen Herzögen wie den Fürstbischöfen in Wahrung ihrer landesherrlichen Rechte nicht gern gesehen und in ihrer Durchführung oft behindert, fielen auf fruchtbaren Boden. Seit der Bildung der Oberdeutschen Ordenskongregation (1618) kamen im Auftrag der Generaläbte zumeist die Äbte von Salem zur Visitation; doch auch ihnen begegnete man als „Ausländer" seitens des Münchner Hofes mit mancherlei Schwierigkeiten. Der Sieg der Reformkräfte führte im 17. und 18. Jahrhundert letztlich zu einer zweiten Blüte der bayerischen Zisterzienserklöster.

Ein besonderes Anliegen war nunmehr der Ausbau der Seelsorgetätigkeit, die anfänglich vom Orden gänzlich abgelehnt worden war, um ein möglichst weltabgeschiedenes Dasein führen zu können. Seit dem Aufkommen der Predigerorden bemühte man sich jedoch direkt um Zuweisung von Seelsorgestationen, um Pfarreien und Patronate – zumal sie für die einzelnen Klöster zumeist auch eine gute finanzielle Einnahmequelle bedeuteten – und suchte durch Predigten und Ablassverleihungen, Reliquienkult und Kirchweihfeste immer breitere Volksmassen an sich zu ziehen. Vierzehnheiligen war unter der Betreuung durch die Zisterzienser von Langheim die bedeutendste Wallfahrt in Franken, St. Leonhard zu Inchenhofen unter jener der Patres von Fürstenfeld, die hier ein eigenes Superiorat einrichteten, eine der besuchtesten im altbayerischen Land. Das schwäbische Violau verdankte den Frauen von Oberschönenfeld sein Aufblühen. Letztlich gehörte hierzulande zu jeder Zisterzienserniederlassung eine Wall-

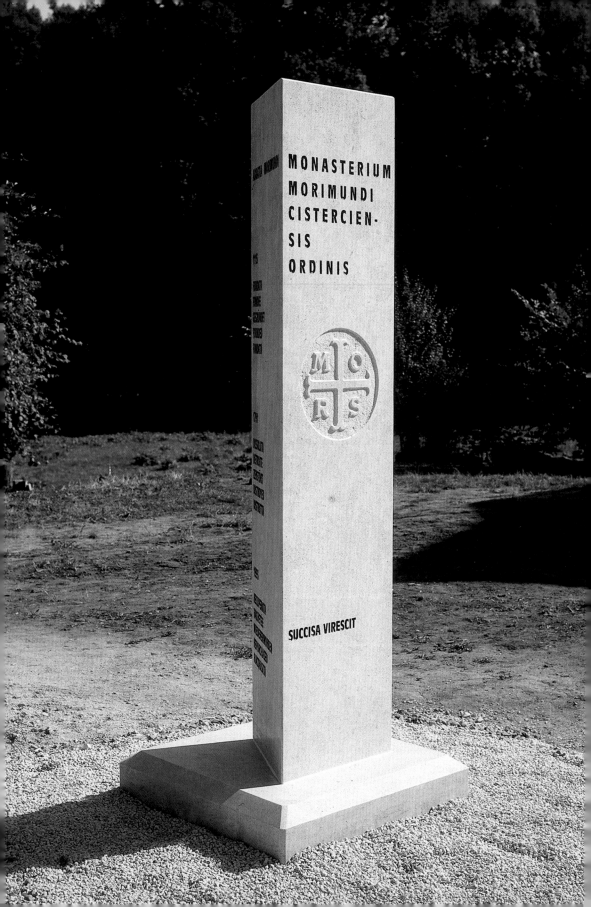

fahrtsstätte, deren Besucherkreis keineswegs nur auf die nähere Umgebung beschränkt war.

Tiefem seelsorglichem Empfinden entsprach es jedenfalls, wenn die Zisterzienseräbte des Landes von der ursprünglich im Orden vorgeschriebenen asketisch-einfachen Bauweise abgingen und ihre Kirchen immer mehr dem neuen Zeitgeist und der religiösen Einstellung des gläubigen Volkes entsprechend ausstatteten. Trotz späterer Veränderungen im Inneren lassen die Klosterkirchen von Ebrach und Raitenhaslach noch deutlich die durch die Ordenssatzungen bedingte Eigenart erkennen: äußerlich völlig schmucklose Anlage von relativer Großartigkeit an einem entlegenen Ort, imponierend vor allem durch die longitudinale Erscheinung und Massenbewegung, dazu das Fehlen eines größeren Turmes. Süddeutsche Baugepflogenheiten vermengten sich indessen mit zisterziensischem Formengut: das Fehlen eines Querschiffs, bei Raitenhaslach die urkundlich nachweisbare Westempore mit Altar, wie sie die Burghauser Schule der Spätgotik bevorzugte, bei Walderbach regensburgische, bei Heilsbronn fränkische wie schwäbisch-hirsauische Bautraditionen. Charakteristisch für Zisterzienseranlagen waren die Pfortenkapellen, nachdem ursprünglich den Laien die Klosterkirchen verschlossen waren. In Aldersbach hat sich eine solche erhalten, sie dient nach längerer Profanierung heute wieder gottesdienstlichen Zwecken. Als das großartigste hochgotische Bauwerk Bayerns südlich der Donau bezeichnete Hans Karlinger in seiner Kunstgeschichte die Klosterkirche von Kaisheim (1352–1387). Zu

Fürstenfeld aber wurde in den Jahren 1700–1721 einer der gewaltigsten barocken Kirchenbauten in Süddeutschland überhaupt geschaffen, so ganz im Sinne des nachreformatorischen Zeitalters der sieghaft jubilierenden Kirche, völlig unbeeinflusst von Vorschriften und Empfindungen seitens der Ordenszentrale in Burgund. Die Zisterzienser als Förderer der Kunst, in Altbayern, Franken und Schwaben im Wetteifer mit den übrigen Orden des Landes: Das 18. Jahrhundert wurde hierbei zum Höhepunkt. Und letztlich trug man die Kunst hinaus auf die einzelnen Pfarreien und ließ auch sie teilhaben an der Baufreude und der Kunstliebe dieses Jahrhunderts. Es sei nur an die beiden Wallfahrtskirchen von Vierzehnheiligen und Marienberg bei Burghausen erinnert! Letztere stellt nach Überlegungen des Bauherrn, des Abtes Emanuel II. Mayer von Raitenhaslach, eine bis in die letzten Einzelheiten durchdachte Huldigung an Maria als Patronin des Zisterzienserordens dar.

Die Säkularisation von 1803 vernichtete eine jahrhundertealte Klosterkultur. Es gab unter den Zisterzen des Landes keine, deren Konvent eine Selbstauflösung gewünscht hätte. Ebrach war mit 37 Chormönchen, 4 Diakonen und 10 Konversen zahlenmäßig der stärkste Konvent. Die beiden oberbayerischen Klöster, Raitenhaslach und Fürstenfeld, hatten 37 bzw. 35 Angehörige. Die Durchführung der Klosteraufhebung geschah nicht ohne unnötige Härten seitens der Lokalkommissare. Unverständnis, wenn nicht borniert Kirchenhass führten in Bildhausen sogar zum Abbruch der Klosterkirche.

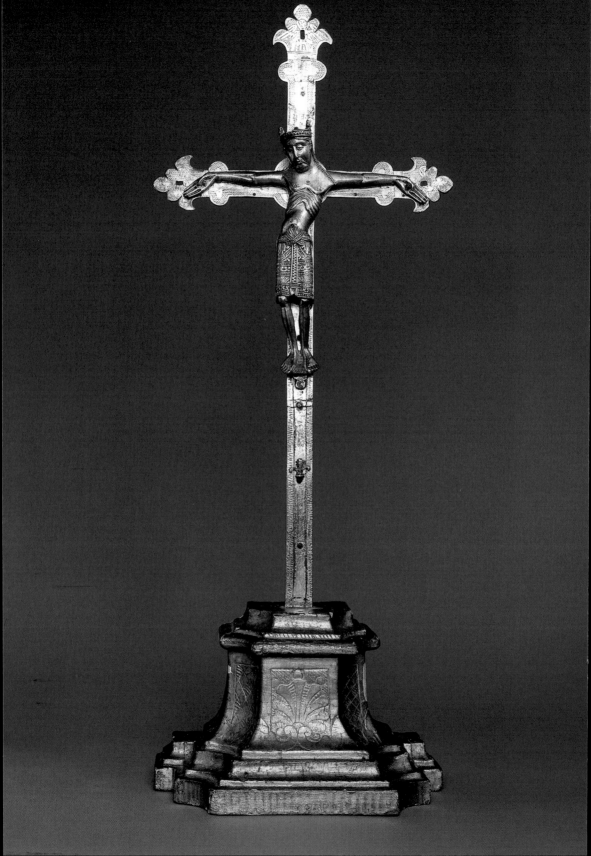

Peter Pfister

Das Kloster Fürstenfeld von der Gründung bis zum Dreißigjährigen Krieg

Aus dem normalen kirchlichen Leben ragt das Kloster Fürstenfeld seit der Mitte des 13. Jahrhunderts heraus. Zwar ist hier zwischen Kloster und Pfarrstruktur deutlich zu unterscheiden, doch stellt ein Kloster ein einflussreiches Kulturzentrum dar, das auf sein Umland prägend wirkt. Es war der Mythos in seiner ursprünglichen Form, der von dem Zisterzienserkloster Fürstenfeld ausgegangen ist. Dieser Mythos beinhaltet eine spezielle Religiosität und Frömmigkeit, die sich bei den Zisterziensern anhand der reformierten Benediktregel in einem Leben mit vollkommener Hingabe an Gott sichtbar macht. Die Marienmystik und die Kreuzesverehrung stehen dabei im Mittelpunkt. An die Stelle dieses mittelalterlichen Mythos, der weit in die frühe Neuzeit hereingereicht hat, sind heute bei den meisten Orden Reflexionen über die Geschichte des jeweiligen Ordens getreten. Dieser Mythos des geistig-geistlichen Lebens im Umfeld des Zisterzienserklosters Fürstenfeld muss stets im Mittelpunkt transparent bleiben, trotz aller Detailforschung der Kirchengeschichte von Fürstenfeld. Im Mittelpunkt zisterziensischen Lebens und Wirkens stehen dabei die drei Begriffe: „augmentatio fidei" (Vermehrung des Glaubens), „defensio fidei" (Verteidigung des Glaubens) und die Präsenz des Heiligen (die Vertreibung der Dämonen und die Gegenwart der Engel).

Der benediktinische Reformorden der Zisterzienser entwickelte sich im 11./12. Jahrhundert aus den beiden zentralen Aufgaben, die die benediktinische Reform von Cluny und Hirsau aufwarf, Mönchtum und Seelsorge sowie Mönchtum und Armut. Armut und meditatives Leben waren die hohen Ideale des hl. Bernhard von Clairvaux, mit denen er 1112 in das benediktinische Reformkloster Cîteaux in Burgund eingetreten war. Trotz aller politischen Einflussnahme auf Kirche und Welt (vor allem durch seine Predigten zum 2. Kreuzzug) kennzeichneten seine strenge Herbheit in der Ordensgesetzgebung, aber auch seine mystische Frömmigkeit mit hingebungsvoller Jesus- und Marienverehrung den schon bald aufstrebenden Zisterzienserorden. Im Bereich des Bistums Freising konnten die Zisterzienser allerdings keine Ausbreitung mehr finden, hier war das Land mit Benediktinerklöstern und den neuen, oft Benediktinerklöster ablösenden Augustiner-Chorherren bereits besetzt. So konnte im Bistum Freising nur das Zisterzienserkloster von Fürstenfeld als herzogliche Sühnestiftung 1258/1263 entstehen.

Anlass zur Gründung des Klosters Fürstenfeld war eine Gewalttat des Herzogs Ludwig II. (1253–1294). Er ließ seine Gattin Maria von Brabant auf einen bloßen Verdacht hin in jähem Zorn auf der Burg Mangoldstein bei Donauwörth hinrichten. Die Motive für diesen Mord blieben aber im Dunkeln. So konnte schon früh die Legende aufkommen, Maria von Brabant habe einem Grafen, einem Vertrauten des Herzogs, eine harmlose Vertraulichkeit gestattet, indem sie ihm das „Du" anbot. Als sie ihn später in einem Brief daran erinnerte, soll der Bote wegen der Verwendung eines falschen Siegelwachses das Schreiben mit einem Brief der Herzogin an ihren Gatten verwechselt haben. Der von Eifersucht geplagte Herzog habe in einem einzigen Ritt von seinem Heerlager am Rhein bis nach Donauwörth drei Pferde zu Tode gehetzt und seine Frau ohne weitere Untersuchung der Hinrichtung überantwortet. Der wahre Grund, warum der Herzog seine junge Gemahlin

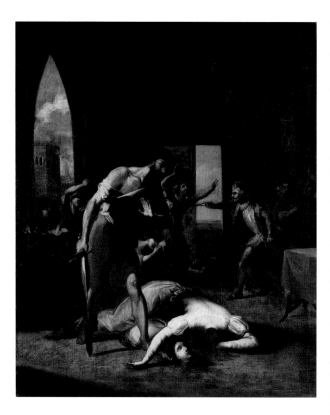

Die Bluttat Ludwigs des Strengen, Gemälde des frühen 19. Jahrhunderts in der südlichen Sakristei (sog. Sommersakristei)

brachte, wandte sich an Papst Alexander IV. (1254–1261) um Lossprechung von seiner Schuld. Als Buße erhielt er die Auflage, entweder mit geeigneter Begleitung zur Verteidigung Jerusalems ins Heilige Land zu ziehen oder in seiner Heimat Oberbayern ein Kartäuserkloster für zwölf Mönche zu gründen, die für Ludwig II. fromme Bußwerke verrichten sollten. Ludwig wählte das Kloster. Allerdings brachte er den Einwand vor, dass ihm die Stiftung eines Kartäuserklosters nicht möglich sei, da es in Bayern keine Niederlassung des Ordens gab. Die Kartäuser hatten sich nämlich bereits im 12. Jahrhundert in Frankreich und Italien verbreitet, nicht aber in Bayern, wo sie auch später nur an einem Ort, in Karthaus-Prüll, heute zur Stadt Regensburg gehörig, Fuß fassen konnten. Obendrein dürfte der Kartäuserorden, der in seiner Regel das Einsiedlerleben und das klösterliche Gemeinschaftsleben im Vordergrund sah, den Plänen des Herzogs nicht ganz entsprochen haben. Ludwig dachte an die Stiftung eines Klosters für Zisterziensermönche, deren Lebensgewohnheiten sie zu dem strengsten Reformorden der Kirche neben den Kartäusern werden ließen. Der Herzog blickte dabei auf eine bereits begonnene Klostergründung in Thal bei (Bad) Aibling. Die Zisterziensermönche aus Aldersbach, einem seit 1146 bestehenden Kloster im Vilstal im Herzogtum Niederbayern, hatten sich im Jahre 1258 in Thal, im sogenannten Holzland, niedergelassen. In der ältesten erhaltenen Urkunde aus dem Jahre 1258 heißt dieser Ort „Vallis salutis". Wie die Zisterzienser allerdings nach Thal gekommen sind, darüber gibt es keine Aussagen. „Saeldenthal" hieß die Gründung. Doch bereits 1261 wurde diese Niederlassung in die Amperniederung bei Olching und schließlich 1263 an ihren endgültigen Standort am Fuß des Engelsberges flussaufwärts des Ortes Bruck in Tal und Einsamkeit verlegt. Seither hieß das Kloster Fürstenfeld, der Grundbesitz des Herzogs: auf des Fürsten Feld.

kaum zwei Jahre nach der Eheschließung töten ließ, blieb jedoch verborgen. Die Sage hatte aus der Hinrichtung ein ganzes Blutbad werden lassen. Matthäus Rader brachte es in seinem dreibändigen Werk „Bavaria Sancta" (1615–1624) sogar auf fünf Tote: die Herzogin und vier Jungfrauen, die vom Turm der Donauwörther Burg gestürzt worden seien. Die Herzogin selbst hatte er unter die Zahl der bayerischen Heiligen aufgenommen. Von da an hatten dann viele Schriftsteller die Tragödie der Herzogin mit ihren vier toten Gefährtinnen übernommen. Die Mordtat war in die meisten Annalen der süddeutschen Klöster eingegangen, wenn auch oft ohne Kommentar und ohne nähere Ausführung über die mutmaßlichen Gründe.

Als sich die Unschuld der Frau herausgestellt hatte, war es zu spät. Herzog Ludwig II., dessen grausame Tat ihm den Beinamen „der Strenge" ein-

Da aus dieser Zeit des Klosterstandorts in Olching keine Urkunden, weder des Konvents noch des Herzogs, vorhanden sind, kann der Aufenthalt dort nur als vorübergehend angesehen werden. Hier in Olching soll am 15. August 1262 in Anwesenheit der Äbte von Salem und Ebrach der erste Abt, ein Anselm aus dem Kloster Aldersbach, gewählt worden sein. Da das Gut in Olching ein Lehensgut gewesen war, hatte der Herzog den Mönchen gemäß der Stiftungslegende in derselben Gegend Güter beim Ort Puch, bei Bruck gelegen, gegeben. Dort ließen sich die Mönche nun endgültig nieder und nannten diesen Ort „campus principis", wie er in der Urkunde vom 3. Dezember 1263 zum ersten Mal bezeugt ist.

Man kann davon ausgehen, dass diese zweimalige Verlegung des noch sehr jungen Klosters auf das Betreiben des Herzogs hin erfolgt war. Bei der Gründung Seldenthals mag wohl der Gedanke der Sühne im Vordergrund gestanden haben, die Gründe für die Verlegung des Klosters waren aber hauptsächlich verkehrsgeographischer, wirtschaftlicher und politischer Art. Im Vergleich zu Thal lag der neue Standort nämlich sehr günstig. Die Umgegend Fürstenfelds war schon während der Römerzeit, wo Straßen von Osten her nach Augsburg führten, die bei Schöngeising und Olching über die Amper gingen, und dann erst recht im Mittelalter von Bedeutung, wo die Verbindung zwischen München und Augsburg über einen Weg für Saumrosse und Reiter, der bei Bruck über die Amper führte, hergestellt wurde.

Auch und vor allem politische Überlegungen mögen Ludwig II. geleitet haben. Die Schaffung eines weiteren Familien- und Hausklosters neben Scheyern und Indersdorf stand im Vordergrund. Ein Blick auf die damaligen Besitzverhältnisse und Herrschaftsrechte machte die Gründe für die Verlegung deutlich. Man hatte mit Attel, Rott am Inn und Weyarn in der Nähe von Seldental schon genügend Stützpunkte am Südrand des umfangreichen Besitzkomplexes, an Paar, Ilm, Glonn und Amper dagegen noch nicht. Man konnte das Kloster Fürstenfeld als Bollwerk im Westen des wittelsbachischen Herrschaftsgebietes verstehen, von dem aus die Mönche in den nordwestlich gelegenen Raum (Bistum Augsburg) und auch gegen den Ort Bruck wirken konnten. Die Besitzrechte in Bruck lagen nämlich nicht in Wittelsbacher Hand, sondern waren Reichsrechte, die die Herren von Gegenpoint zu Lehen hatten. Bis 1425 war es dann dem Kloster in der Tat gelungen, sämtliche grund- und gerichtsherrlichen Rechte im Markt Bruck zu erwerben. Das Kloster füllte also lagemäßig nicht nur einen monastischen Leerraum aus, sondern sorgte auch dafür, alte Reichsrechte zu verdrängen, indem dem Kloster ein Fußfassen im Ort Bruck und damit ein Zurückdrängen der Herren von Gegenpoint gelungen war.

Am 3. Dezember 1263 bestätigte Bischof Konrad II. Wildgraf von Freising die Gründung des Klosters Fürstenfeld. Herzog Ludwig II. wartete allerdings noch mit der Ausstellung eines Privilegs, bis schließlich am 27. November 1265 Papst Clemens IV. (1264–1268) in Adresse an den Freisinger Bischof seine Einwilligung erteilt hatte. Am 22. Februar 1266 unterschrieb Herzog Ludwig II. seine Gründungsurkunde für Fürstenfeld. Er führte darin an, dass er zu seinem und der Vorfahren Seelenheil das Zisterzienserkloster Fürstenfeld gegründet und es mit eigenen Gütern und Leuten dotiert hatte, die seine Eigenleute gewesen waren. Das Gründungsprivileg sicherte dem Kloster in 47 Orten insgesamt 32 Höfe, 31 Güter, 9 kleine Güter, 11 Hufe, 1 Mühle, 1 Schwaige, 1 Patronatsrecht, 1 Forstlehen und 2 Zehnten zu. Zwischen 1267 und 1293 erweiterte Herzog Ludwig II. durch zahlreiche Privilegien und Stiftungen Machtbefugnisse und Landbesitz der Mönche.

Die Pfarrkirche, in deren Sprengel ein Kloster errichtet wurde, gehörte in der

23

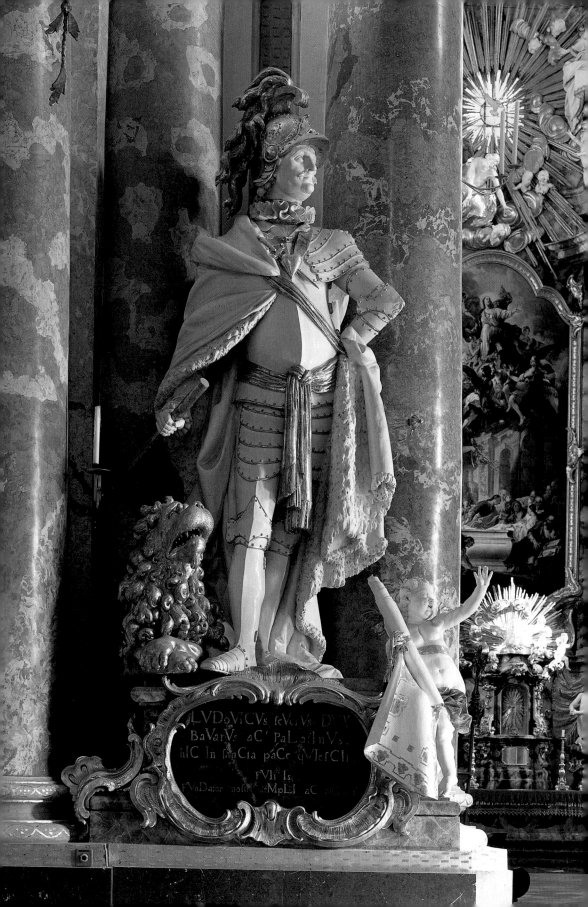

LVDoVICVs feVerVs DVX
BaVarVs aC PaLatinVs
hIC In fanCta paCe qVIesCIt

FVIt Is
FVnDator noftrI teMpLI aC ...

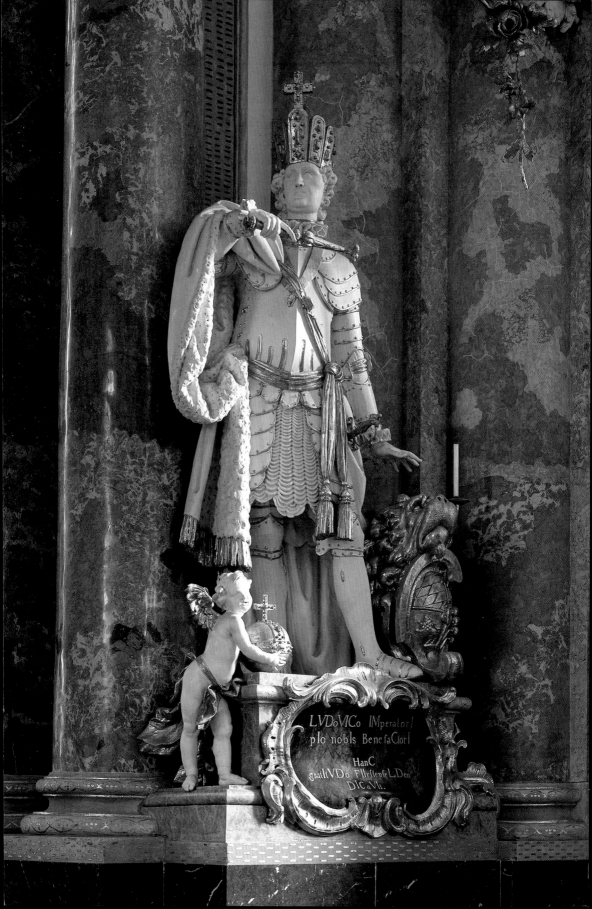

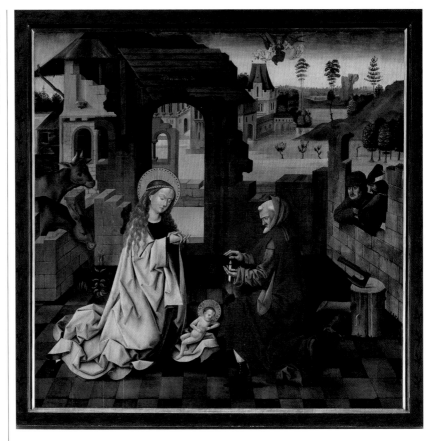

Geburt Christi, Tafelgemälde des spätgotischen Flügelaltares aus der gotischen Vorgängerkirche (ab 2013 Leihgabe an das Museum Fürstenfeldbruck)

Regel zur Grundausstattung eines Klosters und wurde dem Kloster meist als erste Kirche inkorporiert. Fürstenfeld lag im Gebiet der dem Bischof von Freising zugehörigen Pfarrei Pfaffing. So hat auf Vermittlung Herzog Ludwigs II. Bischof Konrad II. von Freising seine Kirche („ecclesia baptismalis") Pfaffing am 4. November 1271 an das Kloster Fürstenfeld, das der Herzog zu seiner und seiner Erben Grablege bestimmt hatte, abgegeben. Als Gegenleistung erhielt der Bischof von Ludwig II. die Kirche in Straußdorf und Einnahmen in Höhe von zwei Pfund Münchener Pfennigen. Bischof Konrad II. inkorporierte Pfaffing dem Kloster zur Unterstützung und immerwährenden Nutzung durch die Brüder mit allen zeitlichen Einkünften, Zehnten und anderem Dazugehörigen, ausgenommen der Kathedralsteuer und ei-

nige andere reservierte Rechte. Zur Pfarrei Pfaffing gehörten die Filialen: St. Maria Magdalena in Bruck, St. Johannes in Geising (Schöngeising), Beata Virgo in Biburg, St. Veit in Zell (Zellhof).

Der geistliche Anfang des Klosters ließ sich nicht so eindeutig durch eine Urkunde fassen. Die ersten Zisterziensermönche sind wohl vom Mutterkloster Aldersbach nach Thal gekommen. Eine erste Abtwahl hatte aber erst 1262 in Olching stattgefunden. Die Wahl war auf den ehemaligen Kellermeister des Klosters Aldersbach gefallen: Abt Anselm (1262–1270). Unter dem zweiten Abt Albert (1270–1274), ebenfalls aus Aldersbach, wurde der Grundstein für den Bau einer Kirche aus Backsteinen gelegt. Mit dem fünften Abt Volkmar (1284–1314) wurde dann zum ersten Mal ein Fürstenfelder Zisterzienser mit

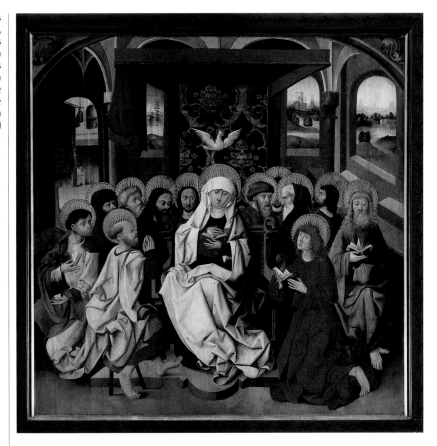

der Leitung des Klosters beauftragt. Während seiner verhältnismäßig langen Regierungszeit brachte er das Kloster Fürstenfeld zur ersten Blüte.

Als Wittelsbachisches Haus- und Grabkloster stand Fürstenfeld in der besonderen Gunst des bayerischen Herrscherhauses. Kaiser Ludwig der Bayer bedachte die Sühnestiftung seines Vaters mit Gnadenerweisen. Die Mönche hatten sich ihn nicht zuletzt durch ihr „patriotisches" Eingreifen vor der Schlacht bei Mühldorf 1322 verpflichtet. 1322 war der Habsburger mit großer Streitmacht in Niederbayern eingefallen und sein Bruder Leopold mit einem anderen Heer aus dem Elsass herangerückt. Leopolds Kuriere wurden von Fürstenfelder Mönchen abgefangen, ihre für Friedrich bestimmten Nachrichten aber an Ludwig weitergeleitet. Während nun Leopold

bei Alling sein Lager aufschlug und auf Antwort wartete, nützte Ludwig die Frist und errang am 28. September 1322 bei Mühldorf den Sieg über Friedrich. Ludwig vermehrte für diese Hilfe nicht nur den Besitz des Klosters. Fürstenfelder Mönchen kam die Ehre zu, die Reichsinsignien auf ihrem Weg von Nürnberg nach München 1324 für einige Tage im Kloster aufzubewahren und dann nach München weiterzuleiten. Kaiser Ludwig der Bayer starb am 11. Oktober 1347 auf der Bärenjagd in der Nähe des Klosters Fürstenfeld bei dem Dorf Puch an einem Herzschlag. Ehe er in den Armen eines Bauern verschieden war, sollen seine letzten Worte gewesen sein: „Süzze Künigin, unser fraue, bis pei meiner schidung". Sein Leichnam wurde zunächst nach Fürstenfeld gebracht und schließlich in München in der Frauen-

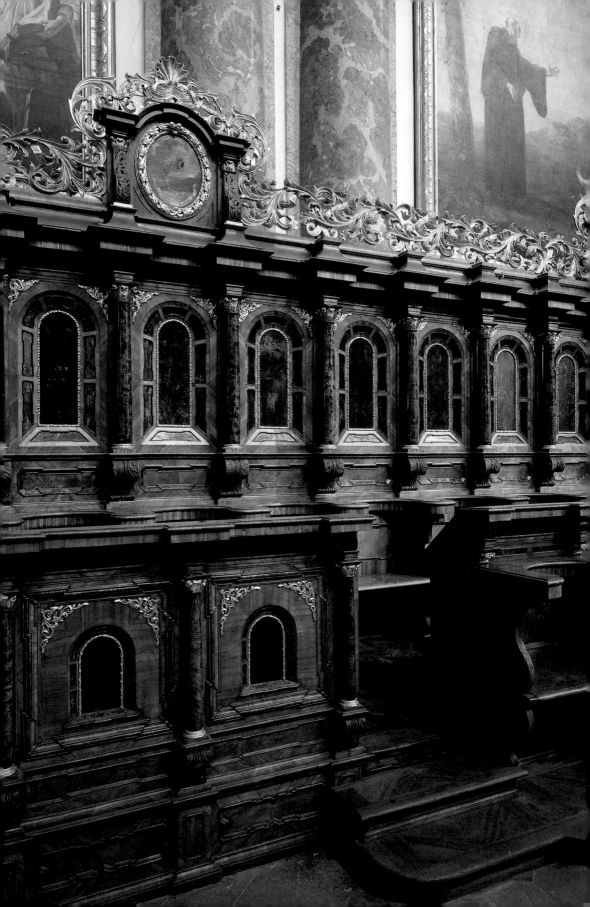

Seite 28:
Chorgestühl an der
Nordseite des
Chorraums (um 1600),
unter Abt Liebhard
Kellerer durch Friedrich
Schwertfiehrer aus
Inchenhofen mit
geschnitzten und
vergoldeten Aufsätzen
erweitert (um 1720)

kirche neben seiner ersten Gemahlin Beatrix bestattet. Das Herz Ludwigs des Bayern soll in der Gruft seiner Eltern in Fürstenfeld seine letzte Ruhe gefunden haben.

Der Gegenpapst Nikolaus V. (1328–1330) verlieh dem Abt den Titel „princeps ecclesiasticus", wodurch die Zisterze Fürstenfeld aus der Reihe der übrigen bayerischen Klöster herausgenommen wurde. Der politischen Bedeutung entsprach die wirtschaftliche, soziale und kulturelle Stellung des Klosters (Fürstenfelder Annalen, Fürstenchronik). 1440 erhielt Abt Andreas die Pontifikalien. Die Äbte Ulrich (1457–1467) und Jodok (1467–1480) wurden vom Generalkapitel des Ordens zu Cîteaux (bei Dijon, Burgund) mit besonderen Reformvollmachten für die Klöster in Bayern und Österreich betraut. Die Folgezeit sah jedoch auch in Fürstenfeld Verfall und wirtschaftlichen Niedergang.

Auch in Bayern hatte die Bewegung Martin Luthers schnell Anhänger gefunden. Ab 1522 ergriffen dann allerdings die bayerischen Herzöge Partei für die alte Kirche. Auch im Raum um Fürstenfeld gab es Lutheraner und die radikaleren Wiedertäufer. 1527/28 bereiteten die bayerischen Behörden diesen Bewegungen ein gewaltsames Ende: 19 Personen aus der Gegend starben durch den Henker. Auch im Kloster Fürstenfeld spiegelten sich diese unruhigen Zeiten wider. Von den 14 Äbten, die zwischen 1500 und 1640 in Fürstenfeld regierten, war die Hälfte der Klostervorstände vorzeitig durch Rücktritt oder Amtsenthebung ausgeschieden, ein Abt starb eines gewaltsamen Todes. 1522 wurde Abt Georg Menhard gewählt; er musste 1537 zurücktreten, unter dem Druck der Mitbrüder. 1538 ist er im Exil in Raitenhaslach verstorben. Der Prior Johannes Pistorius übernahm die schwierige Aufgabe der Leitung des Klosters zunächst als Administrator, ehe er 1538 zum Abt gewählt wurde. Pistorius musste allerdings zurücktreten, als 1547 der Abt von Aldersbach das

Kloster Fürstenfeld visitierte. Pistorius ging ins Exil nach Esslingen, wurde schließlich Stadtprediger in Aichach und verstarb dort 1553. Auch Pistorius' Nachfolger, Michael Kain, wurde 1554 durch den Visitator abgesetzt. Jetzt griff Herzog Albrecht V. ein und übertrug die weltliche Verwaltung des Klosters seinem Beamten Stephan Dorfpeck. Die geistliche Leitung wurde an den aus dem Zisterzienserstift Kaisheim bei Donauwörth stammenden Pater Leonhard Paumann (ab 1556) übertragen. Das Klosterleben blühte wieder auf. Paumann wurde zum Erneuerer, zum Reformator Fürstenfelds; er visitierte im Auftrag des Herzogs auch Klöster anderer Orden, wie das Prämonstratenserstift Osterhofen und die Augustinerchorherren von Passau-St. Nikola. Im Dienst der Gegenreformation wirkten jetzt Fürstenfelder Patres als Missionare in Tirol und als Erneuerer in anderen Zisterzienserstiften.

Obwohl im Zisterzienserorden die einzelnen Klöster stark untereinander verflochten sind, wurde für Fürstenfeld in dieser bewegten Zeit kennzeichnend, dass Kontakte zwischen Cîteaux und Fürstenfeld in den Jahren bis 1522 nachweisbar sind, dann aber eine Pause von nahezu 50 Jahren eintrat, ehe am 12. August 1573 der Generalabt von Cîteaux, Nikolaus Boucherat, zur Visitation in Fürstenfeld eintraf. In diesen 51 Jahren von 1522 bis 1573 hatte Fürstenfeld um seine Existenz gekämpft, hatte seine Konsolidierung mit Hilfe der bayerischen Herzöge wieder erreicht, wohl weniger durch Unterstützung aus der Ordenszentrale.

Sicherlich darf die schwierige disziplinäre und wirtschaftliche Verfassung des Klosters Fürstenfeld nicht separat herausgegriffen werden. Der mehr oder weniger starke Niedergang der Klöster in dieser Zeit ist in fast allen Ordensgemeinschaften und Regionen zu verzeichnen. Allmählich wurde man sich der Mängel bewusst, die die evangelische Bewegung zutage beför-

derte, und suchte sie im Zuge der Gegenreformation wirksam zu bekämpfen. Dieses gewaltige Erneuerungswerk wurde auf dem Konzil von Trient (1545–1563) entworfen. Auch die Reform der Orden wurde durch das Konzil in Angriff genommen. An die Ordensleute wurde appelliert, die Ordensregeln wieder genauer zu beachten und das Verbot persönlichen Eigentums ernstzunehmen. Die Klosterreform sah vor, dass sich ehemals exemte Klöster zu Kongregationen mit Äbtekonferenzen zusammenschließen und regelmäßige Visitationen der einzelnen Niederlassungen zulassen mögen. Im September 1595 tagte in Fürstenfeld unter Vorsitz des Abtes von Cîteaux das Provinzkapitel der oberdeutschen Zisterzienser, zu dem 16 Äbte erschienen waren; auf ihm wurden maßgebliche Richtlinien zur Erneuerung des Ordenslebens gemäß den Beschlüssen des Tridentinums gefasst. Diese sog. „Fürstenfelder Reformstatuten" beruhten auf den schon 1580 für den polnischen Bereich erlassenen Vorschriften. Sie schärften disziplinäre, liturgische und zeremonielle Grundsätze, die es auf dem Papier schon lange gab, neu ein, bedrohten die Verstöße mit empfindlichen Strafen, zielten aber auch darauf ab, die Befugnisse von Cîteaux auszuweiten. Die Fürstenfelder Reformstatuten hatten sich bis weit ins 18. Jahrhundert hinein ausgewirkt.

▨ Die inkorporierten Kirchen des Klosters Fürstenfeld

Die Consuetudines der Zisterzienser lehnten in den Anfängen zwar den Besitz von Pfarrkirchen ab, das Zisterzienserkloster Fürstenfeld hatte aber seit seiner Gründung Pfarreien zugestiftet bekommen oder selbst erworben. Die Errichtung des Klosters Fürstenfeld erfolgte ja schon in der „Spätzeit" des Zisterzienserordens. Die Tendenz zur

Übernahme seelsorglicher Aufgaben außerhalb des Klosters – für die Gründeräbte von Cîteaux schlichtweg undenkbar – geht mit dem Auftreten der Bettelorden einher. Ausdruck hierfür sind die Ablassbewilligungen und die Errichtung von Wallfahrtskirchen. Auch die Abkehr von der Eigenwirtschaft und die Hinwendung zur Rentenwirtschaft, bedingt durch Stiftungen und Schenkungen, sind als Gründe anzuführen, dass der Orden im Besitz von Kirchen eine sichere Einnahmequelle sah. Als erste Schenkung übertrug Herzog Ludwig II. am 9. April 1259 die unweit von Aichach gelegene, reiche Pfarrei Hollenbach mit der Filiale St. Leonhard in Inchenhofen. Am 4. November 1271 trat Bischof Konrad II. von Freising die Rechte an der Pfaffinger Kirche im Tausch gegen die Präsentationsrechte auf die Pfarrkirche Straußdorf (Lkr. Ebersberg) an Fürstenfeld ab. Zur Pfarrei Pfaffing (St. Stephan) gehörten die Filialen Bruck (St. Magdalena), Zellhof (St. Veit), Schöngeising (St. Johannes der Täufer) mit Begräbnis und Biburg ohne Begräbnis. Die Brucker St. Magdalenen-Kirche wurde wohl um 1250 durch die ortsansässigen Herren von Gegenpoint gestiftet, als diese eine an der Brücke über die Amper gelegene Siedlung ausbauten. Sie wurden in einem 1286 durch 6 Bischöfe in Rom ausgestellten Ablassbrief, der am 26. Oktober 1286 durch Bischof Emicho von Freising bestätigt und erweitert wurde, erwähnt.

Während des 14. Jahrhunderts erhielt Fürstenfeld zwei Pfarreien: 1314 Jesenwang und 1356 Gilching. Der Freisinger Bischof Gottfried von Hexenagger (1311–1314) übertrug die Pfarrkirche von Jesenwang am 11. Juli 1314 mit allen Einkünften, Rechten und Zugehörungen an Fürstenfeld. Zu dieser Pfarrei Jesenwang-St. Michael gehörten zwei Filialen mit Begräbnisrecht, Puch-St. Sebastian und Babenried-St. Johannes der Täufer (Gemeinde Landsberied), und zwei Filialen ohne Begräbnisrecht, Aich-St. Peter und

Bergkirchen-Unsere Liebe Frau (Gemeinde Jesenwang). Bischof Albrecht II. von Hohenberg (1349–1359) inkorporierte am 29. November 1356 dem Kloster Fürstenfeld die Pfarrkirche von Gilching–St. Veit mit allen geistlichen und zeitlichen Rechten. Zur Pfarrei Gilching-St. Veit gehörten die Filialen Holzhausen-Hl. Kreuz, Argelsried-St. Nikolaus und Sparrenfluck (St. Gilgen, Gemeinde Gilching)-St. Ägidius.

Die Wittelsbacher Herzöge schenkten auch im späten 14. und 15. Jahrhundert Pfarreien an das Kloster Fürstenfeld. Nach den Herzögen Ludwig II. und Ludwig IV. war es vor allem Herzog Stephan III. (1375–1413): Am 24. November 1387 schenkte er die benachbarten Pfarreien Adelzhausen-St. Elisabeth und Rieden-St. Veit an das Kloster, am 9. September 1388 folgte die Pfarrei Aindling-St. Martin und schließlich am 15. Februar 1391 die Nebenkirche Egling-St. Ulrich. Wohl schon mit der Übergabe des Gutes Wildenroth vor der Schlacht bei Mühldorf, am 23. September 1322, schenkte König Ludwig IV. dem Kloster Fürstenfeld das Patronat über die Pfarrei Höfen-Unsere Liebe Frau, heute Pfarrei Unteralting, und die Filialen Kottalting-St. Mauritius, Kottgeisering-St. Valentin sowie die Kapellen St. Nikolaus zu Wildenroth und St. Georg zu Mauern. Ab 14. Januar 1366 hatte das Kloster dann den uneingeschränkten Besitz der Burg Wildenroth und damit auch der zugehörigen Kirchensätze. In der Sunderndorfschen Diözesanmatrikel aus dem Jahr 1524 wird die Pfarrei unter dem Namen „Hofen alias Kotalting" mit der Pfarrkirche Zu Unserer Lieben Frau, den Filialkirchen St. Mauritius zu Kottalting und St. Valentin zu Geisering (heute Kottgeisering) sowie den Kapellen St. Nikolaus zu Wildenroth und St. Georg zu Mauern (Gemeinde Grafrath) aufgeführt.

Als letzte der inkorporierten Pfarreien kamen zu Fürstenfeld: 1474 Emmering-St. Johannes der Täufer und Evangelist und 1545 Neukirchen-St. Veit (Lkr. Augsburg). Bis 1474 lag das Patronat auf die Pfarrei Emmering, zu der laut Freisinger Diözesanmatrikel von 1315 die Filialkirchen Olching-St. Peter und Paul und Esting-St. Stephanus sowie die Kapelle St. Nikolaus bei der Burg und Siedlung Gegenpoint sowie die Kapelle zu Wildenroth. Die Filialen Olching und Esting hatten das Begräbnisrecht. 1474 gelang es, das bisher in bischöflicher Hand liegende Patronat auf die Pfarrkirche Emmering gegen das zu Welshofen (Lkr. Dachau) einzutauschen. Die Tauschurkunde von 1474 lässt klar erkennen, dass es zwischen dem Kloster Fürstenfeld und dessen Beamten einerseits und dem Pfarrer andererseits wegen der Besitzungen Fürstenfelds an Gütern und Zehnten innerhalb der Emmeringer Pfarreigrenzen zu Streitereien gekommen war. Unbekannt ist, zu welchem Zeitpunkt die Pfarrei Welshofen, die jetzt weggetauscht wurde, an das Kloster übergegangen war. Mit diesem Tausch hatte das Kloster Fürstenfeld nun alle Kirchen der unmittelbaren Umgebung in seine Obhut gebracht. Diese Rechtslage blieb bis zur Aufhebung des Klosters im Jahre 1803 bestehen. Die Nähe zum Kloster bot diesem die Möglichkeit zu wirksamer geistlicher Einflussnahme und Führung in den Pfarreien. In den Freisinger Diözesanmatrikeln von 1524 hat sich der Umfang der Pfarrei Emmering leicht verändert: Die Filialen Olching und Esting bleiben, die Kapelle St. Georg von Roggenstein kommt dazu, diejenige in Wildenroth fällt weg. Diesen Kirchenbesitz hat das Kloster bis zur Säkularisation im Jahre 1803 mit Ausnahme von Aindling behalten.

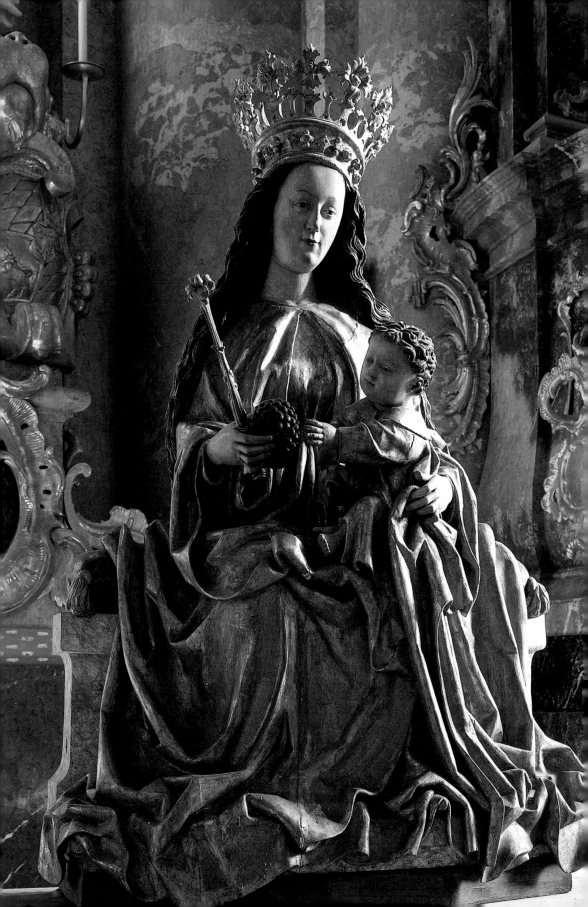

Das Kloster Fürstenfeld vom Dreißigjährigen Krieg bis zur Säkularisation

Der Dreißigjährige Krieg

Dieser Krieg war auch für Fürstenfeld eine Bewährungsprobe. Zunächst durch Kriegssteuern und Darlehen von den Ständen „nur" indirekt belastet, kam es in den Jahren 1631/33 und 1645/48, als Bayern eigentlicher Kriegsschauplatz wurde, zu Einquartierungen, Requisitionen und Lösegeldforderungen, zu Plünderung und Brandschatzung. Von der Offensive der Schweden gegen Franken, Schwaben und das Herzogtum Bayern im Frühjahr 1632 war das Gebiet zwischen Lech, Isar und Donau und damit auch das Kloster Fürstenfeld am härtesten betroffen. Am 17. Mai dieses Jahres, dem Tag der kampflosen Übergabe Münchens an König Gustav Adolf von Schweden, plünderten seine Truppen das Kloster und den Markt Bruck, die Fürstengräber in der Klosterkirche wurden aufgebrochen und durchwühlt. Bruck hatte eine große Anzahl von Toten zu beklagen, darunter den damaligen Pfarrvikar, P. Sigmund Barth. Er erlitt einen Kopfschuss und wurde von der Brücke herab in die Amper geworfen. Ein Teil des Konvents floh in das Pfleghaus nach München, wo der damalige Abt Leonhard am 28. Juli starb. „Das Convent hat deßen Leichnam von München in einem zwar traurigen, doch andächtigen Zug nacher Fürstenfeld begleitet, und alda zu seinen Vätern geleget" – so berichtet die Chronik des letzten Abtes Gerard Führer (1796–1803). Erst am 10. September 1633 wählte der inzwischen nach Aldersbach weitergeflüchtete Konvent einen neuen Abt: Georg Echter. Er sollte erst Ende 1633 nach Fürstenfeld zurückkehren. Hier war es unterdessen zu weiteren Überfällen und Plünderungen gekommen – durch Feind und Freund. Die wenigen im Kloster verbliebenen Mönche verfügten über keinerlei Einnahmen mehr. Die Abgaben der Grunduntertanen blieben aus, da im Dachauer und Aichacher Land viele Höfe abgebrannt waren. Zudem fielen den Schweden am 9. Dezember 1633 sieben Religiosen in die Hände, darunter der spätere Abt Martin Dallmayr. Sie wurden nach Augsburg gebracht, wo sich schon seit Juni 1632 unter den 42 von der Stadt München gestellten Geiseln ihre Mitbrüder Michael Strobl und Georg Graff befanden. Erstere kehrten nach Zahlung von 1000 Reichstalern Lösegeld im Juni 1634 nach Fürstenfeld zurück, die beiden letzteren mussten bis April 1635 ausharren. Zur in diesen Monaten grassierenden Pestepidemie, der in München etwa 15.000 Menschen zum Opfer fielen, geht aus den Fürstenfeld betreffenden zeitgenössischen Quellen nichts hervor. Ein zu Ehren des hl. Sebastian gelobtes Offizium soll zu dieser Zeit seinen Anfang genommen haben.

Für die letzte Phase des Krieges ist die Überlieferung spärlich. Aus einem Brief vom 19. November 1646 ist jedoch zu schließen, dass sich der 1640 im Alter von 28 Jahren zum Nachfolger des resignierten Abtes Georg Echter gewählte Martin Dallmayr damals nach Raitenhaslach geflüchtet hatte. Ein im französischen Hauptquartier ausgestellter Schutzbrief vom September 1648 sollte dann auch für Fürstenfeld das Ende dieses langen Krieges bringen.

Abt Martin Dallmayr (1640–1690)

Martin Dallmayr, der als „alter fundator", als zweiter Gründer des Klosters Fürstenfeld, bezeichnet wird, hatte bei seiner Wahl zum Abt ein zwar wirt-

Hl. Hyacinthus, 1672
erworbene Reliquie
des römischen
Katakombenmärtyrers
am 5. nördlichen
Seitenaltar

schaftlich geschwächtes, aber in seinen Strukturen keineswegs zerstörtes Kloster vorgefunden. Der gewaltige Aufschwung in der zweiten Hälfte des 17. Jahrhunderts wäre nicht möglich gewesen, wenn wichtige klösterliche Lebensbereiche, wie etwa die Grundherrschaft, entscheidend geschädigt worden wären. Doch davon abgesehen ist dieser Aufschwung entscheidendes Verdienst dieses Abtes, der im Laufe seiner 50-jährigen Regierungszeit die Voraussetzungen für das folgende Jahrhundert schuf: ein spirituell und wirtschaftlich blühendes Kloster. So hatte sich die Zahl der Mönche mehr als verdoppelt (1640: 20, 1690: 49); das Kloster Waldsassen in der Oberpfalz war 1661/69 unter erheblichen finanziellen Aufwendungen von Fürstenfeld aus wiederbesiedelt worden, der Neubau von Kirche und Klosterge-

bäuden war in vollem Gang (selbstständig wurde Waldsassen erst wieder unter Dallmayrs Nachfolger); die Seelsorge an den Fürstenfeld inkorporierten Kirchen war auf vielerlei Weise gefördert und belebt worden: in Bruck durch die Gründung einer Rosenkranzbruderschaft (1642) und den Bau einer neuen Kirche (1673–1675), nach deren Weihe die pfarrlichen Gottesdienste aus der alten Pfarrkirche von Pfaffing in den Markt verlegt wurden, in Inchenhofen durch die Gründung einer Leonhardsbruderschaft und die Herausgabe eines Mirakelbuchs mit den Wundertaten des Heiligen (1659). Die Klosterkirche selbst hatte Dallmayr zu Beginn der sechziger Jahre umbauen lassen und sie mit einem auf Kosten des Mönchschores vergrößerten Volksbereich zu einem Gotteshaus für alle und einem neuen Mittelpunkt der

Seelsorge gemacht. Die Erwerbung der Reliquie des römischen Katakombenmärtyrers Hyacinthus 1672 und ihre Erhebung auf den nun in der Mitte der Kirche aufgerichteten Hochaltar sollte diesen neuen Schwerpunkt unterstreichen helfen, der die geistige Voraussetzung für den barocken Neubau schuf. Dallmayrs Bedeutung auch außerhalb seines Klosters spiegelt sich 1683 in der Ernennung zum Generalvikar und Visitator der bayerischen Provinz durch das Generalkapitel des Ordens wider, drei Jahre später wurde er in diesem Amt bestätigt.

Abt Balduin Helm (1690–1705) und der Baubeginn der barocken Klosteranlage

Nach Dallmayrs Tod 1690 konnte sein Nachfolger Balduin Helm, zuvor Pfarrvikar von Bruck, dank der unter seinem Vorgänger erwirtschafteten finanziellen Rücklagen zunächst mit dem Neubau der Klostergebäude beginnen. 1691 wurde im Beisein des Münchener Hofbaumeisters Giovanni Antonio Viscardi, der mit der Ausarbeitung der Pläne beauftragt worden war, der Grundstein gelegt. Kurfürst Max Emanuel wünschte einen bayerischen Escorial: Kloster und Schloss. Der Baubeginn der Kirche folgte im Jahre 1700 – nahezu das gesamte 18. Jahrhundert sollte von ihrer Errichtung und Ausstattung geprägt sein. Abt Balduin musste 1705 – der Spanische Erbfolgekrieg war in vollem Gange – resignieren. Dem treuen Anhänger des Hauses Wittelsbach folgte vor dem Hintergrund der österreichischen Besatzungszeit Casimir Kramer, ein gebürtiger Egerer, der damit aus dem habsburgischen Einflussbereich stammte. Er ließ den Kirchenbau einstellen und zum Zeichen seiner Abneigung gegen den bayerischen Landesherrn die Fürstenzimmer im Kloster als Getreidelager zweckentfremden.

Das 18. Jahrhundert

Fürstenfeld gehörte damals zu den größten und wohlhabendsten Grundbesitzern in Bayern, unter den 84 landständischen Klöstern und Stiften nahm es nach Niederaltaich und Tegernsee den dritten Platz ein. Balduin Helm hinterließ seinem Nachfolger einen größeren Sach- und Kapitalbesitz und höhere Einkünfte aus kapitalisierten Rechten als sein Vorgänger, trotz des Neubaus von Konvent- und Wirtschaftsgebäuden und der Unkosten des Krieges. Die finanziellen Reserven schmolzen jedoch im Laufe der Besatzungszeit weiter zusammen, so dass Abt Casimir das Kloster erstmals verschulden musste. Der wirtschaftliche Abwärtstrend setzte sich jedoch unter dem nächsten Abt Liebhard Kellerer (1714–1734) fort. Dieser nahm 1716 den Kirchenbau wieder auf, 1723 war der Rohbau vollendet. Obwohl das Langhaus 1727 einstürzte, waren bei Kellerers Tod Wiederaufbau, Stuckierung und Freskierung abgeschlossen. Trotz immer geringerer Rücklagen trieben die folgenden Äbte Konstantin Haut (1734–1744), in dessen Regierungszeit 1741 die Weihe stattfand, und Alexander Pellhamer (1745–1761) die Ausstattung der Kirche weiter voran, daran konnten auch die Belastungen des Österreichischen Erbfolgekrieges und der immer größer werdende Schuldenberg nichts ändern. Vollendet wurde die Kirche unter Abt Martin Hazi (1761–1779), dem aufgrund seines übertriebenen Lebensaufwands, seiner Jagdleidenschaft und der schlechten Wirtschaftsführung 1778 schließlich die weltliche Verwaltung entzogen werden musste, nachdem es bereits 1767 eine Visitation durch das Mutterkloster Aldersbach und ein Jahr später eine kurfürstliche Kommission zur Untersuchung der Finanzlage gegeben hatte. Der für die wirtschaftliche Sanierung eingesetzte Ausschuss stand unter der Leitung Tezelin Katzmairs, der 1779, nach

Hazis Tod, zum neuen Abt gewählt wurde. Ihm gelang es in den ersten Jahren seiner Regierung, die Kreditwürdigkeit des Klosters wiederherzustellen und seinen Ruf zu verbessern. Seine weitere Wirtschaftsprüfung führte jedoch ab 1787 zu erneuten Schwierigkeiten, die 1791 nach Rücksprache mit dem Vaterabt in Aldersbach in einem Ultimatum gipfelten, bei dem sich Tezelin zwar weigerte zurückzutreten, aber der Zusammenarbeit mit einem Verwalter zustimmen musste. 1792 betrug der Schuldenstand 300.000 Gulden, von denen in den folgenden vier Jahren ein Drittel zurückgezahlt werden konnte. Der 1792 ausgebrochene und 1796 auch Kurbayern erreichende erste Koalitionskrieg gegen das revolutionäre Frankreich machte dem jedoch ein Ende. Dem letzten Abt Gerard Führer (1796–1803) gelang es bis zur Aufhebung 1803 nicht mehr, Ordnung in die Finanzen zu bringen. Fürstenfeld hinterließ eine negative Bilanz von mehr als 200.000 Gulden.

Die Gründe für diesen Niedergang sind sicher zu einem nicht geringen Teil im hohen Bauaufwand der Barockzeit und in Mängeln in der Wirtschafts- und Rechnungsführung zu suchen. Sie wurden außerdem durch unvorhersehbare Ereignisse verschärft: Kriege, schlechte Erntejahre, der zunehmende Steuerdruck von Seiten des Staates. Und: Den meisten Fürstenfelder Äbten des 18. Jahrhunderts fehlten die wirtschaftlichen Fähigkeiten eines Martin Dallmayr oder eines Balduin Helm.

Geistiges Leben

Abt Martin Dallmayr hatte innerhalb des Klosters großen Wert auf eine Neuordnung der Registratur gelegt – sichtbare Grundlage für ein geordnetes wirtschaftliches Leben. Auch die Geschichtsschreibung erfuhr ein besonderes Augenmerk, die Tradition der Hauschronisten sollte sich bis zur Aufhebung des Klosters fortsetzen. Außer dem von Dallmayr herausgegebenen Inchenhofener Mirakelbuch, das 1712 unter Casimir Kramer und 1752 unter Alexander Pellhamer in weiteren Auflagen erschien, sind aus seiner Hand keine schriftlichen Zeugnisse geistlichen oder literarischen Inhalts erhalten. Abt Balduin Helm dagegen hinterließ ein umfangreiches Predigtwerk. Aus seiner Zeit als Professor an der Fürstenfelder Klosterschule stammt außerdem eine von ihm betreute und im Druck erschienene Disputation über die Philosophie des Aristoteles – Hinweis auf den hohen Stand der Hauslehranstalt des Klosters. 1754 wurde diese durch Abt Alexander Pellhamer mit einem Knabenseminar als Progymnasium erweitert, das u. a. der spätere Abt Gerard Führer besuchen sollte.

Ausbildungszentrum für den Fürstenfelder Konvent war seit Mitte des 16. Jahrhunderts die Universität Ingolstadt. Zahlreiche Vorlesungsmitschriften berichten davon. Danach bildeten Philosophie und Theologie, Kirchenrecht und Geschichtsschreibung die Schwerpunkte monastischer Gelehrsamkeit, die Naturwissenschaften spielten erst gegen Ende des 18. Jahrhunderts eine größere Rolle. Damals entstanden ein Naturalienkabinett und eine Physiksammlung, der letzte Abt Gerard Führer hatte sich in besonderer Weise der Meteorologie verschrieben. Von ihm stammt auch die einzige noch erhaltene Chronik des Klosters, die er nach der Aufhebung verfasste, um die Geschichte Fürstenfelds vor der Vergessenheit zu bewahren und den Beweis anzutreten, dass die aufklärerische Propaganda von der „toten Hand", die dem Staat nichts nütze und ihm nur zur Last falle, vor der tatsächlichen Bedeutung der Klöster und damit auch Fürstenfelds nicht bestehen könne. Sie ist bis heute eine wertvolle Quelle, zumal Führer noch Unterlagen zur Verfügung standen, die mittlerweile verloren gegangen sind.

▨ Die Säkularisation

Die Aufhebung des Klosters Fürstenfeld vollzog sich wie bei allen anderen landständischen Klöstern in zwei Etappen. Im November 1802 begann die Inventarisierung des gesamten Besitzes, am 18. März 1803 – nach Inkrafttreten des Reichsdeputationshauptschlusses, der die reichsgesetzliche Grundlage für die Aufhebung der landständischen Klöster und Stifte lieferte – „ist uns das politische Todesurtheile gesprochen worden: Herr Commissär hat das Aufhebungsdecret publicieret" – so Gerard Führer in seiner Chronik. Damit begann der große Ausverkauf. Die Mönche erhielten je nach Alter und Stand Pensionen, einige von ihnen gingen in die weltliche Seelsorge, z.B. nach Bruck, Jesenwang oder Inchenhofen. Der überwiegende Teil konnte im Kloster wohnen bleiben, vor allem aufgrund der Großzügigkeit des neuen Besitzers Ignaz Leitenber-

ger, eines böhmischen Tuchfabrikanten. Er hatte nach der Übernahme des mobilen Besitzes durch den Staat bzw. dessen Versteigerung an den Meistbietenden (Teile der Bibliothek, Gemälde, Musikinstrumente, Paramente, Mobiliar) sowie dem Verkauf des Streubesitzes den Kernbestand, nämlich das Klosterareal und die beiden Meierhöfe in Puch und Roggenstein, geschlossen übernommen – für 120.659 Gulden, eine beträchtliche Summe. Laut Führer war Fürstenfeld damit „das einzige Kloster in Baiern, welches um so hohen Preis ist angebracht worden". Ein großer Teil der Bibliothek und das Archiv des Klosters wanderten nach München, die Bestände finden sich heute in der Handschriftenabteilung der Bayerischen Staatsbibliothek und im Bayerischen Hauptstaatsarchiv bzw. Staatsarchiv München.

Gerard Führer schreibt abschließend in seiner Chronik: „Fürstenfeld ist zu allen Zeiten ein Bußort, auch für Auswär-

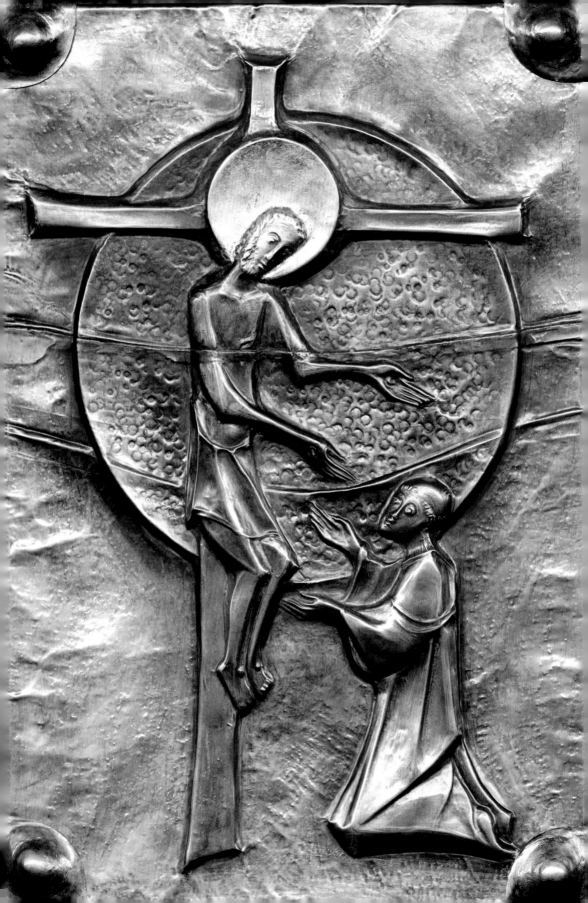

tige: Eine leuchtende und erwärmende Lampe religiöser Tugenden, zur Ehre Gottes, und Seelennutze der nahen, und entfernten Orthschaften, eine rühmliche Schule der Wissenschaften, und fleißige Sammlerinn der inneren, als äusseren Begebenheiten gewesen." Es „diente der Religion, und dem Staat 544 Jahre. (...) Nun ist's ausgelöschet worden dieses Licht der Religion! Zertrümmert der Sparhafen für Fürsten, und Staat! Man hat einmal Alles genohmen, um am Ende Nichts zu haben. (...) Erst itzt sind die Klöster manus mortuae <tote Hände> geworden. Sie

können nicht's mehr dem Staate leisten, und selbst die Individuen derselben, aus ihrer klösterlichen Observanz, und Einsamkeit herausgerissen, haben die Muße, und Hilfsmittel nicht mehr, dem Vaterlande nutzliche Dienste zu leisten. Sie werden also – wenigst viele – erst itzt todte Köpfe, manchmal auch faulende Körper, zur Verpestung anderer, werden. Am meisten ist das gute Volk zu bedauern, denn durch Auflößung der Klöster, und Zerstreuung der Religiosen, Sperrung, Zerstörung ihrer Kirchen, verliehret dieses sehr viele von denen Hilfsquellen ihres ewigen Heils."

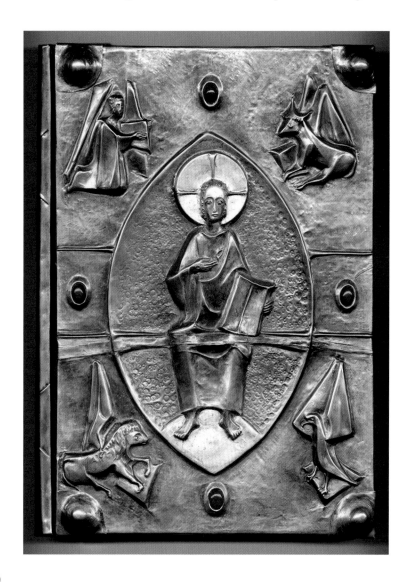

Christus in der Mandorla mit den Attributen der vier Evangelisten, Evangeliar von Michael Veit, Vorderseite, 1999, Privatbesitz

Birgitta Klemenz

Das ehemalige Kloster Fürstenfeld von der Aufhebung 1803 bis heute

▨ Die Leitenberger-Zeit

Der Fabrikant Ignaz Leitenberger hatte 1803 nicht nur die Klostergebäude, sondern auch die Kirche erworben. Im Rahmen seiner im Kloster geplanten Fabrik beabsichtigte er, sie als eine Art Betriebskirche zu nutzen, damit durch den Gottesdienstbesuch seinen zukünftigen Arbeitern nicht zu viel kostbare Zeit verloren ginge, wenn sie sich dazu nach Bruck oder anderswohin begeben müssten. Einem eventuellen Abbruch erteilte er eine klare Absage, da ein solcher ohne Beschädigung der unmittelbar angrenzenden Gebäude ohnehin nicht durchführbar sei. Als die ehemalige Klosterkirche durch den Aufhebungskommissar Heydolph am 12. August 1803 an Leitenberger übergeben wurde, hatte sich dieser außerdem dazu verpflichten müssen, sie zu erhalten, kleinere Reparaturen vorzunehmen und gegebenenfalls auch einer Erhebung zur Pfarrkirche nichts in den Weg zu legen. Nachdem jedoch die Pläne zur Errichtung einer Fabrik nicht zuletzt aufgrund der kriegerischen Ereignisse und der politischen Umbrüche im Sande verliefen, versuchte Leitenberger in den kommenden Jahren erfolglos, sich dieser Unterhaltspflichten für die für ihn nun nutzlos gewordene Kirche zu entledigen. Nach der Missernte des Jahres 1816 dehnte er seine Bemühungen darauf aus, auch die ehemaligen Klostergebäude abzustoßen. Dabei kam ihm zweierlei zu Hilfe.

Die Kirche wurde durch König Max I. Joseph am 13. August 1816 „zur erhabenen Erinnerung an Unsere Ahnen und zu fortwährenden Gottesdiensten für Unser Allerdurchlauchtigstes Haus (...) zu einer Landhofkirche" ernannt, die dem Obersthofmeisterstab unterstellt wurde. Und auch für die Klostergebäude zeichnete sich eine neue Nutzung ab. Ende desselben Jahres erhielt der Brucker Posthalter Louis Philipp Weiß vom bayerischen Feldmarschall Fürst Wrede den Auftrag, nach Prag zu reisen, um mit Leitenberger in Rückkaufverhandlungen zu treten, da Wrede in Fürstenfeld eine Invalidenanstalt und ein Militärgestüt einzurichten gedachte. Leitenberger stimmte gegen einen Verkaufspreis von 240.000 Gulden zu, nahezu den doppelten Betrag, den er selber 1803 hatte aufwenden müssen. Am 8. Januar 1817 wurde der Vertrag unterzeichnet.

▨ Die Klosterkirche als königliche Landhofkirche

Nach der Erhebung zur Landhofkirche 1816 wurde die seelsorgliche Betreuung einem Hofkaplan übertragen, der für den bei Puch verstorbenen Kaiser Ludwig den Bayern und das Haus Wittelsbach täglich eine Heilige Messe zu lesen, an Festtagen feierliche Hochämter abzuhalten und die Aufsicht über die Kirche zu führen hatte. Der frühere Fürstenfelder Konventuale Korbinian Vogt wurde als erster mit dieser Aufgabe betraut und geriet alsbald in Kompetenzstreitigkeiten mit dem Brucker Seelsorger Martin Miller. Seit 1806 befand sich nämlich der Taufstein der Pfarrei Pfaffing-Bruck in Fürstenfeld. Das Freisinger Generalvikariat hatte damals aufgrund der Sperrung der alten Pfarrkirche in Pfaffing dessen vorübergehende Versetzung dorthin angeordnet, jedoch ausdrücklich erklärt, „daß dadurch die Klosterkirche noch keineswegs zur Pfarrkirche erhoben werde". Konkret bedeutete

diese Regelung, dass vor allem das Sakrament der Taufe dort zu spenden war, wo sich der Taufstein befand – bis 1816, als es in Fürstenfeld noch keinen eigenen Seelsorger gab, ein Provisorium ohne weitere Probleme.

Den Anstoß für die nun folgenden Auseinandersetzungen gab ein Seelengottesdienst für die Familie Leitenberger, den Vogt im November 1816 in der Klosterkirche gefeiert hatte und den Miller als Einmischung in seine Befugnisse monierte. In einer Hofkirche seien lediglich Gottesdienste für Mitglieder des königlichen Hauses angebracht, nicht aber Seelen- und Votivämter für seine und andere Pfarrkinder. Und Vogt und Leitenberger gehörten, solange sie in Fürstenfeld wohnten, nun einmal zur Pfarrei in Bruck. Das Obersthofmeisteramt gab Vogt daraufhin Anweisung, in Zukunft solche Gottesdienste nur noch im Einvernehmen mit dem Ortspfarrer anzusetzen. Als Miller dann an Ostern 1817 die am Ort des Taufsteins vorgeschriebene Taufwasserweihe nicht in Fürstenfeld, sondern in der Brucker Kirche vollzog, musste er sich zwar vor dem Generalvikariat dafür rechtfertigen, bekam jedoch durch die Entscheidung vom März 1818, die Brucker Kirche nun auch de iure zur Pfarrkirche zu erheben und den Taufstein dorthin zu übertragen, nachträglich Recht. „Alle Kollisionen zwischen dem Hofkaplane und dem Pfarrer, welche in derselben Kirche gleiche Verrichtungen besonders in der Charwoche ohne Irrungen nicht auszuüben vermögen", waren damit beseitigt.

Korbinian Vogt folgten nach seinem Tod 1837 Karl Adam Röckl, Anton Zimmermann (1840), Karl Riedl (1845), Jakob Türk (1860), August Hirz (1864), Alois Niggl (1885), Ignaz Schmid (1895) und zuletzt der gebürtige Brucker August Aumiller (1908), in dessen Amtszeit im August 1916 das 100-jährige Jubiläum der Erhebung zur Landhofkirche begangen wurde – in Anwesenheit König Ludwigs III. und seiner Gemahlin. Aumiller, der 1918 mit dem Ende der Monarchie in den Haushalt des Kultusministeriums übernommen worden war, wurde 1924 in den Ruhestand versetzt, als Seelsorge und Kirchenaufsicht den Ettaler Benediktinern übertragen wurden, die ein Jahr zuvor das Ökonomiegut Fürstenfeld, das sich seit dem Ende des Ersten Weltkriegs im Besitz des Wittelsbacher Ausgleichsfonds befand, gepachtet hatten.

In den rund 100 Jahren als Hofkirche wurden u.a. Baureparaturen an Pfeilersockeln und Säulen durchgeführt und sämtliche durch Feuchtigkeit beschädigte Altarbilder restauriert. Die Sandsteinmadonna erhielt 1912 eine neue Fassung, nachdem man sie kurz zuvor mit bunter Ölfarbe behandelt hatte. Auch der Kreuzaltar war immer wieder Gegenstand des Interesses. Er befand sich seit der Säkularisation in der ersten rechten Seitenkapelle vor dem Fenster. „Hinter diesem Altar erhebt sich, das Fenster gegen Süden theilweise verdeckend, ein mächtig hohes Kreuz mit dem sterbenden Heiland in Lebensgröße; zu dessen Füßen steht die Figur der schmerzhaften Mutter Gottes..." – so Hofkaplan August Hirz 1866. 1906 sollten Mensa und Tabernakel in der Einsetzungskapelle (?), Kreuz und Madonna „in der östlichen Blendnische der Außenseite des Chores" aufgestellt werden. Dieser Plan des Hofkaplans Ignaz Schmid wurde abgelehnt, zwei Jahre später kehrte der Altar, allerdings ohne das ihn überragende Kreuz, an die ursprüngliche Stelle auf den Stufen zum Chor zurück. Schmids Nachfolger August Aumiller erwarb als Abschluss ein Osterlamm, das er mit einem Strahlenkranz ausstatten ließ, da für ein neues Kreuz kein Geld vorhanden war, das alte aber seiner Auffassung nach den Blick auf den Hochaltar verstellt hätte. Dieses wurde erst nach der Restaurierung von 1972 bis 1978 wieder aufgestellt. Der Kreuzaltar erhielt damit seine Vollständigkeit zurück, die Kirche ihre theologische Mitte.

Die ehemaligen Konventgebäude: von der Invalidenanstalt zur Polizeischule

In den früheren Konventgebäuden war in der Zwischenzeit die von Fürst Wrede initiierte Militärinvalidenanstalt eingerichtet und am 28. Mai 1818 in Gegenwart der königlichen Familie feierlich eröffnet worden. Zehn Jahre später, am 1. April 1828, dem zweiten Ostertag, fand einem Schreiben des königlich bayerischen protestantischen Dekanates an das Landgericht Bruck zufolge im ehemaligen Kapitelsaal des Klosters der erste protestantische Gottesdienst statt, zu dem alle Protestanten im Landgerichtsbezirk eingeladen waren. Regelmäßige Gottesdienste gab es jedoch erst ab 1847/48. Bis zum Bau einer eigenen Kirche im Jahre 1927 sollte der Betsaal im Kloster Versammlungsort für die stetig anwachsende protestantische Gemeinde bleiben. In diese Zeit fällt im Zusammenhang mit der Wiedererrichtung von Benediktinerklöstern durch König Ludwig I. auch die Überlegung, das Kloster Fürstenfeld auf diese Weise wiederzubeleben. Die Frage nach dem Zustand der Gebäude konnte positiv beschieden werden, die Baureparaturen würden sich in Grenzen halten. Schwierigkeiten scheint dagegen der Unterhalt des Konvents bereitet zu haben. Die Einkünfte aus der Verpachtung der Ländereien und der Handwerksbetriebe reichten der Ansicht des Landgerichts zufolge zwar für einen 20 bis 25 Personen umfassenden Konvent aus, ein darüber hinaus notwendiges Kapital sei jedoch nicht aufzubringen, schon gar nicht durch den Markt Bruck oder die umliegenden Gemeinden, die durch die Säkularisation größtenteils verarmt und verdienstlos geworden, durch Einquartierungen und Truppendurchmärsche zusätzlich geschädigt und bereits mit der Finanzierung ihrer eigenen Belange wie Krankenhaus, Feuerwehrhaus u. a. m. hoffnungslos überfordert seien. Diese Einwände dürften ausschlaggebend gewesen sein, dass es im Sommer 1829 letztlich bei Vorüberlegungen geblieben ist.

1868 wurden die in Bruck untergebrachten ledigen und verwitweten Veteranen zusammen mit ihren verheirateten Kollegen aus der Invalidenanstalt Donauwörth nach Benediktbeuern verlegt. Zwei Jahre zuvor war der Trakt südlich der Kirche, der als Krankenhaus diente, bei einem Brand, der von der Malzdärre ausgehend nahezu den gesamten Brauerei- und Pfistereibereich zerstörte, in Mitleidenschaft gezogen worden. Im Oktober 1868, wenige Monate nach der Verlegung der Invaliden, fand übrigens der Ausverkauf der gesamten Bibliothekseinrichtung statt, die mit Erlaubnis des Kriegsministeriums an das Obersthofmeisteramt gegeben wurde. Die Gegenleistung bestand in der „Wiederherstellung des Bibliothekssaales". Zur Einrichtung gehörten die insgesamt 127 Fuß (ca. 40 m) langen und aus zwei Etagen mit Galerie bestehenden Regalwände, sechs Pfeilertische mit Bücherstellagen, die Verzierungen der beiden Türen und zahlreiche Figuren, Aufsätze und andere Holzschnitzereien. Die folgenden fünf Jahre wurden die Gebäude durch das königliche Landwehr-Bezirks-Kommando von Bruck genutzt, dazu kamen seit 1848 vorübergehend verschiedene Infanterie- und Kavallerieabteilungen. 1870/71 dienten sie auch als Kriegsspital. 1873 wurde hier eine ständige Garnison eines Infanterie-Bataillons stationiert, die 1893 durch eine Unteroffiziersschule abgelöst wurde.

In diese Zeit fällt 1886 auch die Überwölbung des Amperkanals, der durch die beiden Innenhöfe des ehemaligen Konventbereichs führte. Seine ursprüngliche Funktion u. a. als Abwasserkanal hatte er schon viel früher verloren. Der turmartige Anbau auf der Mittelachse des östlichen Klostertrakts, der als Abtritt genutzt wurde, erscheint auf einer Ansicht der Klosteranlage von Johann Poppel aus dem Jahr 1840 bereits teilweise abgetragen. Auch der Turm des Schlössl genannten Gebäudeteils gegenüber der Kirchenfassade verschwand in dieser Zeit. Nach der Auflö-

HI. Benedikt,
Assistenzfigur aus dem
spätgotischen
Hochaltar, 1470/80
(ab 2013 Leihgabe
an das Museum
Fürstenfeldbruck)

sung der Unteroffiziersschule wurde Fürstenfeld 1921 für kurze Zeit Landesschülerheim für ein Kadettenkorps, und 1924 hielt die bayerische Polizei ihren Einzug: von 1925 bis 1933 mit einer Gendarmerie- und Polizeischule und bis 1935 mit einer Polizeihauptschule. Nach Auflösung der Landespolizei durch die Nationalsozialisten folgte bis 1942 eine Polizeioffiziers- und Schutzpolizeischule und bis zum Kriegsende eine Offizierschule der Ordnungspolizei. Nach einer kurzen Zeit als Lazarett war Fürstenfeld von 1946 bis 1952 Landpolizeischule und von 1953 bis 1975 Bayerische Polizeischule, letztere wurde ab September 1975 zum Fachbereich Polizei der Bayerischen Beamtenfachhochschule, heute Fachhochschule für öffentliche Verwaltung und Rechtspflege in Bayern Fachbereich Polizei.

Die Benediktiner in Fürstenfeld

Der Ökonomietrakt und die landwirtschaftlichen Betriebe in Puch und Roggenstein hatten von 1817 bis 1918 zunächst als Militärfohlenhof und später als Remontedepot Verwendung gefunden und waren dann in den Besitz des Wittelsbacher Ausgleichsfonds übergegangen. Von diesem pachtete am 3. Juli 1923 das Benediktinerkloster Ettal das Ökonomiegut Fürstenfeld – zunächst für 14 Jahre und dann für weitere zehn, die noch einige Male jeweils um ein Jahr verlängert wurden. Der Grund für diesen Schritt ist in der dürftigen landwirtschaftlichen Versorgungsbasis Ettals zu suchen, die durch einen entsprechenden Betrieb im Flachland ergänzt werden musste, um vor allem in den Zeiten von Nahrungsnot und Geldentwertung Anfang der zwanziger Jahre die Ernährung von rund 400 Menschen (Kloster und Internat) zu gewährleisten. Zur Übernahme des Gutes zogen ein Pater als Superior, ein Pater als Administrator und neun Brüder nach Fürstenfeld. Sie richteten sich in der ehemaligen Administrator-

wohnung (im Anschluss an den früheren Kuhstall – heute abgerissen) ein. Ein Jahr später wurde dem damaligen Superior P. Gallus Lamberty auch die Klosterkirche anvertraut, die er und seine Nachfolger fortan zusammen mit einem Mesnerbruder betreuten.

Nach der endgültigen Auflösung des Pachtvertrages am 1. Juni 1951 verließen die Ettaler Mönche Fürstenfeld. Das Gut wurde wieder durch den Wittelsbacher Ausgleichsfonds bewirtschaftet, bis dieser es dann 1978 an die Stadt Fürstenfeldbruck verkaufte, in deren Besitz die Gebäude bis heute sind. 2001 wurde mit dem Veranstaltungsforum Fürstenfeld das Kulturzentrum der Stadt eröffnet, das neben zahlreichen Seminarräumen und Sälen über einen großen Stadtsaal verfügt, dessen Bühnenhaus nach außen zum großen Innenhof zwischen ehemaligem Kuhstall (heute Gastronomie) und Tenne geöffnet und bespielt werden kann. Den Ettaler Benediktinern war der Abschied von Fürstenfeld nicht leicht gefallen, wenngleich sich die wirtschaftlichen Erwartungen vor allem aufgrund der großen räumlichen Entfernung von Ettal nicht voll erfüllt hatten. Vor allem die personelle Situation erlaubte es dem Abt schließlich nicht mehr, genügend Kräfte für Fürstenfeld freizumachen. Was jedoch im Laufe der Jahre weit mehr an Bedeutung gewonnen hatte, war die Seelsorge an der früheren Klosterkirche, die nicht nur von der Bevölkerung, sondern auch von der Bistumsleitung in München geschätzt wurde. In einem Schreiben Kardinal Faulhabers im Zusammenhang mit Bemühungen um den Verbleib der Benediktiner heißt es: „... es könnte durch Abberufung der Benediktiner die Betreuung der einzig schönen Klosterkirche, die dort gepflegte Feier der Liturgie und insbesondere auch die katholische Jugendbewegung und Männerseelsorge (...) empfindlichen Schaden erleiden." Die getroffene Entscheidung ließ sich jedoch nicht revidieren und so wurden die Patres Emmanuel Haiß, Ludwig Glückert und

Bruder Markus Hirschauer in einer feierlichen Mai- und Schlussandacht am 31. Mai 1951 verabschiedet.

Mit P. Emmanuel Haiß hatten in den vierziger Jahren von Fürstenfeld vor dem Hintergrund der liturgischen Bewegung dieser Zeit wichtige seelsorgliche Impulse auszugehen begonnen. Der sogenannte Volksliturgische Kreis, der aus einer in den dreißiger Jahren gegründeten Singgemeinschaft hervorgegangen war, spielte dabei unter seiner Leitung eine wichtige Rolle. Noch lange vor dem Zweiten Vatikanischen Konzil wurden in der Gestaltung der Gottesdienste die Gläubigen auf besondere Weise in die Feier der Liturgie miteinbezogen. Neben in mühseliger Kleinarbeit hergestellten Heftchen mit den gleichbleibenden Texten der Liturgie – das Stufengebet etwa wurde gemeinsam gebetet –, gab es für jeden Sonn- und Festtag des Kirchenjahres eines mit den jeweiligen Eigentexten. Es enthielt in deutscher Sprache alle Teile der Heiligen Messe, auch die Gebete des Priesters wie z. B. die Präfation. Auf diese Weise konnte die gottesdienstliche Feier von allen mitverfolgt und mitvollzogen werden. Dem Volksliturgischen Kreis kam dabei die Aufgabe eines Bindeglieds zwischen Priester und Gemeinde zu, u.a. im Dienst des Lektors. Daneben widmete er sich vor allem der Pflege des Gregorianischen Chorals und den mehrstimmigen A-capella-Messen alter Meister. Gerade in dieser besonderen und zukunftsweisenden Liturgiebezogenheit war Fürstenfeld auch damals, über die Grenzen der unmittelbaren Umgebung hinaus, eine Art geistliches Zentrum. Der Volksliturgische Kreis blieb auch nach dem Weggang der Ettaler Benediktiner bestehen und gestaltete unter der Leitung von Hans Lindemann das gottesdienstliche Leben bis Ende der sechziger Jahre, als die Klosterkirche aufgrund der anstehenden Innenrenovierung geschlossen wurde und in die Betreuung durch die Pfarrgemeinde St. Magdalena überging. Ein letzter großer Höhepunkt seines Wirkens war die Feier des 700-jäh-rigen Gründungsjubiläums des Klosters im Jahre 1963, als in Rom mit der Erneuerung der Liturgie vor dem Hintergrund des Zweiten Vatikanums für die Weltkirche verbindlich festgeschrieben wurde, was auch an Orten wie Fürstenfeld seinen Anfang genommen und sich letztlich bewährt hatte.

Von der Pfarrkuratie zur Nebenkirche

Mit der Errichtung der Pfarrkuratie Mariä Himmelfahrt am 1. Mai 1953 trug man der Notwendigkeit einer zweiten Pfarrei für die nach dem Zweiten Weltkrieg beständig anwachsende Bevölkerung von Fürstenfeldbruck Rechnung. Erster Kurat wurde Wilhelm Bayerl. Im Mai 1958 wurde für den Westen der Stadt die Filialkirchenstiftung St. Bernhard errichtet und mit einem Kirchenneubau begonnen, da die ehemalige Klosterkirche zu weit vom Siedlungsbereich der Gemeinde entfernt lag und deshalb als Pfarrkirche nicht geeignet erschien. Im Patrozinium der neuen Kirche, die am 23. August 1964 geweiht wurde, lebt die Beziehung zu Fürstenfeld und den Zisterziensern jedoch weiter. Der Nachfolger Bayerls als Kurat, Johann Kögl, wurde erster Pfarrer der neuen Pfarrei St. Bernhard, die am 1. Juni 1965 förmlich errichtet wurde. Gleichzeitig wurde die ehemalige Klosterkirche Fürstenfeld im Rang einer Nebenkirche an die Pfarrei St. Magdalena zurückgegeben, die sie seitdem seelsorglich betreut. In den ersten Jahren geschah dies noch durch eigene Seelsorger – Alexander Sand war studierender Priester und später Professor für Neues Testament an der Ruhr-Universität in Bochum, Hans Edelmann Religionslehrer an der Staatlichen Realschule in Fürstenfeldbruck. 1972 schloss sich ein Nutzungsvertrag zwischen der Pfarrei und dem bayerischen Staat als Eigentümer der Kirche an.

Zu diesem Zeitpunkt war die umfangreiche bauliche Sicherung der Kirche bereits abgeschlossen, die Restaurie-

rung des Innenraumes stand bevor. Von 1965 bis 1968 war das auf Eichenpfählen gegründete Langhaus schrittweise fundiert und durch eine Stahlbeton-Flachgründung verstärkt worden, im Anschluss daran wurden der Fußbodenbelag des Langhauses und die Sockelverkleidungen erneuert sowie an den Fassaden der Tarnanstrich der Kriegszeit entfernt und in den Farben der Entstehungszeit – Benediktbeurer Grün, Ocker und gebrochenes Weiß – ausgeführt. Im Laufe der Innenrestaurierung wurden Raumschale und Ausstattung der Kirche gereinigt und original wiederhergestellt. Eine der umfangreichen Maßnahmen war dabei die Instandsetzung der Fux-Orgel, einer der größten Barockorgeln Bayerns. Am 16. Juli 1978 wurde die Klosterkirche schließlich feierlich durch den Münchener Erzbischof Joseph Kardinal Ratzinger wiedereröffnet.

▨ Die Pfarrei St. Magdalena, der Pfarrverband Fürstenfeld und die Klosterkirche Fürstenfeld

Bereits während der laufenden Renovierungsarbeiten wurde 1972 zwischen dem Freistaat Bayern als Eigentümer und der Katholischen Kirchenstiftung St. Magdalena Fürstenfeldbruck ein Vertrag über die künftige seelsorgliche Nutzung geschlossen. Mit der Wiedereröffnung wurde die Klosterkirche nun fester Bestandteil des gottesdienstlichen Lebens der Pfarrgemeinde. Die sonntägliche Eucharistiefeier um 11.00 Uhr wurde eingeführt, die Christmette und die Karfreitagsliturgie der Pfarrgemeinde von nun an in Fürstenfeld gefeiert. Für den damaligen Pfarrer Thomas Bachmair (1968–2003) waren diese beiden Feste von zentraler Bedeutung, weil es „gerade hier um die zentralen Geheimnisse unseres Glaubens geht, die auch im persönlichen Erleben des hl. Bernhard eine bedeutende Rolle

spielten". Auch die Fronleichnamsprozession machte sich Jahr für Jahr nach der Eucharistiefeier am Marktplatz auf nach Fürstenfeld, wo sie ihren feierlichen Abschluss fand. Wer je im Gefolge des Himmels mit dem Allerheiligsten durch das Hauptportal in die Klosterkirche eingezogen ist, weiß, was Sternstunden sind. Maiandachten, Schulgottesdienste, in zunehmendem Maße ökumenische Gottesdienste zu Jubiläen oder öffentlichen Anlässen und vor allem Trauungen kamen im Laufe der Jahre mehr und mehr hinzu.

Der Kirchenmusik wurde und wird ein besonderes Augenmerk gewidmet – von der Gottesdienstgestaltung über Orgelkonzerte und Orgelmatineen bis hin zu geistlichen Konzerten Brucker oder auswärtiger Chöre und Orchester.

Mit zunehmendem Bekanntheitsgrad stieg auch die Nachfrage nach einer Erklärung der Kirche, die von Pfarrangehörigen übernommen wird, weil gerade der persönliche Kontakt die Chance bietet, vor allem auf die geistliche Dimension des Ortes hinzuweisen. Durch die Pfarrgemeinde wurde über all die Jahre auch ein ehrenamtlicher Aufsichtsdienst organisiert, so dass die Kirche an den Sonntagen nachmittags auch innerhalb des Gitters zugänglich ist. Seit 2008 gibt es dazu von Ostern bis Allerheiligen einen von der Stadt finanzierten Aufsichtsdienst, der diesen Zugang auch an den Wochentagen (mit Ausnahme montags) ermöglicht.

Diese Angebote haben seit der Errichtung des Pfarrverbandes Fürstenfeld im Dezember 2011 weiterhin uneingeschränkt Bestand. Dazu kommen nun vermehrt gemeinsame Gottesdienste, für die sich die Klosterkirche nicht nur wegen ihrer Größe und ihrer zentralen Lage anbietet. Die seit 2012 von der Stadt angemieteten Räumlichkeiten im Bereich der ehemaligen Ökonomie bieten darüber hinaus die Möglichkeit, sich auch außerhalb des Kirchenraumes zu versammeln bzw. einen „Stützpunkt" für verschiedene seelsorgliche Aktivitäten zu haben und damit neue Wirkungsfelder zu entwickeln.

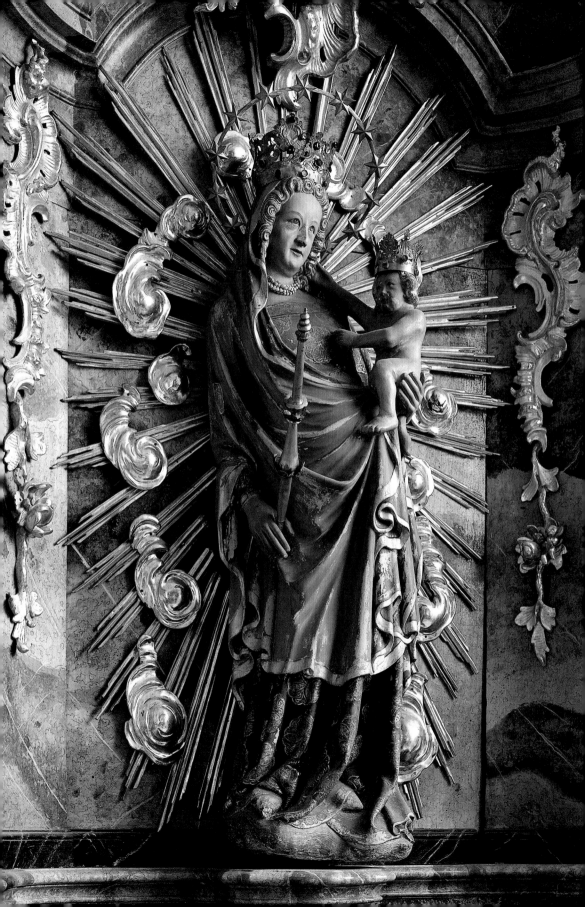

Thomas Bachmair

„Jemand muss zuhause sein, Herr, wenn du kommst…"
Zur Spiritualität der Klosterkirche Fürstenfeld

Versuch einer geistlichen Deutung

Die „Klosterkirche Fürsten-feld" – wir nennen sie ein-fach so; auch wenn wir korrekterweise „ehemalig" voraussetzen müssten, weil ein Klos-ter dort nicht mehr existiert. Die Fürs-tenfelder Kirche hat eine geistliche Botschaft, die von den Aufhebungsde-kreten von 1803 unberührt geblieben ist. Es gibt ein geistliches Programm, das erhalten blieb, auch als der letzte Mönch ausgezogen war. Es gilt noch heute. Unsere Frage ist also: Was steckt zeitlos hinter den Formen, Far-ben, Bildern? Was drückt sich aus? Wes Geistes Kind sind all diese Dinge? Welche Spiritualität steckt dahinter und welches ist die Verkündigung für uns heute? Da bedarf es des Schauens und des Hörens. Beides hat geistliche Qualität. Darauf wollen wir achten und – mit aller Vorsicht – Spuren su-chen.

Zunächst eine Annäherung von außen

Wir stehen vor der Fassade, in gebüh-rendem Abstand, damit wir „Größe und Hoheit" besser überblicken kön-nen. Wir lassen sie auf uns wirken. Sie ragt klar gegliedert mit monumentaler Würde in das Blau des Himmels. Man muss sie von mehreren Seiten betrach-ten: von der südlichen Anhöhe am Museum her – wie sich die Horizontale zusammenschiebt zu einem dichtge-drängten Säulenbündel, das die ganze Fassade erst recht kräftig nach oben schiebt. Von der nördlichen Seite in gehörigem Abstand zeigt sich der

obere Teil des Turms; da lässt sich die Länge der Kirche erahnen. In der Mitte, direkt vor der Fassade stehend, hat man die Schauseite voll im Blick. Ver-wundert fragt man sich: Was verbirgt sich dahinter?

Drei Figuren stehen in der Fassade. Sie machen von außen schon aufmerksam, worum es geht. In der Mitte ist es **Christus**, Salvator Mundi, der Retter, Heiland mit dem Kreuz. Das große Thema der Erlösung ist weithin sicht-bar. Zu seiner Linken steht **Benedikt**, der Vater des abendländischen Mönch-tums, der dem zönobitischen Leben eine feste Regel gab. Sie beginnt mit den Worten: „Ausculta, fili" – „Höre, mein Sohn". Wir dürfen uns an Dtn 6,4 erinnern: *Höre, Israel, dein Gott ist einzig…* – Hören, das ist auch die Ein-ladung an den Besucher. Auf der ande-ren Seite steht **Bernhard**, der große Heilige des Zisterzienserordens, mit den Leidenswerkzeugen Christi, dem Kreuz, der Lanze, der Ysopstange. Er steht für die Verkündigung des Ge-kreuzigten, das alles durchwirkende Thema dieser Kirche. Mehr als ein hal-bes Jahrtausend hat sein Zisterzienser-orden dieses Gebäude mit Leben er-füllt:

Höre, Israel! unser Gott ist einzig.
Darum sollst du den Herrn,
deinen Gott,
lieben mit ganzem Herzen,
mit ganzer Seele
und mit ganzer Kraft (Dtn 6,4).

Wir treten ein und stehen in der **Vor-halle**, einem relativ niedrigen Raum mit wenig Licht. Zwei Altäre stehen hier: der **Josefsaltar** im Norden, der **Marienaltar** im Süden. An der Schwelle zum Gesamtraum sagen uns diese bei-

51

den biblischen Gestalten an der Schwelle zum Erlösungsgeschehen, was angesichts äußerer Pracht zu beachten ist: Josef, der schweigsame Gerechte, von Gott in Dienst genommen für die Erlösung: Macht es ihn sprachlos, da er des Geheimnisses ansichtig wird, das mit ihm und seiner Verlobten geschieht? Die „Sandsteinmadonna" auf der Südseite darf uns an zwei Dinge erinnern: Kaiser Ludwig soll sie dem Kloster gestiftet haben. 1347 ist er in nächster Nähe von Fürstenfeld eines plötzlichen Todes gestorben, die Worte noch stammelnd: „Süße Königin, unsere Frau, sei bei meinem Hinscheiden!" Wenn's einmal zu Ende geht für diese Welt, dann legt man alle äußere Pracht ab und kommt zum innersten Wesen seiner selbst. Maria hat es im Magnificat angedeutet: *Er stürzt die Mächtigen vom Thron und erhöht die Niedrigen* (Lk 1,52). Und schon sind wir an die Voraussetzung für christliche Verkündigung geführt: Ehrfurcht und Schweigen angesichts solcher Umkehrung der Maßstäbe...

Der **Blick in den Kirchenraum** voller barocker Lebensfreude lässt uns nach den Ursprüngen dieser Zisterzienserkirche und des Zisterzienserordens fragen. Die Gründerväter – Robert von Molesme, Alberich und Stephan Harding – haben ihr Kloster verlassen, um eine neue Gemeinschaft zu gründen mit konsequenter Beachtung der Benediktsregel. 1098 geschah das, vor mehr als 900 Jahren in Cîteaux. Von dort leitet der Orden seinen Namen her: Zisterzienser. Ausgerechnet in dieser Wildnis von Cîteaux klopft 1112 Bernhard mit 30 Gefährten an die Tür des neuen Klosters. Er will diesen harten Weg mitgehen und wird dann auch der Motor der jungen Gemeinschaft, er prägt sie nach innen und außen. Nach wenigen Jahren wurde er Abt der Neugründung Clairvaux. Dort blieb er und lebte selbst einen für uns heute unvorstellbaren Lebensstil in Armut und Kontemplation. Dorthin kehrte er immer wieder zurück von seinen Reisen durch halb Europa im Dienst der geist-

lichen Erneuerung der Kirche. So war er – und so wurde er der geistliche Erwecker eines ganzen Saeculum, des 12. Jahrhunderts.

Dieser Hinweis scheint mir wichtig, um etwas von dem Kontrast zu spüren, wenn man heute die barocken Prachtbauten mit ihren Prälaturen und Kirchen sieht, auch die Klosteranlage mit der Kirche von Fürstenfeld. Die Zisterzienserkirchen des bernhardinischen Zeitalters und noch Jahrzehnte danach – 360 Neugründungen gab es beim Tod des hl. Bernhard – waren einfach, vom Geist der Armut und Christusnachfolge geprägt: „arm mit dem armen Christus", ohne Turm, ohne besonderen Schmuck. Sie gehören gerade deswegen zu den schönsten Zeugnissen frühgotischer Bauweise, dem zisterziensischen Baustil. Wie steht es da mit der Zisterzienser-Abteikirche Fürstenfeld, die wir gerade betreten haben – reich geschmückt, eine Freude für Auge und Herz? Widerspruch regt sich: Ist das zisterziensisch? Ich möchte sagen: Ja – entschieden Ja! Zunächst, weil niemand verlangen kann, dass das 17. Jahrhundert baut wie das 12. Jahrhundert. Die Barockzeit war so. Das bayerische Fürstenhaus wird dazu seinen Teil beigetragen haben. Aber das Wichtigste ist: Die jetzige Klosterkirche Fürstenfeld lebt von zisterziensischer Geistigkeit, von der „neuen Spiritualität" eines Bernhard von Clairvaux – in allen Details, im Programm der Darstellungen, der Gemälde im Hauptschiff und im Chorraum. Auch wenn spätere Ausstattungsstücke vielleicht etwas aus dem Rahmen heraustreten, die Gesamtkonzeption ist und bleibt von der Mystik Bernhards und der Zisterzienser her bestimmt. Bei näherem Hinsehen (und innerem Hinhören) wird deutlich, wie dies alles eine zeitlos gültige Glaubensaussage ist und Bernhards „neue Geistigkeit" nicht so fern ist, wie es der Abstand von neun Jahrhunderten erscheinen lässt. Dazu ein paar Hinweise anhand von Beispielen aus der Kirche.

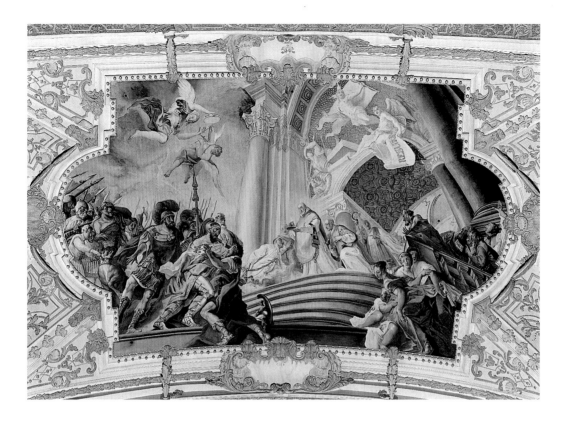

Die Deckenfresken im Langhaus

Sie folgen einer geistlichen Linie, z. T. auch zusammen mit den entsprechenden Seitenaltären, gleichsam als Bodenhaftung. Diese Linie beginnt hinten über der Orgel und erreicht ihr Ziel vorne vor dem Chorbogen über und mit dem Kreuzaltar. Die Mittelbilder sind jeweils eine Komposition von zentralen Ereignissen der Erlösungsgeschichte und Ereignissen aus dem Leben Bernhards (zumeist der Legenda Aurea entnommen). Keines der Mittelbilder steht für sich allein, sondern wird geistlich ergänzt durch die Medaillon-Bilder rechts und links, die wie ein allgemeiner Imperativ das Christenleben mit einbeziehen. Die Fresken in den Seitenkapellen der gleichen Linie setzen das Thema des Mittelbildes fort mit Bildern aus dem geistlichen Leben des Zisterzienserordens, einer „Zisterzienser-Mystik", die in den

Jahrhunderten nach Bernhard noch sehr fruchtbar werden sollte, zumal bei Zisterzienserinnen.

Schon die Auswahl dieser Geheimnisse der Heilsgeschichte, des Lebens Jesu, und deren Kombination mit dem Leben Bernhards ist mehr als ein frommer Hinweis, dass jeder Getaufte in Leben und Auferstehen Jesu mit hineingenommen ist. Es geht um das Wesen zisterziensischer Spiritualität, die Bernhard begründet hat. Von ihm gibt es eine lange Reihe von Predigten zum liturgischen Jahr, wo er alle Geheimnisse des Lebens Jesu und der Kirche als dem Leib Christi kommentiert, d.h. sich meditierend mit dem Leben Jesu vereint. Das Leben Jesu und das Leben des Zisterziensermönches gehören zusammen. Das kommt von der neuen Mönchsauffassung Bernhards her, letztlich von seiner christlichen Lebensauffassung, die das Abendland im 12. Jahrhundert überflutet und zu einer ganz neuen Intensität der Christusfrömmigkeit ge-

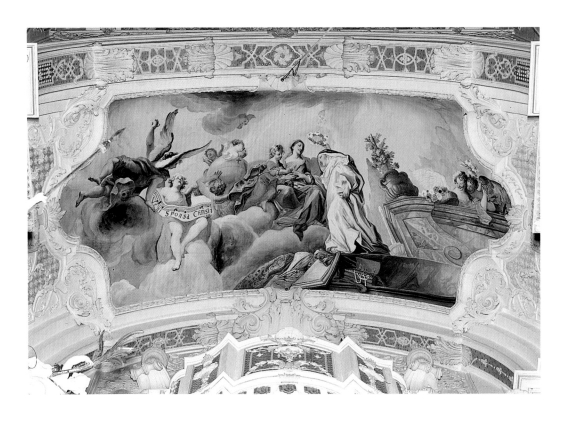

führt hat, die seit der Väterzeit so nicht mehr bekannt war. Bernhard will ausdrücklich Christus erfahren, das Göttliche verkosten, nicht nur als Lehre zur Kenntnis nehmen. Das ist neu, das trifft, recht verstanden, auch heute den Kern der christlichen Spiritualität, das öffnet den Weg zur Mystik. Bernhard war Mystiker, kein spekulativer Theologe und kein Kirchenpolitiker, auch wenn er in die kirchliche (und weltliche) Öffentlichkeit hineinwirkte wie kaum ein anderer. Er tat dies aus der Kontemplation heraus und immer wieder von neuem in sie hineintauchend. Das tätige Leben muss aus dem kontemplativen Leben hervorgehen. Das wird in der Linie der Deckenfresken immer wieder deutlich (z.B. beim vorletzten Deckenfresko: Ordenseintritt Bernhards – Himmelfahrt des Herrn und dazu in den Seitenkapellen: Zisterziensermönche bei der täglichen Arbeit – Mystik der Arbeit).

Aus der zielstrebigen Linie dieser „neuen Spiritualität" in den Decken-

fresken von Fürstenfeld sollen zwei Beispiele besonders hervorgehoben werden. Zuerst der dritte Gemäldebereich (von hinten gezählt): die Auferstehung des Herrn und die Bekehrung des Herzogs Wilhelm von Aquitanien durch die Hl. Eucharistie und die Worte Bernhards. Geschildert wird der Vorgang in der Legenda Aurea, wonach Bernhard nach der Messfeier vor die Kirche tritt und mit der konsekrierten Hostie in der Hand dem ungläubigen Herzog ins Gewissen redet – mit dem Erfolg, dass der Herzog „alsbald tat, was der Heilige gebot". Wichtig ist dabei zu beachten: Das konsekrierte Brot der Eucharistie steht mit Bernhard in der Mitte, rechts oben in blassem Weiß (fast entschwindend) der auferstandene Herr, links unten der Herzog und sein Gefolge. Der Augenblick ist festgehalten, da die Eucharistie Wirkung zeigt: Der Herzog nimmt die Botschaft an. Von Bedeutung ist hier die eindeutige Aussage, dass die Hl. Eucharistie in dieser Welt die Gegenwart des Ge-

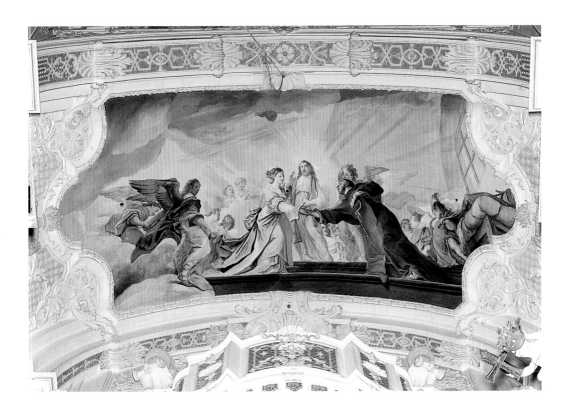

Christus vermählt den
hl. Franziskus mit der
Armut, Deckenfresko
von Cosmas Damian
Asam in der
3. nördlichen
Seitenkapelle des
Langhauses

kreuzigten und Auferstandenen be-
deutet. In diesem unscheinbaren (ar-
men) Brot ist Christus gegenwärtig, ein
Zeichen des „armen Christus" in unse-
rer Welt. Wilhelm von St. Thierry
(1085–1148), ein Freund und Ordens-
bruder Bernhards, hat diesen Teil zis-
terziensischer Spiritualität in einer
eigenen „Abhandlung über die Eucha-
ristie" deutlich gemacht: Eucharistie
ist die Begegnung mit dem lebenden
Christus!

Die seitlichen Medaillons nehmen Be-
zug zur Auferstehung als Frucht des
Kreuzes Christi – für alle Geschöpfe.
Das Hören der Botschaft Christi, die
durch die Predigt der Kirche (siehe
Bernhard) verkündet wird, und die Be-
kehrung des Hörenden (siehe Herzog
von Aquitanien) sind Schritte zum
neuen Leben, zur Auferstehung. Dar-
auf nimmt Bezug das südliche Medail-
lon mit der Schrift: „Fructus inest lac-
rymis" (Tränen tragen Frucht) (Vgl.
Ps 126,5: *Die mit Tränen säen, werden
mit Jubel ernten*). Eine Kreuzesweisheit

ist das, die der Christ immer verinner-
lichen muss, will er nicht an so vielen
Ungereimtheiten seines Lebens zerbre-
chen (Erinnert sei an ein Wort von Ge-
org Büchner: „Das Leid – Fels des
Unglaubens"). Die Schrift am Nord-
Medaillon lautet: „Homines iumen-
taque salvat" (Mensch und Tier macht
er/sie (die Arche) heil). Damit ist der
universale Heilswille des Erlösers zum
Ausdruck gebracht. Tod und Auferste-
hung Christi sind Rettung für alle
Welt, Geburt der neuen Schöpfung.

Die dazu gehörenden Fresken der Sei-
tenkapellen greifen ein großes Thema
der Mystik auf, die mystische Vermäh-
lung der Seele mit dem Erlöser. Auf der
Südseite die Vermählung einer Zister-
zienserin bzw. der hl. Katharina von
Siena mit dem Jesuskind, wobei Maria
beide zusammenbringt. Auf der Nord-
seite die Vermählung des hl. Franzis-
kus mit der Armut. Hier ist es Christus,
der beide verbindet. Bernhard dürfte
der erste sein, der das Wort „Vermäh-
lung" für die Einheit der Seele mit Gott

Seite 57:
Aussendung des
Heiligen Geistes
in illusionistischer
Kuppelkomposition/
Marien- und
Kreuzesmystik des
hl. Bernhard, Ausschnitt
aus dem Deckenfresko
von Cosmas Damian
Asam im Bereich des
Chorbogens über dem
Kreuzaltar

gebraucht: Erlebnis und subjektive Erfahrung in höchster Form. Alles in allem gilt: Neues Leben und Auferstehung gibt es nur in einer möglichst engen Verbindung mit Christus, seinem Leiden, seiner Gegenwart in der Eucharistie, seiner Auferstehung: *Nicht mehr ich lebe, sondern Christus lebt in mir*, sagt der Mystiker Paulus in Gal 2,20. Man kann noch auf die „Bodenhaftung" dieser Verkündigungslinie in den beiden Seitenaltären hinweisen. Es sind leibhaftige Menschen, die solch enge Verbindung mit Christus verkörpern: Benedikt und Bernhard (Kreuzesmystik).

Dann sei noch auf den Ziel- und Höhepunkt dieser fortschreitenden Linie hingewiesen: der fünfte Gemäldebereich in Einheit mit dem Kreuzaltar, dem Tabernakel und mit dem daraus erwachsenden Gekreuzigten – aus der Vorgängerkirche übernommen und im Barockbau wohl absichtlich an diese Stelle gesetzt. Hier steht für das Fresko die größte Fläche zur Verfügung, und der Künstler hat sie wohl auf Anregung des Konvents benutzt für eine umfassende Darstellung zisterziensischer Spiritualität, des geistlichen Lebens überhaupt: Der Geist Gottes (in der Scheinkuppel mit der Geistsendung dargestellt) wirkt weiter in der Welt, in der Kirche alle Tage bis zum Wiederkommen Christi in Macht und Herrlichkeit (siehe die Fresken der Seitenkapellen). Dass Bernhard hier mit seiner „Mystik des Erlebens" in der Mitte steht, liegt nahe. Er taucht in die religiöse Erlebniswelt hinein und erfährt sogar vor dem Kreuz unsagbare Verzückungen. Christus löst seine durchbohrten Hände vom Kreuz, um Bernhard zu umarmen: „Veni Bernarde!" (Komm, Bernhard!) spricht er zu ihm. Das ist die Mitte subjektiv erfahrbarer Christus-Verbindung. Im Hintergrund, links oben, steht Maria mit dem Jesuskind, ein Milchstrahl geht von ihrer Brust über das Ereignis der Mitte zu Bernhard. Die „Wissenschaft vom Kreuz" kommt von der wirklichen Geburt des Gottessohnes

aus der Jungfrau Maria; deswegen ist er ein wirklich leidensfähiger Mensch. Das Nord-Medaillon zeigt die Milchstraße mit dem Text: „Via lactea iungit" (Die Milchstraße verbindet), ein Hinweis, dass Marienfrömmigkeit und Kreuzesmystik sich ergänzen. Beide sind Bekenntnis zur Menschheit des Gottessohnes. Das „Salve Regina", dessen Anfang in Choralmelodie in Zeilen und Noten von der Decke gesungen werden könnte, wurde wie die letzten Anrufungen „o clemens, o pia, o dulcis virgo Maria" (o gütige, o milde, o süße Jungfrau Maria) dem Marienverehrer Bernhard zugeschrieben. Es ist voll menschlicher Wärme und Herzlichkeit und wiederum nur recht verständlich von der Betrachtung des leidenden Christus her. Mit ihm gehen wir durch das „Tal der Tränen" zur Freude der Auferstehung. Der Hymnus hat zu Recht seinen Platz in dieser Zusammenschau des geistlichen Lebens und kann von jedem mitgesungen werden, der sich – wie Maria – auf den Weg der Nachfolge Christi begibt.

Das Süd-Medaillon hat den Text aus dem Hohelied (5,10): „Candidus et rubicundus" – strahlend weiß und rot ist die Liebe, unschuldig und glühend. Unter dieser geistlichen Vision, die Cosmas Damian Asam ins Bild gebracht hat, stehen der **Kreuzaltar** und das hochaufragende Kreuz mit dem Gekreuzigten aus der Vorgängerkirche. Alles erwächst aus dem Altar mit dem Tabernakel, aus der Hl. Eucharistie, der Gegenwart des Gekreuzigten und Auferstandenen. Hier ist in Höhe und Tiefe, in Breite und Länge der Mittelpunkt der Fürstenfelder Klosterkirche zu sehen. Die Gesamtkomposition unten und oben deutet auf die innere Quelle hin, was der amerikanische Trappist Basil Pennington (1931–2005) so ausdrückte: „Zuletzt aber steht Christus absolut im Mittelpunkt. Niemand kann zum Vater kommen außer durch ihn. Das ganze Leben muss in ihm gelebt und nach seinem Beispiel gestaltet werden. Kontemplatives Leben ist deshalb zuerst die Verwirkli-

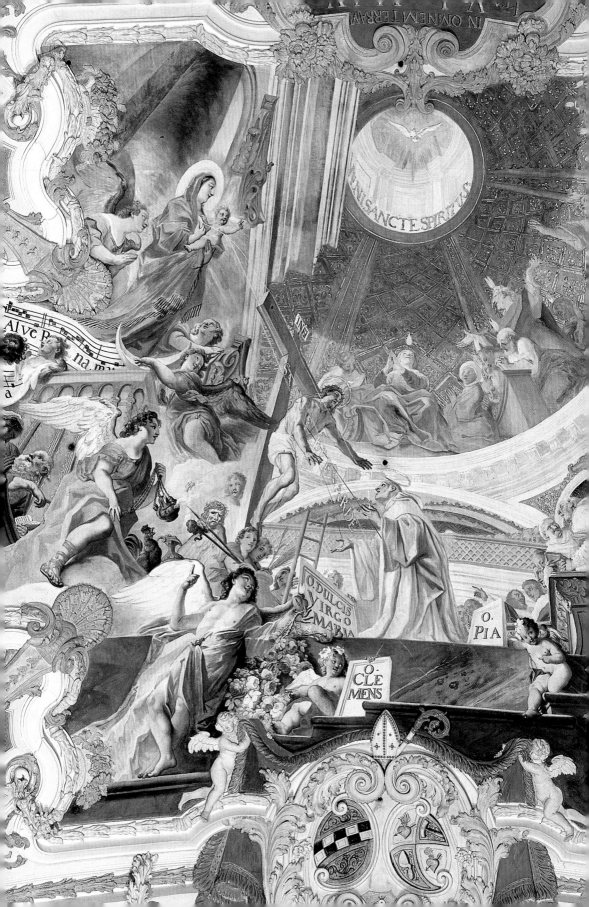

chung der Vereinigung mit Gott in Christus...". Wer Bernhard und die Zisterzienser nur als glühende Marienverehrer sieht und danach beurteilt, hat gründlich missverstanden. Die Christus-Wirklichkeit will erlebt und erfahren werden. Das kann nur geschehen unter Einbezug der Geburt aus Maria. Dass hier moderne Linien auftauchen, beweist auch das oft zitierte Wort von Karl Rahner: *Der Christ der Zukunft wird ein Mystiker sein, ein Mensch, der etwas erfahren hat, oder er wird nicht mehr sein...* Bernhard ist uns näher als wir glauben. Er ist in seiner Christus- und Kreuzes-Mystik eine ökumenische Gestalt. Nicht zuletzt deswegen hat ihn Martin Luther sehr geschätzt.

Der Chorraum der Fürstenfelder Klosterkirche

Er nimmt mit etwa 30 m Länge mehr als ein Drittel der gesamten Kirche ein. Normalerweise nur den Mönchen zum Chorgebet, zur Liturgie zugänglich, hat er auch eine andere Themenstellung als das Hauptschiff, in dem der geistliche Weg Bernhards wie jedes Getauften, der sich um die Nachfolge Christi bemüht, ausgefächert ist. Im Chor ist es die Kirche, der Leib Christi, die Gemeinschaft der Glaubenden und Gottsucher, die in ihren verschiedenen geistlichen Berufungen dargestellt werden:
– die monastische Gemeinde, die Chorgebet und Eucharistie als Liturgie feiert, das Lob Gottes singt. Die Benediktregel sagt deutlich, dass diesem Opus Dei nichts vorgezogen werden soll. Das Chorgestühl nimmt hier einen besonderen Platz ein für die Gottes Lob singende Gemeinde auf Erden.
– die lehrende Kirche, dargestellt durch die vier großen Bilder der abendländischen Kirchenväter: Ambrosius († 397), Augustinus († 430), Gregor der Große († 604) und Hieronymus († 420).

Sie verbinden mit der Gewölberegion der Kirche.
– die Kirche der Endzeit, in der sich alles irdische Tun vollendet. Der Hochaltar schließt sich dieser Bewegung nach oben an und weist darauf hin, dass Maria, die Mutter des menschgewordenen Gottessohnes ein Bild ist für die Kirche der Vollendung. Bild und Architektur dieses großartigen Hochaltars von der Basis bis in die Gewölbehöhe von ca. 20 m sind ein Bekenntnis dieses Glaubens.
Die Deckenfresken nehmen dieses Thema auf und variieren es: Maria wird in die Herrlichkeit des Himmels aufgenommen, in nächster Nähe des Hochaltares. Am Eingang zum Chor ist es die Darstellung der Apokalyptischen Frau (Offb 12), die Kirche der Vollendung. Ein überdimensionaler Kronreif umgibt die Gestalt mit der Inschrift: „Omnes mecum erunt in aeternum" (Alle werden bei mir sein in Ewigkeit) – eine Vision, die sämtliche Grenzen sprengt.
Die Kirche in dieser Welt ist im Mittelfresko dargestellt, wie sie sich auf Erden präsentiert, der z. B. auch der Stifter, Herzog Ludwig der Strenge, seine Votivgabe, das Kloster Fürstenfeld, zu Füßen legt. Es ist die Repräsentanz dieser irdischen Kirche, die sich immer wieder zu Umkehr und Reform im Geiste Jesu Christi aufrufen lassen muss. Bernhard hat in seiner letzten Schrift „De Consideratione" („Über die Betrachtung") an Papst Eugen III. (seinen Schüler) sehr freie, mutige, deutliche Worte gefunden für das, was ein Papst beachten muss, für eine Kirche des Dienens, nicht des Herrschens. Vielleicht haben die Fürstenfelder Mönche diese Mahnschrift Bernhards an einen Papst mehr respektiert als die Bannflüche des Papstes knapp 200 Jahre später zur Zeit Kaiser Ludwigs des Bayern und sich nicht beirren lassen, dem gebannten Kaiser freundschaftlich verbunden zu bleiben. Vielleicht hätten sich auch die Probleme der Reformationszeit im 16. Jahrhundert einvernehmlicher lösen lassen,

Gesamtansicht der Nordseite des Chores mit Chorgestühl, zwei Oratorien und den Gemälden der Kirchenväter „hl. Ambrosius" (links) und „hl. Augustinus" (rechts) von Johann Nepomuk Schöpf

wenn man sich Bernhards Vermächtnis mehr zu Herzen genommen hätte...

Die Zusammenschau von Kirche und Maria ist nicht eine barocke Erfindung oder Übertreibung, sondern entspricht auch der Christusfrömmigkeit Bernhards, der, sich auf die Kirchenväter stützend, nicht loskommt von der Betrachtung der Menschwerdung Gottes aus der Jungfrau Maria. Beispiele:

Paulus in Gal 4,4: Als aber die Zeit erfüllt war, sandte Gott seinen Sohn, geboren von einer Frau...

Lactanz (4. Jahrhundert): „So wurde Gott als Mensch ohne Vater geboren aus der Jungfrau, damit durch ihn das Fleisch, das der Sünde anheimgefallen war, vom Untergang gerettet würde..."

Kardinal Ratzinger hat bei der Wiedereröffnung der Klosterkirche Fürstenfeld am 16. Juli 1978 in der Predigt dieses Thema aufgegriffen und zum letzten Wort des im Kirchenbann sterbenden Kaisers Ludwig „Süße Königin, unsere Frau, sei bei meinem Hinscheiden" bemerkt: „Er, dem die irdische Kirche verschlossen stand, gibt sich hinein in die Hände der Heiligen Kirche, die für ihn in der Mutter des Herrn Gestalt und Person ist." Damit ist deutlich, dass Christusfrömmigkeit immer auch Marienfrömmigkeit mit einschließt, wenn man das Menschsein Christi ernst nimmt. Deutlich wird auch, dass Maria schon seit der frühesten Väterzeit als Typus für die erlöste Menschheit, die Kirche der Endzeit gesehen wurde. Bernhard hat dem wieder neuen Glanz gegeben.

Ein Vermächtnis aus der früheren gotischen Abteikirche darf nicht übersehen werden – die **Traubenmadonna**; um 1470/80 entstanden war sie Teil des alten Hochaltares. Maria thront auf einer breiten Bank, hat das Jesuskind auf dem Schoß und reicht ihm eine Weintraube, wonach das Kind mit ausgestreckten Händen greift. Dieses Motiv

ist der spätmittelalterlichen Leidens-Mystik entsprungen. Die Traube weist auf das zukünftige Leiden des Herrn hin, der sein Blut vergießt zum Heil der Welt. Damit zusammen hängen auch die häufigen Darstellungen des göttlichen Keltertreters, der wie die Trauben gekeltert wird, damit der heilbringende Traubensaft gewonnen wird. Dies ist eine Bildsprache, die der christlichen Verkündigung nie fremd war.

Grundlinien sollten es sein bei diesem Versuch einer geistlichen Deutung – mehr nicht. Die Klosterkirche Fürstenfeld ist typisch zisterziensisch von der „neuen Spiritualität" eines Bernhard von Clairvaux inspiriert. Mystik ist es, was auf die Gewölbe und Bilder gemalt worden ist – von einem genialen Künstler: Cosmas Damian Asam. Fürstenfeld ist von der „Sturmesgewalt einer subjektiven Frömmigkeit" (Walter Nigg) her zu verstehen, was nicht Willkür und Beliebigkeit ist, sondern ganz in die Welt des kirchlichen Glaubens eingebettet bleibt.

Der Glanzpunkt im Osten der Kirche, der **Hochaltar „Mariae Himmelfahrt"**, korrespondiert mit dem Glanzpunkt im Westen, der **Marienorgel**, die trotz ihrer Größe spielerisch leicht, wie frei schwebend, auf der Empore steht; sie wirkt geradezu schwerelos, wenn die Abendsonne durch die Fenster fällt. Die Klosterkirche erhält neben dem optischen Glanz auch noch eine akustische Dimension.

Für die Pfarrgemeinde St. Magdalena, der die Kirche seit 1972 von Seiten des Staates zur seelsorglichen Nutzung anvertraut ist, und für den 2011 errichteten Pfarrverband Fürstenfeld, die diese christliche Verkündigung im Heute bezeugen und leben, mögen Auszüge aus einem Gedicht der Benediktinerin Silja Walter (1919–2011) Wegbegleiter sein:

„Jemand muss zuhause sein, Herr, wenn du kommst. Jemand muss dich erwarten, unten am Fluss vor der Stadt. Jemand muss nach dir Ausschau halten, Tag und Nacht. Wer weiß denn, wann du kommst? (...)

Wachen ist unser Dienst. Wachen. Auch für die Welt. Sie ist oft so leichtsinnig, läuft draußen herum und nachts ist sie auch nicht zuhause. Denkt sie daran, dass du kommst? Dass du ihr Herr bist und sicher kommst?"

Salve Regina, mater misericordiae;
vita, dulcedo et spes nostra, salve.
Ad te clamamus, exsules filii Evae ...
O clemens, o pia, o dulcis virgo Maria.

Sei gegrüßt, o Königin,
Mutter der Barmherzigkeit;
Unser Leben, unsre Wonne
und unsre Hoffnung, sei gegrüßt!
Zu dir rufen wir, verbannte Kinder Evas;
zu dir seufzen wir trauernd und weinend
in diesem Tal der Tränen.
Wohlan denn, unsere Fürsprecherin,
wende deine barmherzigen Augen uns zu,
und nach diesem Elend zeige uns Jesus,
die gebenedeite Frucht deines Leibes.
O gütige, o milde, o süße Jungfrau Maria.

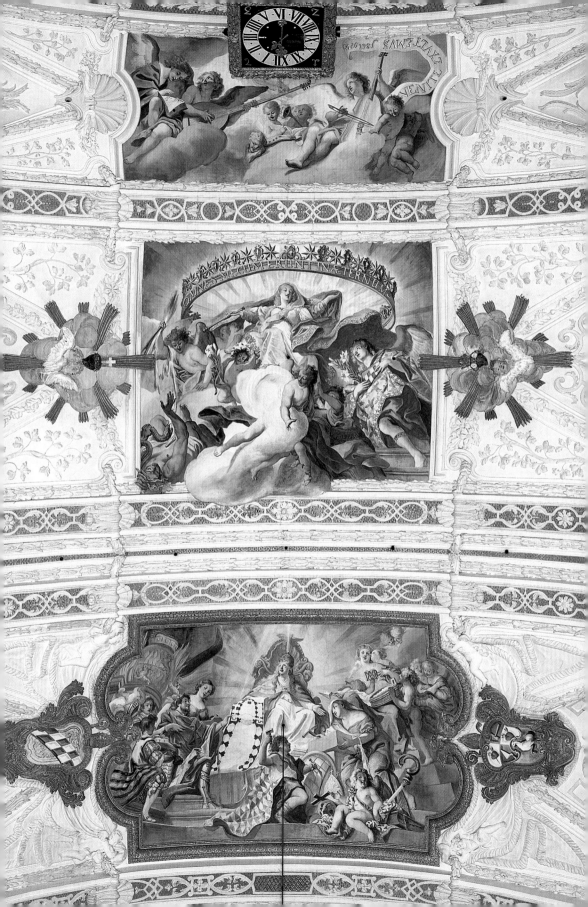

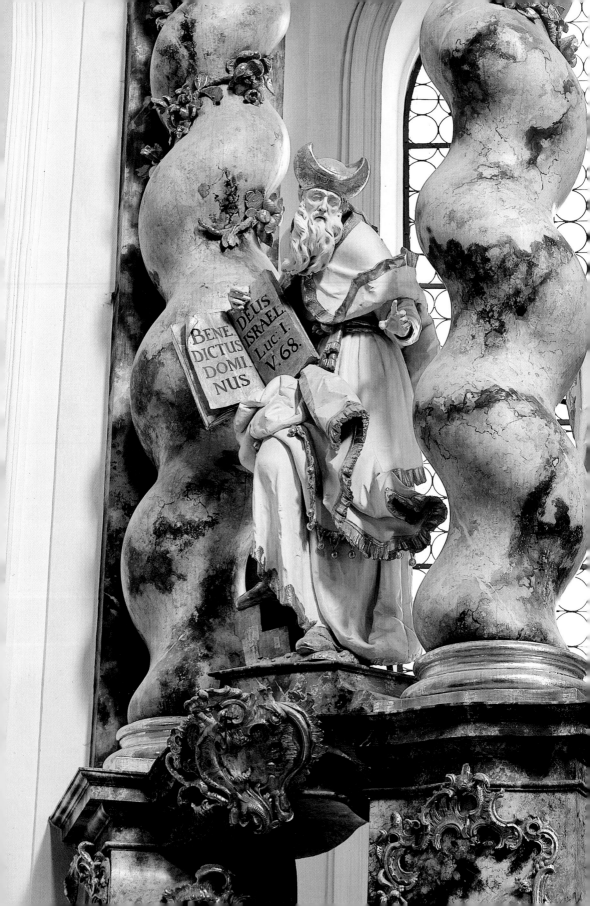

Klaus Wollenberg

Wirtschafts- und Sozialgeschichte des Klosters Fürstenfeld

Der Zisterzienserorden wurde 1098 als eine Reform der vita religiosa gegenüber dem zunehmend verweltlichten benediktinischen Mönchtum von Cluny gegründet. Die vita monastica der neuen Ordensgemeinschaft blieb jedoch auf die Regel des hl. Benedikt von Nursia bezogen. Den Zisterziensern war es aufgrund ihrer eigenen frühen Ordensstatuten (capitula) untersagt, Kirchen, Altäre, Benefizien, Begräbnisse, Bezüge aus Ländereien, ausgeliehenen Bauernstellen, Mühlen und Backhäusern zu besitzen. Stattdessen mussten sie von ihrer Hände Arbeit, Ackerbau und Viehzucht leben. Daneben durften sie zum eigenen Gebrauch besitzen: Gewässer, Wälder, Weinberge, Wiesen, Acker sowie Tiere. Die Ansiedlung Fürstenfelds erfolgte rund 170 Jahre nach Ordensgründung, so dass infolge zwischenzeitlich erfolgter Entwicklung innerhalb des Zisterzienserordens die Verbote weitgehend nicht mehr galten. Die Veränderungen der Wirtschaftsprinzipien der Zisterzienser während dieser Jahre lässt sich vereinfacht als eine Entwicklung weg von der ursprünglich ausschließlichen Eigenwirtschaft hin zur ertragreichen Rentengrundherrschaft beschreiben.

Obwohl der hl. Benedikt dem Klosterleben des Westens eine feste Norm und Form gab, enthält seine Regel jedoch nur wenige Vorschriften wie und in welcher Weise die Wirtschaft einer nach dieser Regel lebenden Mönchsgemeinschaft zu organisieren ist. Die wirtschaftliche Seite des Klosterlebens muss danach im Wesentlichen auf den Begriff *Arbeit* zurückgeführt werden. Im 48. Kapitel heißt es dazu u.a.: *Müßigkeit ist ein Feind der Seele. Deshalb müssen sich die Brüder zu bestimmten Zeiten der Handarbeit und zu be-*

stimmten Zeiten wiederum der Lesung göttlicher Dinge widmen. Das tägliche Leben der zisterziensischen Klosterfamilie bestand aus dem Gebet (Opus Dei), der Arbeit (labor manuum) und der geistlichen Lesung (lectio divina). Die *Arbeit* diente nicht nur dem Eigentumserwerb, sondern wurde in erster Linie religiös gewertet. Arbeit war ursprünglich und vorwiegend Handarbeit. Erst als sich in den Mönchsfamilien das Priestertum mehr und mehr durchsetzte, wurde Handarbeit durch geistige Arbeit ersetzt. Den in den Klöstern aufgenommenen Konversen (Laienbrüdern) übertrugen die Priestermönche die harten körperlichen Arbeiten. Körperliche Arbeit war kein Wert an sich, sondern ein Mittel der Askese, *um der Klostergemeinschaft und dem einzelnen Mönch zu einem ausgeglichenen Geisteszustand und zu jenem inneren Frieden zu verhelfen, der die Seele für die Gottesliebe (caritas Dei) und Gotteserkenntnis freimacht.*

Das Ergebnis ihrer Arbeit, etwa in Form von persönlichem Eigentum, war den Zisterziensermönchen ganz und gar untersagt. Kapitel 33 der Benediktregel regelt hinsichtlich des Eigentums, dass *dieses Übel mit der Wurzel aus dem Kloster ausgerottet werden muss ... Die Mönche sollten vielmehr alles Notwendige vom Abt des Klosters erwarten. Es ist keineswegs gestattet, etwas zu eigen zu haben, was der Abt nicht gegeben oder wozu er nicht die Erlaubnis gegeben hat. Das, was die Menschen im Kloster erarbeiten, sei allen gemeinsam, wie es geschrieben steht* – gehört also der Klosterfamilie und dem Kloster als Ganzem, nicht dem Abt, dem Mönch oder dem Konversen als Einzelnem. Die geistige oder handwerkliche Arbeit verrichtenden Zisterziensermönche und Konversen

63

durften vom Abt das erwarten, was ihren wirklichen Bedürfnissen entsprach (Kap. 33 und 34): *Wer weniger braucht, der danke Gott und werde nicht unwillig; wer aber mehr nötig hat, der verdemütige sich wegen seiner Schwäche und überhebe sich nicht ob der liebevollen Sorge für ihn. So bleiben alle Glieder im Frieden. Vor allem darf nicht das Übel des Murrens aus irgendeinem Grunde durch irgendein Wort oder Zeichen sich kundtun.*

Im 31. Kapitel widmet sich der hl. Benedikt ausschließlich dem Wirtschaftsverwalter des Klosters, dem Cellerar, und den Eigenschaften, die diesen auszeichnen sollen: *Weise, reif an Charakter, nüchtern, demütig, mäßig im Essen, nicht hochmütig, nicht ungestüm, nicht verletzend, nicht geizig, nicht verschwenderisch und nicht saumselig soll er sein. Er soll Gott fürchten und für die ganze Klostergemeinde wie ein Vater sein. Nichts tue er ohne Auftrag des Abtes; den Kranken, Kindern, Gästen und Armen nehme er sich mit besonderer Sorge an; alle Geräte und Güter des Klosters betrachte er wie heilige Altargefäße. Ohne Hochfahrenheit und Zögern gewähre er den Brüdern, was für die Nahrung festgesetzt ist, damit sie nicht zum Murren verführt werden.* Fasst man die wirtschaftlichen Vorschriften Benedikts zusammen, so lässt sich festhalten, dass die geforderte Arbeitsleistung mit vorgegebenem, an den Notwendigkeiten der mittelalterlichen Agrarwirtschaft orientiertem Tagesablauf und dem Wechsel von Arbeit, geistiger Tätigkeit und Ruhepausen, bei eingeschränktem privatem Konsum und verbotenem Privateigentum, das wirtschaftliche Überleben der Kommunität sichern sollte. Tatsächlich wurden die Klöster durch diese Art des Wirtschaftens im Laufe der Zeit aber zu höchst effizienten Produzenten, zu Überschusserzeugern und mächtigen Wirtschaftseinheiten.

Als Aldersbacher Tochterkloster wurde Fürstenfeld 1258 in Thal bei (Bad) Aibling, 1261 über die Zwischenstation Olching, 1263 am endgültigen Standort gegründet. Die Klosternähe zur Brücke über die Amper, unweit des Marktes Bruck, die Lage an der zwischen München und Landsberg führenden Salzstraße sowie die Grenzlage im westlichen wittelsbachischen Herrschaftsgebiet zum Bistum Augsburg hin, lassen von Beginn an eine wohlüberlegte Gründungsstrategie des bayerischen Herzogs für die Ansiedlung der Zisterze vermuten. Mit dem 1266 ausgestellten Fürstenfelder Gründungsprivileg überließ Herzog Ludwig II. (der Strenge) seinem neuen Ordenshaus in 47 Orten insgesamt 89 Besitzrechte. Dieser Besitz konzentrierte sich insbesondere um Thal (bei Aibling) und um Aichach, in unmittelbarer Klosternähe lagen nur zwei Besitzungen. Aufgrund der in der Urkunde festgehaltenen besonderen Rechtsstellung Fürstenfelds durfte kein herzoglicher Richter über Güter und Leute des Klosters richten. Im gesamten Herzogtum Ludwigs II. war den Mönchen gestattet, alle Lebensmittel zu Wasser und zu Lande zoll- und abgabenfrei einzuführen.

Eine erste Erfolgsbilanz der Fürstenfelder Klosterwirtschaft wird aufgrund des ältesten erhaltenen Urbars (Einkünfte- und Güterverzeichnis) von 1347 sichtbar. Darin kommt zum Ausdruck, dass der Konvent den Klosterbesitz zwischenzeitlich auf 422 Abgabepflichten in 210 Orten ausgedehnt hatte. Bis zum Jahr 1507 wuchs der Umfang auf 820 Höfe in 221 Ortschaften an. Um 1650 schließlich waren 1225 Höfe in 229 Ortschaften dem Kloster grundherrlich verpflichtet. Hinzu kamen in Württemberg und in der Reichsstadt Esslingen, wo Fürstenfeld auf Betreiben Ludwigs des Bayern, Sohn des Klostergründers, umfangreichen Weinberg- und Ackerlandbesitz erwarb, 50 Morgen Weingärten, 80 Morgen Ackerflächen, 20 Morgen Wiesen, mehrere Höfe, Wald, Zinseinnahmen, Gilten, Baumgärten sowie ein Stadthaus mit ange-

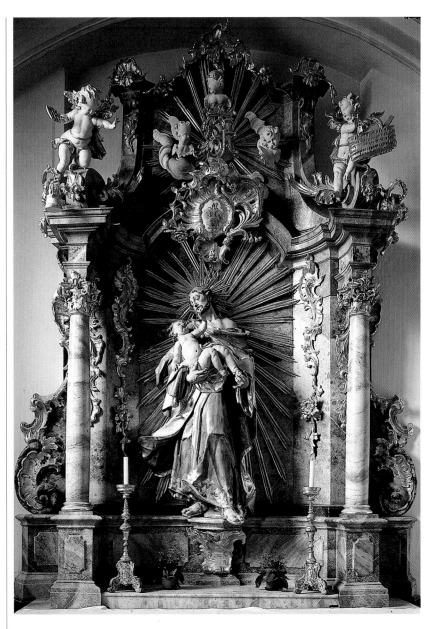

bauter Weinkelter in zentralster Lage in Esslingen. Weitere zisterziensertypische Stadthäuser, die gleichzeitig als Verwaltungszentren und Handelsstützpunkte dienten, besaß Fürstenfeld in München und bis zum Beginn des 16. Jahrhunderts in Augsburg. Als logisches Bindeglied zu den Stadthäusern gelten die Zisterziensergrangien, d.h. die von Konversen bewirtschafte-

ten Eigengutshöfe. Fürstenfeld besaß fünf grangienähnliche eigenbewirtschaftete Bruderhöfe in Adelzhausen, Arnhofen (beide Lkr. Aichach-Friedberg), Pfaffing, Puch und Roggenstein (sämtliche Lkr. Fürstenfeldbruck), die seit der Mitte des 15. Jahrhunderts an Bauern ausgegeben waren. Der Umfang der Eigenwirtschaft Fürstenfelds war eher gering, entscheidende Inno-

Seite 67:
Die Muttergottes hilft
den Zisterziensern bei
der Feldarbeit (Vision
des sel. Raynald von
Foigny), Deckenfresko
von Cosmas Damian
Asam in der
4. südlichen
Seitenkapelle

vationen gingen nicht von ihm aus. Die Nutzung von Bodenschätzen, der Fischfang in den zahlreich angelegten künstlichen Gewässern sowie Fluss- und Bachläufen, ebenso wie die gewerblichen Betriebe (Brauerei, Mühle, Bäckerei), waren ausschließlich auf den Eigenverbrauch hin ausgerichtet. Zum Ende der Klosterzeit besaß Fürstenfeld rund 16000 Tagwerk Waldflächen, in denen wittelsbachische Hofgesellschaften regelmäßig der höfischen Jagd nachgingen, und sich dabei auf Klosterkosten standesgemäß versorgen ließen.

Gerichtsherrschaftlich unterstanden dem Kloster Fürstenfeld die Hofmarken Bruck, Einsbach, Rottbach, Wildenroth und Thal, im 18. Jahrhundert kamen noch Maisach, Walkersaich und Schwindegg hinzu. Ansonsten übte die Zisterze über ihre Untertanen die niedere Gerichtsbarkeit aus, über die drei mit der Todesstrafe bewehrten Taten urteilte hingegen der landesherrliche Landrichter. In größerem Umfang wurden Scharwerkspflichten seit dem späten 16. Jahrhundert auf die Fürstenfelder Grunduntertanen gelegt, die insbesondere beim Bau des barocken Klosters zwischen 1691 und 1696 sowie dem Bau der Klosterkirche (seit 1701) in großem Umfang eingefordert und geleistet wurden.

Den prozentual größten Einnahmeposten im Klosterhaushalt bildeten mit rund 30% der Gesamteinnahmen die grundherrlichen Abgaben (Gilten) der Bauern. Der Verkauf der Getreideabgaben erbrachte weitere rund 25%. Einnahmen aus den Wallfahrten, insbesondere nach St. Leonhard in Inchenhofen, erbrachten rund 11%, alle anderen Handels- und Dienstleistungen (insbesondere der Salztransport zwischen München und Augsburg sowie nach Esslingen sowie die Zinsen aus Geldausleihungen) sind mit durchschnittlich 5–10% anzusetzen. Zeitweise stark engagiert

war das Kloster als Kreditgeber. Für zusätzlich angekauften Wein wurden 10–15%, und für die Konventverpflegung etwa 10% des Ausgabengesamtbetrages aufgewendet. Mitunter verursachten Zinsausgaben für aufgenommene Kredite bis zu 16% der Ausgaben. Die Bar- und Naturalentlohnung des weltlichen Dienstpersonals bewegte sich zwischen 10% und 16%. Für Entlohnung und Verpflegung der saison- und aufgabenbedingt eingesetzten Taglöhner wendete Fürstenfeld rund 10% auf. Alle weiteren Ausgabenpositionen erreichten nicht die 5%-Marke.

Spätestens seit der bayerische Landesherr im 16. Jahrhundert die bayerischen Klöster und ihre Wirtschaften durch den Geistlichen Rat mehr und mehr der Kontrolle unterzog, mitunter sich sogar der Klosterkasse für eigene Projekte bediente, vermieden es die Fürstenfelder Mönche sehr geschickt, über ihre Ein- und Ausgabenpositionen detailliert Buch zu führen, um die jährlichen Überschüsse oder Fehlbeträge zu errechnen. Die Mönche unternahmen sehr zielgerecht und erfolgreich die Verschleierung ihrer tatsächlichen wirtschaftlichen Situation. Von der Steuerkraft her stand Fürstenfeld auf dem dritten Rang der altbayerischen Klöster.

Infolge der umfangreichen Besitzausweitung teilten sich seit 1318 ein Groß- und ein Subkellner die Fürstenfelder Klostergutsverwaltung. Der ebenfalls aus den Reihen des Konvents stammende Kammerer verwaltete die Getreidebestände. Neben der Zentrale in Fürstenfeld wurden in den Stadthäusern in München (südöstlicher Besitz) und Esslingen (Württemberger Besitz), der Propstei Inchenhofen (nordöstlicher Besitz) und dem Bruderhof in Adelzhausen (nordwestlicher Besitz) weitere klösterliche Verwaltungseinheiten geführt.

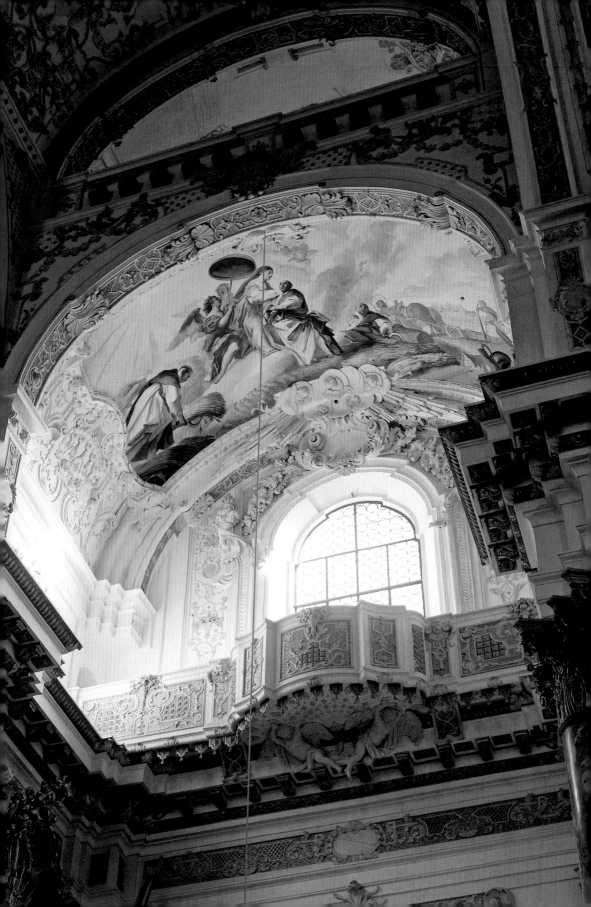

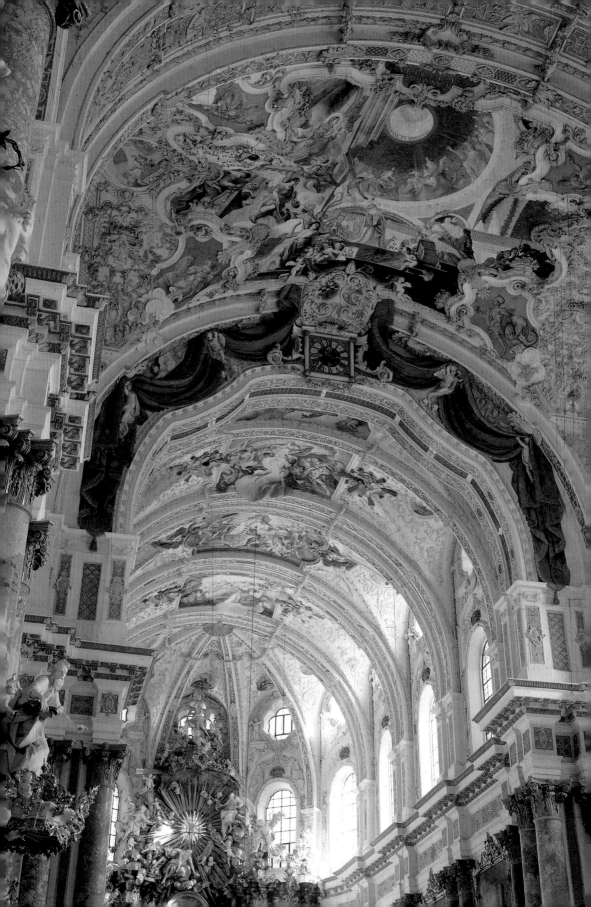

Bau, Ausstattung und Bildprogramm der barocken Klosterkirche Fürstenfeld

Seite 68:
Innenansicht des
östlichen Langhauses
und des Chorraums
mit der prächtig
dekorierten
Gewölbezone

Der Neubau der Kirche

Am 5. August 1700 wurde der Grundstein zur neuen Kirche gelegt, in Anwesenheit Giovanni Antonio Viscardis, mit dem im Juni 1700 der Bau des Klosters abgerechnet worden war. Er war nun als Baumeister der Kirche fest angestellt, wie aus der Baurechnung 1700/01 hervorgeht (*Herrn Viscardi für sein gedingte Besoldung bezahlt auf 3 Mahl 300 fl.*). Die Arbeiten am Bau der neuen Kirche begannen im Chorbereich, denn die alte Kirche stand noch an der Stelle des heutigen Langhauses. Sie wurden nicht sehr intensiv vorangetrieben; verglichen mit den Jahren des Klosterbaus wurde für Maurer- und Tagwerker nur etwa ein Viertel der damals verbauten Summe ausgegeben. Neben letzten Ausstattungsarbeiten für den Klosterbau sind in der Rechnung Kalk- und Ziegelbrennen genannt, Beschaffung von Bauholz, Steinbrech- und Zimmererarbeiten. Aus der Baurechnung 1701/02 geht hervor, dass der Bau im Spätherbst des Jahres 1701 eingestellt wurde. Für Viscardi ist keine Bezahlung vermerkt, sein (ungenannter) Palier wurde ausbezahlt und bekam einen Recompens von 20 fl. Damit endete Abt Balduin Helms großes Bauunternehmen. Der Chor der neuen Kirche kann über die Fundamentierung kaum hinausgekommen sein.

Die Baueinstellung im Herbst 1701 hatte mit der politischen Lage nichts zu tun. Erst ab Sommer 1703 nahm der Spanische Erbfolgekrieg eine für Bayern unheilvolle Wendung. Die Ursachen sind vielmehr in den persönlichen Schwierigkeiten des Abtes mit einem Teil seines Konvents zu suchen, die soweit führten, dass er 1701 zur (bald wieder aufgehobenen) Resignation gezwungen wurde. Einer der Vorwürfe, die gegen ihn erhoben wurden, war der allzu kostspielige Klosterbau. Im Sommer 1703 kamen die feindlichen Truppen nach Fürstenfeldbruck, ebenso im Sommer 1704. Abt und Mönche flohen, Markt und Kloster wurden verwüstet. Den Untertanen, deren Häuser zerstört waren, verkaufte man 126 000 Ziegelsteine und Dachzeug, die 1700/01 *zum Vorrath der neuen Kürchen* hergestellt worden waren. 1705 musste Abt Balduin Helm endgültig resignieren. Der tatkräftige und umsichtige Bauherr legte Rechnung ab: Das Kloster war nicht nur schuldenfrei, sondern hatte ein Guthaben von 120 000 fl. Balduin Helm starb erst 1720, konnte also das Aufwachsen der neuen Kirche noch erleben. Abt Casimir Kramer (1705–1714) übernahm ein zweimal ausgeplündertes Kloster. Seine Regierungszeit lag in den Jahren der kaiserlichen Administration, in denen an einen Kirchenneubau nicht gedacht werden konnte.

Erst unter Kramers Nachfolger Liebhard Kellerer (1714–1734), Maurermeisterssohn aus Hollenbach bei Inchenhofen, der sich bald als leidenschaftlicher Bauherr herausstellte, wurde der Kirchenbau wieder in Angriff genommen. Der Baumeister Viscardi war im Jahr 1713 gestorben. Gerard Führer, der letzte Abt von Fürstenfeld, berichtet in seiner Klosterchronik: *Abt Liebhard hatte den Schluß gefasset, einen majestätischen Tempel für den Herrn Himmels, und der Erde aufzuführen. Er rufte demnach den geschickten Maurermaister zu München, Johann Georg Ethenhofer, nacher Fürstenfeld: der Plan wurde entworfen: vom Abt begnemigt: der Accord gemacht, kraft welchen dem benannten*

Maurermaister jährlich, solang der Bau anhaltet, solls auch damit einige Zeit, wegen welch immer Hindernißen ausgesetzet werden müssen, 300 f.- für Hinundher Reisen zum Nachsehn 2 f., solle er einige Täge beim Bau nothwendig seyn, täglich 1 f. nebst Convent Kost und Drunck, endlich dem Pallier, Gesellen und übrigen Arbeitern Kost, Trunck und Lohn gereicht werden sollten. Die Diktion dieser Passage zeigt, dass dem Verfasser der Chronik der Akkord mit Johann Georg Ettenhofer vorlag. Mit Sicherheit hat also Ettenhofer nicht einfach den Kirchenbauplan Viscardis aus dem Jahr 1700 übernommen, sondern einen neuen Plan gemacht, der vom Abt genehmigt wurde und aufgrund dessen der Vertrag geschlossen wurde.

Johann Georg Ettenhofer (* 1668 Bernried † 1741 München) war enger Mitarbeiter Viscardis bis zu dessen Tod. Er arbeitete als Geselle fünf Jahre in Prag und Mähren, wurde 1694/95 Palier bei Viscardi – arbeitete möglicherweise 1700/01 in Fürstenfeld – und erwarb 1705 das Meisterrecht in München. Die Baupläne, die er dafür selbständig entwerfen und der Zunft vorlegen musste, beurteilte Viscardi zurückhaltend als *unbedenklich und sonderbar ohne Hauptfehler.* 1709/10 baute Ettenhofer nach den Plänen Viscardis den Bürgersaal in München und 1711 die Dreifaltigkeitskirche. Als selbständige Werke sind das Karmeliterinnenkloster und die Barockisierung der Heilig-Geist-Kirche in München zu nennen, außerdem kleinere Landkirchen. In den Fürstenfelder Quellen taucht Ettenhofer mehrmals, zuletzt 1731, als Baumeister auf.

Zu ihm als Baumeister in Fürstenfeld gab es eine reizvolle Alternative: Führer berichtet, dass sich die Brüder Asam um den Bau beworben haben: *Ein gleichzeitiges Mss (= 1715/16) sagt, dass die 2 Gebrüder Asam sich angetragen haben, den ganzen Bau der Kirche zu übernehmen, wenn ihnen 100 000 f. akkordiert werden. Gut wärs gewesen, hätte Abt Liebhard die-*

sen Vorschlag eingegangen ... Von der Forschung wurde immer wieder die Frage diskutiert, ob der relativ unbedeutende Ettenhofer den mächtigen und eindrucksvollen Kirchenbau von Fürstenfeld selbständig entworfen haben könne, oder ob der Bauplan Ettenhofers im Wesentlichen den Plänen Viscardis gefolgt sei. Ab 1716 wurde der Chor aufgeführt, dessen Rohbau mit Wölbung 1718 fertig war, denn im gleichen Jahr begannen die Arbeiten an der Gewölbedekoration, die laut Datum auf dem Zifferblatt der Uhr an der östlichen Chorbogenseite 1723 vollendet war. Führer schreibt: *Die Stukadorarbeit übernahm H. Apiani. Die Frescomallerei Cosmas Asam ... Welchen Geldaufwand so ein weitschichtiges Gebäude erfordert habe, läßt sich leicht von den Kleineren auf das Große der Schluß machen. So hat z.B. Herr Apiani für Ausstockadorn des Chors 1800 f. nebst Kost und Trunk: H. Asam für deßen Ausmallen 1000 f. ... erhalten.*

Mit Pietro Francesco Appiani und Cosmas Damian Asam hatte man bedeutende und gefragte Künstler verpflichtet. Appiani, Mitarbeiter Viscardis im Fürstenfelder Klostergebäude, in Nymphenburg und in Freystadt, hatte in der Zeit seiner Arbeit für Fürstenfeld auch Aufträge in Kaisheim, Pielenhofen und Regensburg. Cosmas Damian Asam war 1718/21 in Weingarten, Aldersbach, Weltenburg und Schleißheim beschäftigt und schloss am 8.8.1722 in Innsbruck den Akkord über die Ausmalung von St. Jakob, an der er bis August 1723 arbeitete; daran anschließend malte er bis Oktober 1724 den Freisinger Dom aus. Die Chorausmalung in Fürstenfeld ist daher am ehesten in die erste Jahreshälfte 1722 zu datieren.

Die Wölbungszone des Chors ist wegen der extrem hochgezogenen Wand und der gleichmäßigen dreistöckigen Durchfensterung strahlend hell ausgeleuchtet. Der Nachteil waren so tief einschneidende Stichkappen, dass von der Wölbung kaum mehr als ein Stre-

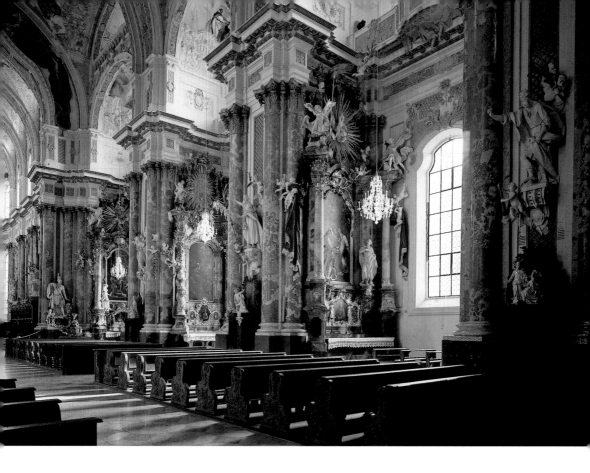

bensystem mit eingefalteten Wölbungsflächen übrigblieb, mit kleinen Bildfeldern in der Mitte. Es ist interessant zu sehen, wie Appiani dem Eindruck einer völligen Auflösung der Wölbungsschale gegensteuerte, so dass die Chorwölbung fast als majestätisch ruhende Tonne erscheint. Er erreicht es mit der Betonung der Gurte als den anschaulichen Trägern der Tonne und durch eine optische Verbreiterung der Bildfelder durch seitlich angesetzte, zum Teil gegenständliche dunklere Stuckmotive, die die Stichkappenspitzen überspielen. Außerdem betont ein den ganzen Bildbereich in der Wölbungsmitte umgebender Festonkranz die plane Fläche des Chorgewölbes. Der leichte, eher flächige Stuck der gefalteten Wölbungsflächen aus Bandwerk, zartem Akanthus und floralen Motiven tritt dagegen eher zurück. Im Kontrast zum Deckenstuck sind an den Schildwänden stärker plastische und

figürliche Ornamentmotive eingesetzt. Für Asam konnten die vier kleinen Bildfelder des Fürstenfelder Chors nur eine enttäuschende Vorgabe sein. In Aldersbach hatte er zwei Jahre zuvor schon ein großes, jochübergreifendes Fresko gemalt – ein Jahr später sollte er in Freising riesige Bildfelder zur Verfügung haben. Doch *da der welsche Maurermeister dem Maler wenig Raum liesse, so musten die Gedanken der Malerei rückweise* (= in Abschnitten) *angebracht werden.* Aber gerade in den kleineren Bildern berühmter Freskanten werden oft ihre malerischen Fähigkeiten am deutlichsten, und so sehr man Asams große illusionistische Apparate bewunderte, so sehr kann man sich auch über Figuren wie die Madonna unter dem Kronreif und die Braut des Hohen Liedes im Chor von Fürstenfeld freuen.

1717 war die alte Kirche für den Bau des Langhauses abgerissen worden.

71

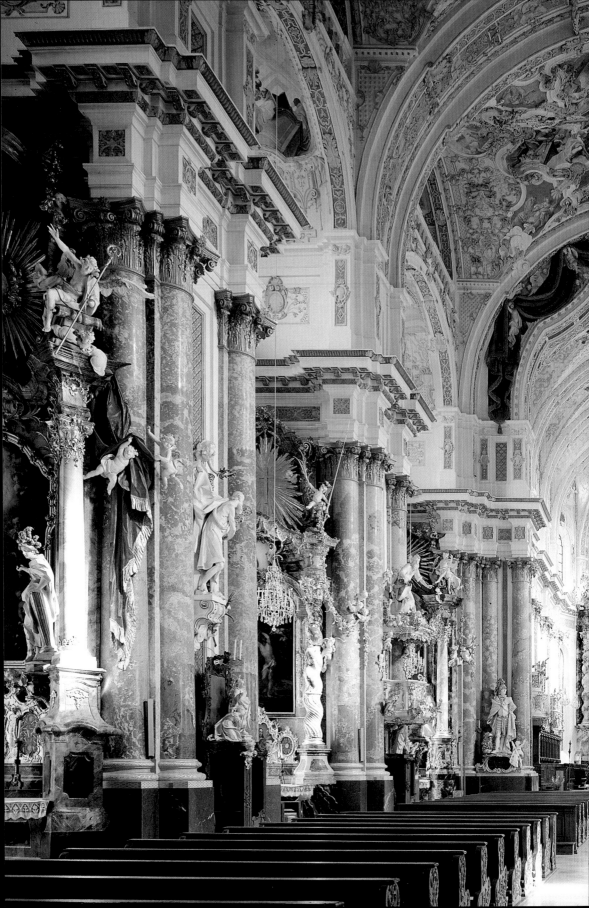

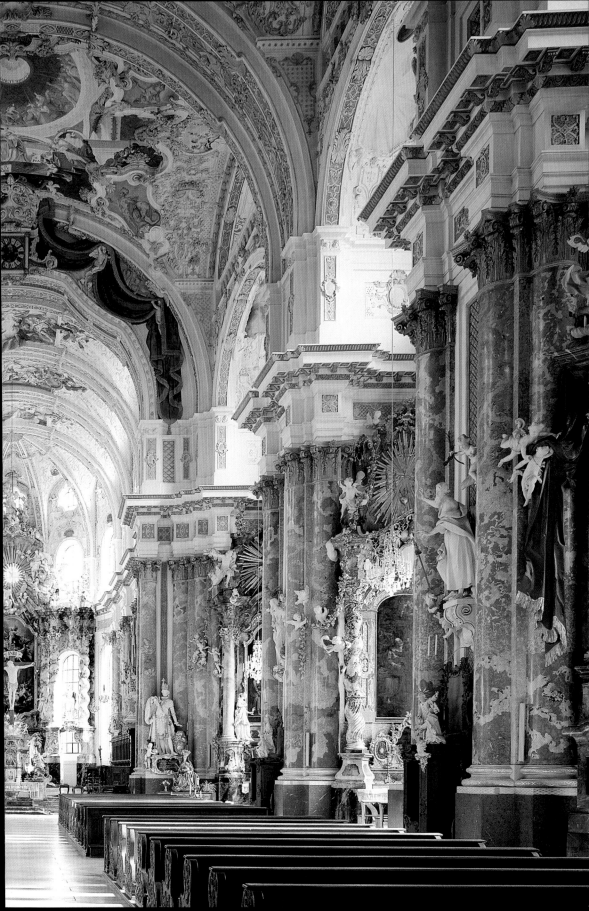

Zimmermeister war wie beim Chor Paul Sonnleitner, Stadtzimmermeister in München. 1727 stürzten Teile der Wölbung und der Langhaus-Südwand ein. Der Palier Georg Kellerer, Bruder des Abtes, kam dabei ums Leben. 1728 war der Rohbau des Langhauses vollendet. Pietro Francesco Appiani war 1724 gestorben. Sein Bruder Jacobo Appiani, ebenfalls Stuckator, verfasste am 12.7.1729 einen Kostenvoranschlag über 11 900 fl. für die Stuckierung des gesamten Langhauses bis auf die Westempore. Bedingung des Abtes war, dass die Stuckierung des Langhauses mit der des Chors *accordiren* (also stilistisch nicht abweichen) solle. Jacobo Appiani griff deshalb Ornamentsystem und -motive des Chors auf, brachte aber auch moderne Motive ein. Sein Stuck ist im Ganzen wesentlich üppiger und reicher als der des Chors, stellenweise überreich wie im Joch vor dem Chorbogen, wo in der Stuckierung die Randzone der Asamschen Darstellungen fast untergeht. Der Formenvielfalt und Fülle des Stucks und der Farbe an den durch die tief einschneidenden Stichkappen unruhigen Wölbungsflächen wirken die breiten, doppelten Gurte entgegen, die die majestätische Tonnenform unterstreichen. Den Chorbogen zeichnete Appiani mit der Würdeform eines riesigen grünen Velums aus, das von Putten gehalten ist. Über dem Chorbogen ist eine große Stuckkartusche mit den Wappen des Klosters und des Bauherrn Abt Liebhard Kellerer angebracht. Das Datum 1731 auf der darunter angebrachten Uhr bezieht sich auf die Fertigstellung der Innendekoration am Langhausgewölbe.

1731 ist auch als Jahr der Ausmalung des Langhauses (ohne Seitenkapellen) durch Cosmas Damian Asam gesichert, durch zwei Chronogramme. Im Abtsmanual 1731 sind (Teil-) Zahlungen von 400 fl. an Asam verzeichnet. Im gleichen Jahr wurden die Gerüste abgebrochen, der erste Gottesdienst gefeiert und die Gruft unter dem Chor geweiht. Die Freskierung der Seitenka-

pellen darf man wohl mit einer Zahlung von 1000 fl. *wegen Ausmallung der Churfrtl. Stiffts- und Closterkirche* in Zusammenhang bringen, die Asam am 18.4.1734 quittierte, und mit einer Abschlagszahlung von 500 fl. am 19.6.1735. In diesem Jahr gingen auch Zahlungen an Jacobo Appiani, der damals wohl ebenfalls in den Seitenkapellen beschäftigt war. Der Stuck ist hier von besonderer Schönheit. Verglichen mit dem Langhaus ist er eleganter in der Organisation der Flächen und in der Akzentuierung der Architektur.

Am 15. Mai 1737 besuchte der Bamberger Hofbaumeister Johann Jakob Michael Küchel das Kloster Fürstenfeld. Er schrieb in sein Tagebuch, die Kirche sei ... *ein sehr grosses Werk und seine fordere Facade mit vieler Architectur und Figuren von aussen, wie auch innen mit Säulen und Pilasters und vollständigen Architectur und darauf befindlichen Atique aufgemauert; das Gebäu an sich ist sehr gross und von innen viele schöne Mahlereyen an dem Plavon ... die gantze Architectur ist von rothen Marmor, die Capitäler und Schafftgesimpser vergult, ... der gantze Plavon von guter Mahlerey durch den Asam gemahlet ... was aber alda die Haupt Construction des Gebäus oder Architectur anbelangt, finden sich in der Kirchen, als Abbtey viele Fehler, welche die Ausziehrung darinnen vielles verdecket, daß mann es nicht so genau achtet.* Diese Stelle wird in der Literatur nicht von ungefähr so gern zitiert: sie legt den Finger auf den oft gesehenen Zwiespalt zwischen einer Architektur, deren Mängel sich nicht leugnen lassen, und dem ebenso empfundenen Eindruck von Pracht und Majestät des Fürstenfelder Kirchenraums.

Evident ist, dass beim Bau der Kirche von Fürstenfeld der Raumtyp von St. Michael in München Vorbild war: das Langhaus mit den mächtigen Wandpfeilern, die beherrschende Tonne über einer Attikazone, die Quertonnen der Seitenkapellen, das seichte Orgel-

vorjoch und das tiefe Hauptjoch vor dem beherrschenden Chorbogen, der saalartig lange Chor mit rundem Schluss weisen auf St. Michael. An Viscardi erinnert die reiche Instrumentierung des Raums mit Halbsäulen; die Verwandtschaft mit der von Viscardi im Jahr 1700, also gleichzeitig mit Fürstenfeld geplanten Kirche von Neustift bei Freising (im Gewölbebereich nach dem Brand von 1751 verändert und erhöht) ist nicht zu übersehen. In Neustift sind aber die Säulen struktiver eingesetzt als in Fürstenfeld, wo die roten Stuckmarmorsäulen im Verhältnis zur mächtigen Tonne als tragende Elemente zu grazil wirken würden, wären sie nicht mit gleichfarbigen Pilastern hinterlegt, wodurch die Wölbungsträger massiger und stärker wirken. Das schwere Kranzgesims wird in Fürstenfeld um die Längswand der Seitenkapellen geführt, während Viscardi, der das Gesims als struktives Element ernst nimmt, es immer vor der Wand enden lässt. Zu diesen stilistischen Abweichungen von Viscardi kommt noch die für das 18. Jahrhundert bereits obsolete große Höhe des Raums, die zu architektonischen Lösungen führte, die man sich bei Viscardi kaum vorstellen kann: die schwache und allzu hohe Attikazone zwischen Kranzgesims und Wölbung sowie die ganz oben zwischen den Pfeilern eingehängten Emporen im Langhaus.

Trotzdem ist es nicht nur die Dekoration, die die Pracht des Raums ausmacht. Die Häufung der Würdeformen Tonne, Säulen, Bogen und auch Höhe war mit Sicherheit nicht „modern", aber, wie auch der Rückgriff auf St. Michael, geeignet, um Würde und Majestät darzustellen. Es war ein bewusster Rückgriff auch im Bedeutungsbereich: Fürstenfeld sah seine eigene Bedeutung nicht zuletzt in der engen Verbindung mit dem Herrscherhaus – wie St. Michael. Die eindrucksvolle, dreistöckige, mit Säulen reich und regelmäßig im klassischen Kanon besetzte Fassade war spätestens 1737 fertig. Auch hier erinnert der Einsatz

der Säulen an Viscardi, etwa an die Fassade der Dreifaltigkeitskirche in München. Der Qualitätsunterschied ist allerdings nicht zu übersehen.

Dass Ettenhofers Plan im Wesentlichen dem Plan Viscardis folgte, ist deshalb nicht anzunehmen. Andererseits wird der Anspruch, den der gewaltige Kirchenraum erhebt, mit so viel Konsequenz, Energie und auch architektonischer Unbedenklichkeit vorgetragen, dass man an Ettenhofers alleiniger Urheberschaft auch zweifeln darf. Man muss sich die Frage stellen, ob wir in der Kirche von Fürstenfeld nicht einen Bau vor uns haben, bei dessen Entwurf der Anteil eines – im besten Sinn – dilettierenden Bauherrn verhältnismäßig groß war, ob nicht der Rückgriff auf St. Michael, die extreme Höhe der Kirche, die Fülle der Würdeformen auf den Maurermeisterssohn Abt Liebhard Kellerer zurückgeht.

Am 16. Juli 1741 fand die feierliche Kirchenweihe durch Johann Theodor von Bayern, Fürstbischof von Freising statt. Die Festpredigt hielt der Jesuit Joseph Mayer: *In was für einem majestättischem Pracht stehet nit da dise Fürstenfeldische Kirch, an welcher schon über 25 Jahr die kunstreicheste Händ gearbeitet haben! Was für auserlesene, und fast nirgends gesehene Stockador-Arbeit zeiget sich an allen Wänden und Gemäur-Wercken! Was kostbahre Gemähl haben nicht überall unsere Augen zu bewunderen! Wie reich ist nicht das mehreste an denen abhangenden Zierlichkeiten mit dem feinesten Gold bedecket! Was für eine erstaunliche Höhe, Länge, und Breite findet sich nit in diesem prächtigen Tempel! Fürwahr, Majestas Domini implevit domum.*

Die Ausstattung der Kirche

Abt Liebhard Kellerer war 1734 gestorben. Er hinterließ seinen Nachfolgern die große Aufgabe, für eine würdige Altarausstattung zu sorgen. Abt Kons-

Seite 76/77:
Die thronende Kirche mit der Tiara (links Stifter Ludwig der Strenge mit Bauplan. rechts „Poenitentia", Quadersteine zusammenfügend, „Caritas" mit Kelle und Mörtel sowie der Genius des Hauses Wittelsbach), Deckenfresko von Cosmas Damian Asam im Chorraum

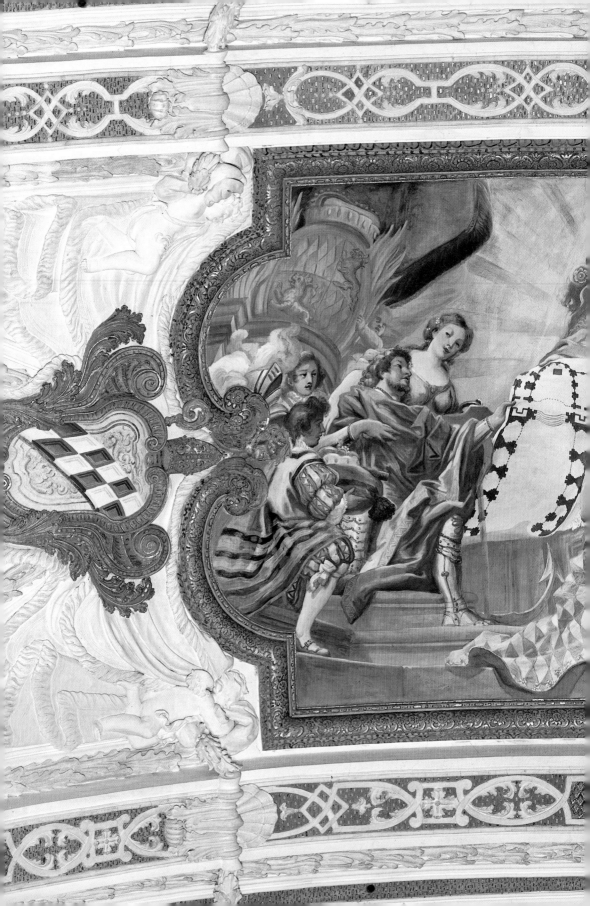

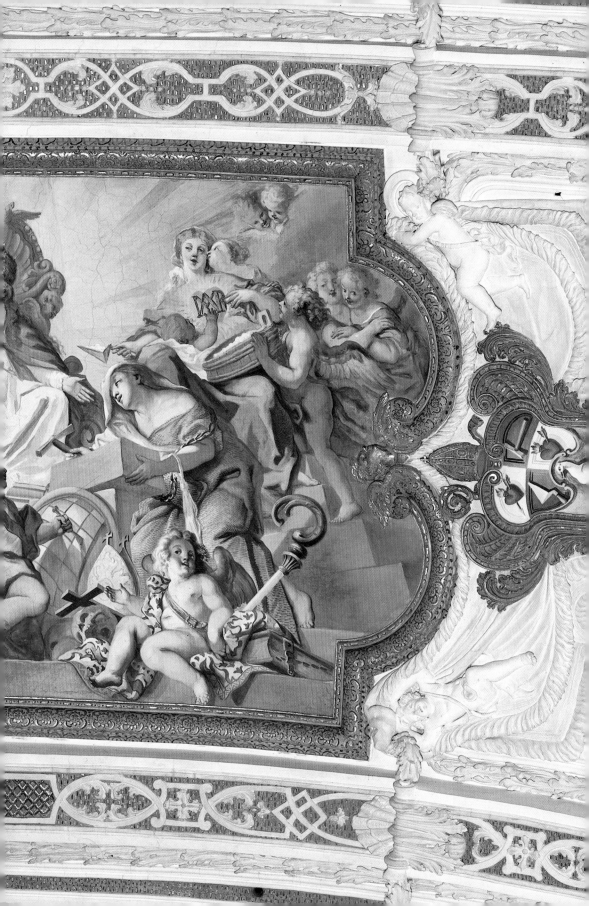

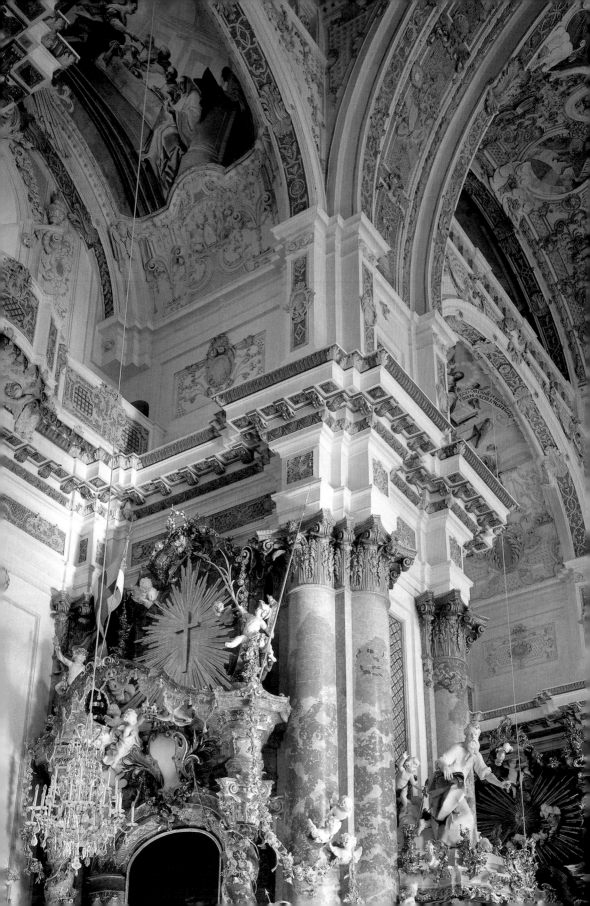

Weinender Engel am
Beichtstuhl der
Südseite („Bedrückt von
der Sünde")

Lachender Engel am
Beichtstuhl der
Südseite („Froh nach
der Beichte")

Seite 78:
Blick in das nördliche
Seitengewölbe
oberhalb der Kanzel

tantin Haut (1734–1744) fand außer dem Chorgestühl des Schreinermeisters Friedrich Schwertfiehrer aus Inchenhofen nicht ein Stück einer neuen Einrichtung vor. Mit dem Bau der Orgel begann noch 1734 der Orgelmacher Johann Fux aus Donauwörth; den Orgelprospekt schuf 1737 der Münchner Bildhauer Johann Georg Greiff. Der Hofkammerrat und Bankier Johann Baptist von Ruffini stiftete 1736 zu einem Sebastiansaltar ein Altarblatt von Johann Andreas Wolff und 1000 fl. zur Herstellung eines Altars. Die Ausführung wurde für 1500 fl. Egid Quirin Asam übertragen – es war der erste neue Altar in der Kirche. Im Vertrag vom 6.1.1737 wurde festgelegt, dass er *die Saullen und Steinarbeith* in München, *die Ziehrungen und den oberen Aufsaz, die Kündl: und Englsköpf* aber in Fürstenfeld ausfüh-

ren solle. Das Kirchenpflaster legte 1736 der Münchner Steinmetzmeister Johann Michael Mattheo.

Mit dem Österreichischen Erbfolgekrieg trat wieder eine Pause in den Arbeiten ein. Unter den Äbten Alexander Pellhamer (1745–1761) und Martin Hazi (1761–1779) wurde die Kirche schließlich vollendet. Der Fassade wurden drei marmorne Portale vom Münchner Steinmetzmeister Mattheo vorgelegt, nach einem Entwurf Leonhard Matthäus Gießls, deren zurückhaltend elegante Formen allerdings gegen die schwere regelmäßige Säulenwand der Fassade nicht recht aufkommen (Mittelportal 1737–1747, Seitenportale 1750–1753). Damit zusammenhängend erfolgten Veränderungen an den Fenstern im Erdgeschoss. Der Turm wurde 1752 vollendet.

Die Verschönerung und Vollendung des Chors begann erst gegen Ende der Regierungszeit von Abt Alexander Pellhamer; Abt Martin Hazi führte sie zu Ende. Der prachtvolle Hochaltar, der die ganze Breite des Chorschlusses einnimmt und weit über den Gewölbeansatz aufragt, ist wohl um 1760 zu datieren (Fassung 1762 von Johann Georg Vogt, Indersdorf). Vieles spricht dafür, dass der Entwurf noch von Egid Quirin Asam († 1750) stammte: die gedrehten Säulen über der für die Asams typischen Sockelzone, die Dreiflügeligkeit mit den seitlichen Durchgängen und den Figuren über den Bögen, die strahlende Lichtglorie. Durch das Einbeziehen der Fenster in die Altarkomposition wird die barocke Schauwand, lichtumstrahlt, fast ins Überirdische entrückt. Die Figuren werden Franz Xaver Schmädl zugeschrieben, das Altarblatt ist von Johann Nepomuk Schöpf. Dargestellt ist Maria, die von Engeln zum Himmel getragen wird. Die weiße Figur Jesu vor der goldenen Glorie neigt sich ihr liebreich entgegen, ein großer Engel bringt Krone und Lilie als Attribute der Himmelskönigin. Über dem älteren Chorgestühl wurden vier große Gemälde mit Szenen aus dem Leben der vier Kirchenväter angebracht, Werke Johann Nepomuk Schöpfs. Die vier hinreißenden Rokoko-Oratorien stammen von Tassilo Zöpf (gefasst 1762). Vervollständigt wurde die Choransicht durch die beiden Stifterfiguren von Roman Anton Boos 1765/66, die zu Seiten des Chorbogens stehen: Ludwig der Strenge mit dem Herzen auf der Brust, das von einem Dolch durchstoßen ist, und Kaiser Ludwig der Bayer.

Die Kirche hat zehn Seitenaltäre in den Langhauskapellen, die sich paarweise entsprechen. Ihnen allen ist die Farbgebung gemeinsam: Vor dem Stuckmarmor- bzw. marmorierten Aufbau erscheinen die Figuren in weißer Fassung, die Ornamente und Details wie Attribute in Gold. Das erste Altarpaar befindet sich in den Nebenräumen der Vorhalle: die Altäre des hl. Hya-cinth (N) und des hl. Clemens (S), mit Altarblättern von Johann Nepomuk Schöpf (nördlich hl. Anna, südlich Hl. Familie); die Figuren sind Franz Xaver Schmädl zugeschrieben (im N die hll. Nikolaus und Sylvester, im S die hll. Barbara und Ursula).

Das zweite Altarpaar, aus Stuckmarmor, ist wohl das qualitätvollste. Der Sebastiansaltar (N) wurde 1737, der Petrus- und Paulus-Altar (S) 1746 von Egid Quirin Asam geschaffen. Das Altarblatt St. Sebastian ist vom Münchner Hofmaler Johann Andreas Wolff (um 1704), das Altarblatt mit der Darstellung des Abschieds der beiden Apostel vor ihrem Martyrium von Ignaz Baldauf.

Die Altäre der beiden Ordensväter Benedikt (N) und Bernhard (S) nehmen auch ikonographisch aufeinander Bezug: Die Nebenfiguren (vielleicht von Thomas Schaidhauf) stellen Fides und Fortitudo (N) sowie Spes und Caritas (S) dar. Die Altarblätter sind von Ignaz Baldauf, sie zeigen Tod und Vision des hl. Benedikt (N) und die Umarmung des hl. Bernhard durch den Gekreuzigten (S).

Der Floriansaltar (N) und der Johann-Nepomuk-Altar (S) sind wieder aus Stuckmarmor; sie werden Tassilo Zöpf zugeschrieben. Das Altarblatt mit der Darstellung Johann Nepomuks malte Johann Nepomuk Schöpf, dessen Autorschaft beim Altarblatt des Floriansaltars umstritten ist.

Dann folgen der Josefsaltar (N) und der Marienaltar (S) mit dem Gnadenbild von Fürstenfeld, einer Muttergottes aus Sandstein aus dem zweiten Viertel des 14. Jahrhunderts, einem Geschenk Kaiser Ludwigs des Bayern. Besonders reizvoll sind die geschnitzten Beichtstühle aus dunklem Holz an den Stirnen der Wandpfeiler und an den Ostwänden der Kapellen. Sie tragen als Bekrönungen weiß gefasste und mit Gold akzentuierte Figuren, jeweils Christus und eine zweite Figur (z.B. die Ehebrecherin, das verlorene Lamm, Zachäus, die Samariterin am Jakobsbrunnen, die reuige Magdalena

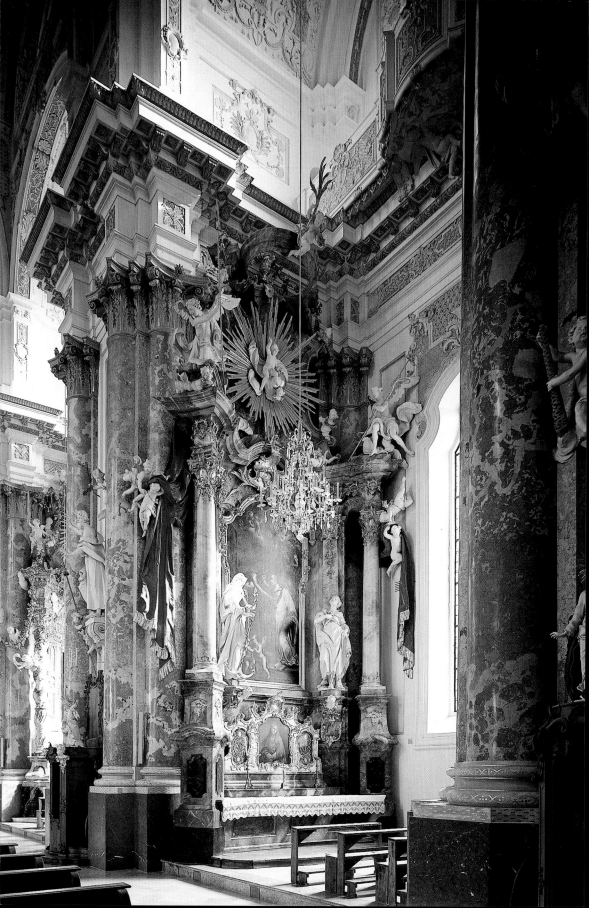

Seite 83:
Maria Magdalena salbt
dem Herrn die Füße,
weiß gefasste
Skulpturengruppe
am Aufsatz des
Beichtstuhls unter
der Kanzel
(Langhaus-Nordseite)

usw.). Es sind Beispiele für Reue, Gnade und Vergebung. Über den Beichtstühlen sind die zwölf großen weißen Apostelfiguren von Thomas Schaidhauf (1761/63) aufgestellt, an den Stirnen der Wandpfeiler auf Konsolen, an den östlichen Kapellenwänden, den Seitenaltären gegenüber, in langgezogenen Nischen (Paulus steht auf der Kanzel).

Der untere Teil des Langhauses, den Halbsäulen und Pilasterrücklagen aus rotem Stuckmarmor mit goldenen Kapitellen und Basen bestimmen, ist damit gleichmäßig und rhythmisch instrumentiert durch plastische figürliche und ornamentale Elemente in Weiß und Gold, Figuren, Putten, Wölkchen, Konsolen, Blütengehänge, wobei die alternierenden gedrehten und glatten Säulen der Seitenaltäre, ihre Ornamente und Figuren zu dem reichen und bewegten Raumeindruck nicht wenig beitragen. Mit der Kanzel, den Kirchenstühlen und dem prachtvollen Vorhallengitter des Brucker Schlossers Anton Oberögger war die Einrichtung des Langhauses vollendet. Die Kirche von Fürstenfeld soll 400 000 fl. gekostet haben. Über sechzig Jahre lang wurde an ihr gearbeitet. Sie entstand zum Ruhm der Gottesmutter, des Zisterzienserordens und des Hauses Wittelsbach.

Das Bildprogramm der Fresken

Chor

Die Chorfresken behandeln – eng auf die Bestimmung des Raums als Mönchschor bezogen – die Gründung Fürstenfelds, stellen sie in den Zusammenhang der Heilsgeschichte, deuten sie mit den Mitteln von Typologie, Allusion, Vision und Allegorie. Der Ablauf des „rückweise dargestellten" Bildgedankens vollzieht sich von Ost nach West. Die einzelnen Bilder bauen inhaltlich aufeinander auf.

Das östliche Fresko zeigt die Vorbestimmung des Klosters Fürstenfeld: Auf einer Wiese ist ein Bauplatz ausgesteckt, ein schöner Jüngling mit blauem, sternbesätem Gewand, großen Flügeln und einer Flamme auf dem Haupt weist mit dem Zollstock darauf: Es ist der Bräutigam des Hohen Liedes. Im Hintergrund erscheint, von strahlendem Licht umgeben, die Braut des Hohen Liedes. Rechts und links sind singende Engel auf Wolken dargestellt. Wie der Platz für das Kloster Clairvaux vom Himmel vorherbestimmt war und Bernhard in einer Vision von zwei Engelchören geoffenbart wurde, so war auch der Platz von Fürstenfeld vorherbestimmt. Hier wollte der göttliche Bräutigam (Christus) seiner Braut (Maria) einen Garten bereiten. Hier werden – im Chor – die Mönche die Gottesmutter selig preisen: BEATAM ME DICENT. Die Worte QUAE EST ISTA weisen auf das Patrozinium der Kirche hin, denn sie sind die Leitworte des Offiziums zum Fest Mariä Himmelfahrt im Zisterzienser-Brevier.

Das zweite Fresko von Osten, die Darstellung der Gründung, ist durch Goldrahmen und Wappen vor den andern hervorgehoben. Es ist das Hauptbild im Chor, dessen Aussagen die andern Chorfresken vorbereiten oder überhöhen. Ecclesia auf goldenem Thron, strahlenumglänzt, nimmt von Herzog Ludwig dem Strengen mit dem Kirchengrundriss das Gelübde der Klostergründung entgegen. Spes, die Hoffnung, den Anker in Händen, geleitet den Herzog und symbolisiert damit dessen Hoffnung auf Vergebung seiner Schuld. Rechts sieht man Poenitentia im härenen Gewand, von einer Kette umschlungen. Sie fügt Quadersteine aufeinander. Caritas im roten Gewand ist mit Kelle und Mörtel beschäftigt. Mit der Linken weist sie auf das Marienmonogramm auf ihrer Brust und bezeichnet sich damit als Liebe zur Gottesmutter. Der Genius des Hauses Wittelsbach im weißblauen Rautenmantel meißelt am Wittelsbacher Wappenschild.

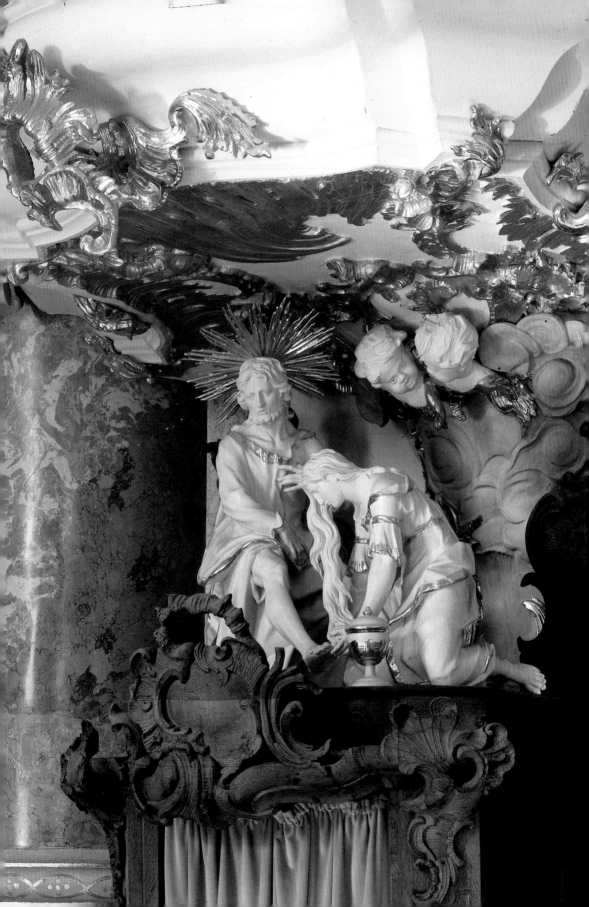

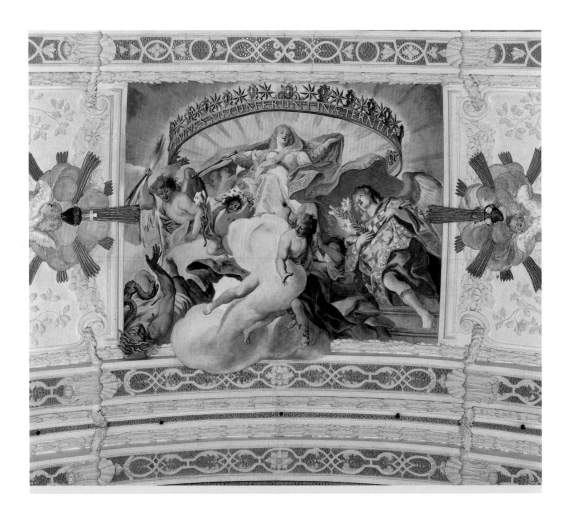

Maria als
apokalyptische Frau
und Schutzherrin des
Zisterzienserordens,
Deckenfresko von
Cosmas Damian Asam
im Chorraum

Mit einem Blick nach oben, ins nächste Bild, wo Maria als Schutzherrin des Ordens dargestellt ist, und mit einer auf die Bautätigkeit weisenden Geste empfiehlt Ecclesia die Gründung der Gottesmutter. Gleichzeitig wird der Kirchenneubau als Werk der Liebe zu Maria interpretiert, die den Bauherrn erfüllte: Abt Liebhard hatte die Kelle und das von Liebe durchbohrte Herz im Wappen. Der Genius mit dem Wappen weist auf den Ruhm des Hauses Wittelsbach hin, der mit Fürstenfeld eng verknüpft war.

Im Fresko, das nach Westen anschließt, thront Maria als Schirmherrin des Zisterzienserordens auf Wolken hervorgehoben. Links stellen Engel und stürzende Lasterfiguren

den Sieg über die Versuchungen und den Triumph der Reinheit dar. Rechts, unter dem Schutzmantel Mariens, kniet der Genius von Fürstenfeld, eine vornehme Jünglingsgestalt mit Lilie, goldenen Mantel und dem Wappen Fürstenfelds auf der Brust. Die riesige, strahlenhinterfangene Krone erinnert an eine Vision der seligen Zisterzienserin Christina im Chor von Walberberg, in der Maria über den Chor eine große Krone hielt und sagte: „Gleich wie ich heut bin in meiner Glorie, also werden auch alle diese (im Chor anwesenden Mönche) in Ewigkeit mit mir sein" – OMNES MECUM ERUNT IN AETERNUM, wie auf der großen Krone zu lesen ist. Dieses Heilsversprechen Mariens ist hier auf die im

Chor von Fürstenfeld anwesenden Mönche übertragen.

Im Engelskonzert zunächst am Chorbogen erscheint die Inschrift VENITE EXULTEMVS, die Worte, mit denen der Chorgesang der Mönche begann.

Die kleinen Rundbilder in den Stichkappen weisen auf Pflichten, Aufgaben und Verdienste der Zisterzienser hin, durch die ihnen der besondere Schutz der Gottesmutter gewiss ist: Durch das Ablegen der Gelübde (VOTA REDDENDO), den Verzicht auf weltliche Güter (OMNIA DESERENDO), das Predigen (PRAEDICANDO), die Betrachtung (MEDITANDO), das Bußetun (POENITENTIAM AGENDO), das Messopfer (SACRIFICANDO), den Chorgesang (DEVOTE PSALLENDO), das Beten des marianischen Offiziums (CURSUM RECITANDO), den Kampf gegen die Häresie (EXPUGNANDO), das Auslegen der Schrift (COMMENTANDO), die Bereitschaft zum Martyrium (SANGUINEM FUNDENDO), das Verteidigen der Kirche (ECCLESIAM DEFENDENDO) und das Regieren der Kirche (ECCLESIAM REGENDO).

Langhaus

Die Fresken des Langhauses stellen in einer äußerst komplizierten Form das Leben des hl. Bernhard, des Ordensgründers, und gleichzeitig hohe Kirchenfeste dar. Irdische Handlung und himmlische Erscheinung, Visionen, Rückgriffe, Allegorien und symbolische Anspielungen durchdringen sich hier unauflösbar in einem sehr komplizierten Bildsystem, das im großen Fresko vor dem Chorbogen seinen Höhepunkt erreicht. Die flankierenden Embleme dienen der Auslegung des jeweiligen Bildinhalts. Die Folge beginnt über der Orgel mit dem Traum der Mutter Bernhards vor dessen Geburt, der in Beziehung gesetzt wird zu Mariä Verkündigung.

Das Fest Weihnachten ist im zweiten Fresko als Vision des jungen Bernhard dargestellt, der die genaue

Seite 86/87:
Aussendung des Heiligen Geistes in illusionistischer Kuppelkomposition/ Marien- und Kreuzesmystik des hl. Bernhard, Deckenfresko von Cosmas Damian Asam im Bereich des Chorbogens über dem Kreuzaltar

Stunde der Geburt des Erlösers wissen wollte. Rechts sitzt Bernhard wie schlafend an seinem Schreibtisch, Maria und das Kind, Josef, Ochs und Esel erscheinen in Wolken, ein Engel weist auf eine Uhr, die Mitternacht anzeigt.

Die Auferstehung Christi – Ostern – ist Thema einer Tympanondarstellung im nächsten Fresko, das eine Szene aus Bernhards Kampf gegen die Albigenser zeigt, die Rückführung des Herzogs Wilhelm von Aquitanien in den Schoß der Kirche. Bernhard zeigt dem exkommunizierten Herzog, der an der Spitze seines Heerhaufens auftritt, vor dem Kirchenportal die Hostie und droht ihm die ewige Verdammnis an. Der Herzog sinkt überwunden in die Knie.

Im nächsten Fresko erscheint Christus, zum Himmel auffahrend, vor hellen Wolken über der figurenreichen Szene der Einkleidung des hl. Bernhard und seiner Geschwister in Cîteaux im Jahr 1113. Bernhard im Zentrum, von Licht umgeben, trägt den Habit der Zisterzienser und die Leidenswerkzeuge Christi, seine Attribute. Er legt seine Gelübde in die Hand des Abtes Stephan Harding ab (PATER PROMITTO). Er ist von seinen Geschwistern umgeben, fünf Brüdern und der Schwester Humbeline. An der Rüstung und Fußkette ist im Vordergrund rechts der Bruder Gerhard zu erkennen, der durch Verwundung und Gefangenschaft zum Ordensleben bekehrt wurde. Über Gerhard ist der Bruder Guido gezeigt, in eleganter Kleidung, der sich von seiner weinenden Frau trennt, um Mönch zu werden. Der Bruder Nivardus ist am rechten Bildrand im grünen Jägergewand dargestellt. Er war zunächst als Erbe des väterlichen Gutes ausersehen, trat aber später in das Kloster Clairvaux ein. Der Bruder Bartholomäus, im roten Mantel, kniet links auf den Stufen. Er greift nach den Mönchskutten, die herbeigebracht werden. Vor Bernhard kniet seine Schwester Humbeline, die ihn bittet, nicht ins Kloster einzutreten: die Versuchung hierdurch

85

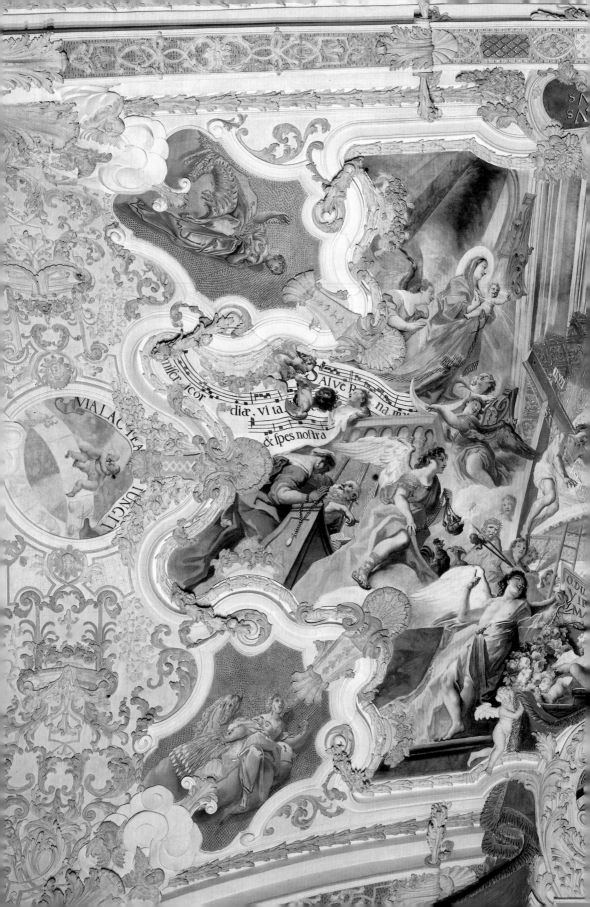

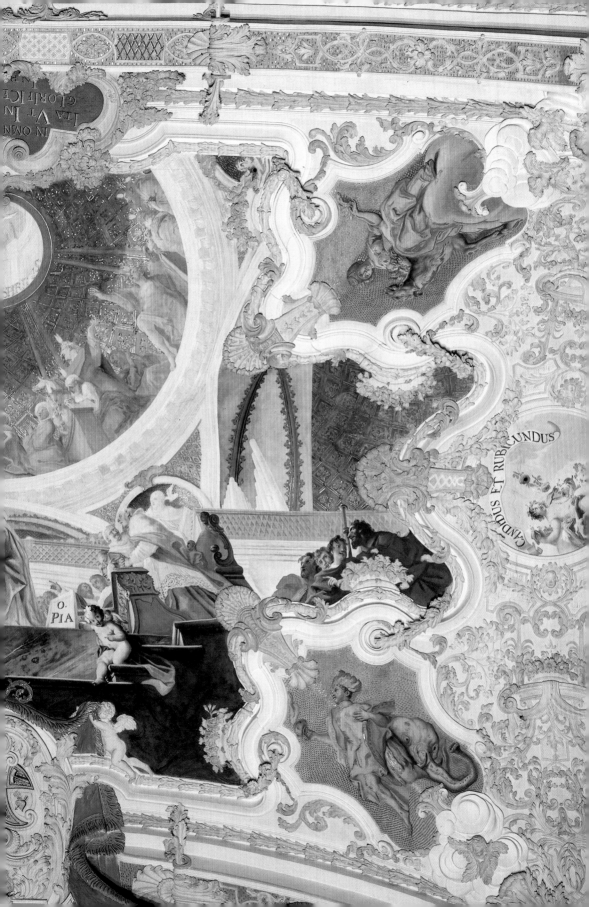

Die hl. Luitgard von
Tongern tauscht
in mystischer
Kreuzesminne mit dem
Gekreuzigten ihr Herz,
Deckenfresko von
Cosmas Damian Asam
in der 2. nördlichen
Seitenkapelle

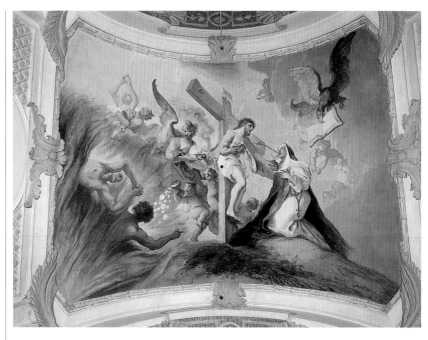

ist als feuerspeiende Schlange darge-
stellt. Auf eine Predigt Bernhards hin
trat auch Humbeline später ins Kloster
ein. Hinter ihr ist der Bruder Andreas
zu sehen, der zusammen mit dem
Mönchskleid den Schlüssel des Pfört-
ners von Clairvaux in Empfang nimmt.
Im Tambour der goldenen Kuppel, die
im großen Hauptfresko dargestellt ist,
erscheint der Heilige Geist, wie er auf
Maria und die Apostel herabkommt, die
als Deckenmalerei innerhalb der De-
ckenmalerei am Kuppelrand dargestellt
sind – das Fest Pfingsten. Links wird
die Kuppel vom Gebälk eines anderen
Raums angeschnitten, dem Dom von
Speyer, in dem Bernhard die Eingebung
hatte, das „Salve Regina" durch die
Worte „O CLEMENS, O PIA, O DULCIS
VIRGO MARIA" zu ergänzen. Denn auf
diese Anreden hin antwortete Maria
dreimal mit „SALVE BERNHARDE" –
die Worte stehen in einem Gnaden-
strahl, der von der Marienfigur links
oben ausgeht. Gleichzeitig stellt diese
Marienfigur die Maria aus der Vision
Bernhards von der „Lactatio" dar – ein
Milchstrahl geht von ihrer Brust aus
und fällt auf Bernhard. Eine weitere Vi-

sion ist der Marienvision kompositio-
nell zugeordnet: der „Amplexus", die
Umarmung Bernhards durch Christus
am Kreuz, wobei aus Christi Wunden
Blutstrahlen auf Bernhard fallen.
Lactatio und Amplexus sind als die bei-
den größten mystischen Gnadener-
weise wichtige Szenen der Bernhards-
Ikonographie, fanden aber in ver-
schiedenen Orten statt, was Asam
dadurch berücksichtigt, dass er die
Maria der Lactatio – gleichzeitig Maria
der Speyrer Vision – der Architektur
zuordnet, die den Dom von Speyer be-
deutet, das Kreuz Christi aber auf den
Stufen steht, auf denen Bernhard kniet.
Haben sich die übrigen Langhausfres-
ken mit einzelnen Geschehnissen seiner
Vita beschäftigt, so tritt er hier in seiner
Bedeutung für Orden und Kirche auf: in
seiner besonderen Spiritualität Vorbild
für die Spiritualität des Ordens und in
seiner Teilhabe an der katholischen
Hymnologie als Kirchenlehrer. Ein En-
gel im Vordergrund hält ein verwunde-
tes, flammendes Herz, Putten neben
ihm weiße und rote Rosen. Es ist das
Herz des Auftraggebers, des liebenden
Marienverehrers Liebhard Kellerer. Die

Milchspende der sel.
Maria Vela (Lactatio),
Deckenfresko von
Cosmas Damian Asam
in der 2. südlichen
Seitenkapelle

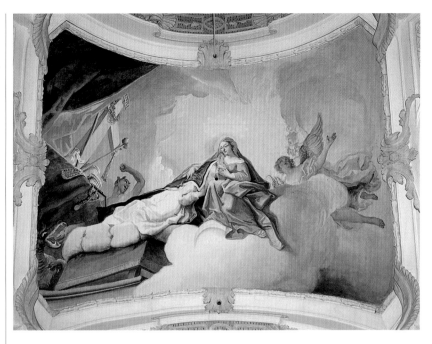

Rosen dürften den Konvent von Fürstenfeld bedeuten. Weiß und Rot symbolisieren Milch und Blut, Reinheit und Liebe, Verehrung des Leidens Christi und Verehrung Mariens. Die Dornen des Zweigs verweisen auf die Askese, aus der Reinheit und Liebe erblüht.

Die drei Marienvisionen Bernhards, verbunden mit der Darstellung des Kirchenfestes Pfingsten sind das Hauptthema dieses Bildes. Dazu kommt die Anspielung auf die Spiritualität des Abtes und seines Konvents. Außerdem treten als Nebenfiguren noch historische und zeitgenössische Personen auf, Putten und Engel mit Attributen, Anspielungen auf historische Architektur und in den vier durch die Stuckierung eng mit dem Hauptbild verbundenen Nebenbildern die vier Erdteile. Das ikonologische Konzept dieses Bildes ist ein derart kompliziertes Konglomerat von verschiedenen Zeiten, Orten und Realitäten, dass Asam wohl der einzige Freskant war, der in einem Bild alles das darstellen konnte, was es beinhaltete – aber es hat selbst ihn überfordert. Das Fresko zählt nicht zu seinen besten Bildern.

Emporen

In den zehn Bildfeldern unter den seitlichen Emporen finden sich sehr seltene Bildthemen aus der besonderen Spiritualität der Zisterzienser, bei denen mystische Versenkung, Visionen, mystische Gnadenerweise und Ekstasen eine große Rolle spielten. Die Bilder sind motivisch je paarweise geordnet. Im Westen, im Bereich der Orgel, zeigt das erste Bildpaar Visionen, die die Musik zum Gegenstand haben, die Vision des sel. Thomas von Arnsburg (N) und die Vision des Abtes Ero von Armenteira (S). Thomas von Arnsburg erschienen nachts im Garten die hll. Maria, Agnes und Katharina, die so lieblich sangen, dass Thomas in Ekstase fiel (die Gruppe der drei jungen Frauen ist von großem Reiz). Abt Ero folgte der Stimme eines Vögleins im Wald; als er wieder zurück zum Kloster kam, waren zweihundert Jahre vergangen.

Das zweite Bildpaar beschäftigt sich mit der „Unio mystica", der innigen körperlichen Teilhabe an Christus und Maria. Luitgard von Tongern (N) hatte zwei Visionen: eine, in der Christus

Seite 91:
Oratorium an der
nördlichen Seite des
Chorraumes von Tassilo
Zöpf, daneben reiche
Säulendekoration der
Wand aus rotem
Stuckmarmor

mit ihr das Herz tauschte, und eine, in der er ihr erlaubte, das Blut aus seiner Seitenwunde zu trinken. Beide Visionen sind hier im Bild zusammengefasst. Die Armen Seelen im Fegfeuer erinnern an die Hilfe, die Luitgard ihnen durch ihr Gebet brachte (N). Die sel. Maria Vela wurde von Maria mit ihrer Milch gelabt (S). Teufel und Drache beziehen sich auf die Heimsuchungen des Teufels, die Maria Vela erlitt, Bett und Medizin an ihre schwere Krankheit.

Das dritte Bildpaar, das die mystische Vermählung zum Thema hat, zeigt Angehörige anderer Orden. Franz von Assisi wird von Christus mit einer lieblichen jungen Frau vermählt (N): Es ist die Allegorie der Armut. Braut und Bräutigam tragen Kränzchen im Arm. Das armselige Bett des Heiligen weist auf seine Askese hin. Das Gegenbild (S) stellt die Vermählung der Dominikanerin Katharina von Siena mit dem Jesuskind dar.

Besonders anrührend sind die Darstellungen des vierten Bildpaares, in dem der mystische Begriff des „Amor blandus" abgehandelt wird. „Amor blandus", das sind kleine, zärtliche Liebesdienste, mit denen Jesus oder die Heiligen den Zisterziensern ihr strenges Leben erleichterten. Beide Bildfelder sind längsgeteilt und stellen je zwei Szenen dar. Im Norden sieht man links Jesus als Knaben, wie er der sel. Guda von Hoven in der Küche hilft – es ist eine der lieblichsten Figuren Cosmas Damian Asams. Rechts erblickt Hugo von Tennenbach als Vorleser beim Mahl in einer Vision Maria, die den Mönchen die Speisen mit himmlischem Nektar versüßt. Auf dem Bild im Süden wischt Maria den schmachtenden Mönchen bei der Erntearbeit den Schweiß ab, eine Vision des sel. Raynald von Foigny; Christus hilft beim Pflügen, eine Vision des sel. Fulcard von Clairvaux.

Das letzte Bildpaar vor dem Chor beschäftigt sich mit den besonderen Auszeichnungen des Zisterzienserordens. Im nördlichen Fresko wird allein an fünf Visionen erinnert: An die des sel. Alberich, zweiten Abtes von Cîteaux, bei der Maria ihn mit dem weißen Ordensgewand statt des bis dahin getragenen schwarzen bekleidete; dann, mit der Inschrift EGO ORDINEM ISTUM USQUE IN FINEM SAECULI PROTEGAM, an eine zweite Vision Alberichs, in der Maria dem Orden ihren ewigen Schutz versprach. Buch, weißes Zingulum, weiße Handschuhe und drei Ringe, die ein großer Engel bringt, beziehen sich auf Visionen des ersten Abtes von Cîteaux, Stephan Harding, und des dritten Abtes, Robert von Molesme. Auf der linken Bildseite ist der sel. Gerardus, Lieblingsschüler des hl. Bernhard, auf dem Totenbett dargestellt: Hier erschien ihm Christus und versprach, dass kein Angehöriger des Zisterzienserordens je auf ewig verderben solle, wenn er nur seinen Orden liebe.

Im Gegenstück (S) wird gezeigt, wie Christus die Welt um der Zisterzienser willen verschont, wobei Maria ihren weiten Mantel über die Ordensangehörigen breitet – eine Vision des sel. Wilhelm von Clairvaux.

Sommersakristei

Die südliche Sakristei, die sog. Sommersakristei, hat einen phantasievollen Stuck von Jacopo Appiani, um 1730, mit einem flächendeckenden, mit roten Sternchen gefüllten Gitterwerk. Putten knüpfen Girlanden und stützen spielerisch Rahmenteile. Die Sakristei birgt eine Sammlung von Gemälden aus dem ehemaligen Kloster.

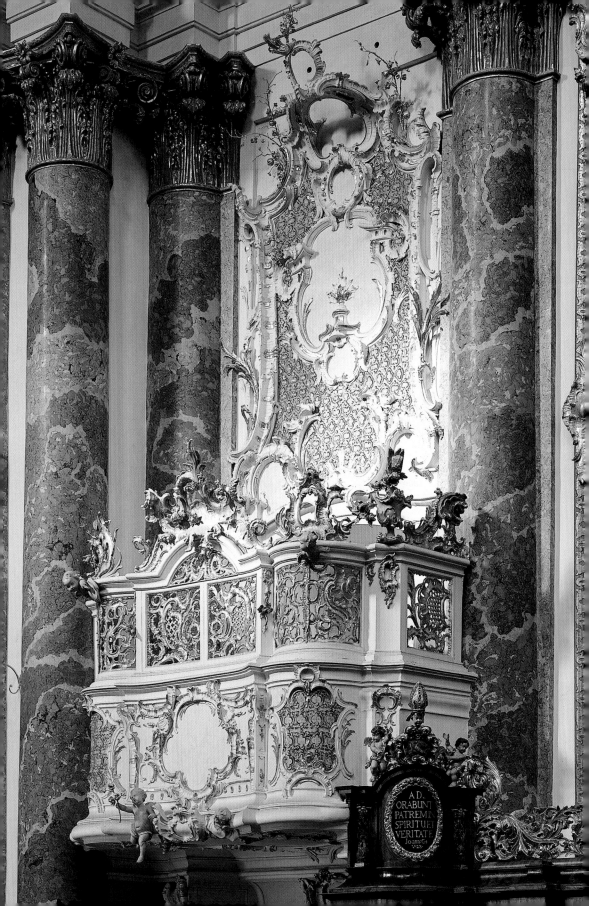

A.D.
ORABUNT
PATREM IN
SPIRITU ET
VERITATE
Joann. C.
V.23

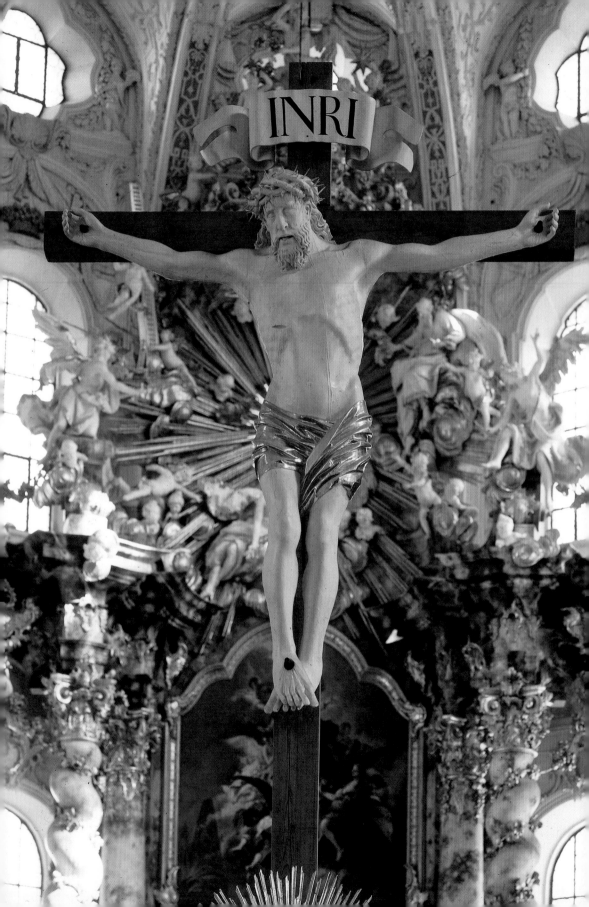

Bau und Ausstattung des barocken Klosters Fürstenfeld

Seite 92:
Christus am Kreuz,
Ausschnitt aus
dem (1978
wiedererrichteten)
Kreuzaltar am
mittleren Abschluss
des Langhauses

Im Dreißigjährigen Krieg wurde Kloster Fürstenfeld schwer in Mitleidenschaft gezogen. Mehrmals mussten die Konventualen vor den Kriegshandlungen fliehen – zwei verloren ihr Leben, weitere wurden als Geiseln nach Augsburg geführt – Kirche und Kloster wurden ausgeplündert, gebrandschatzt und schwer beschädigt. Nur der ungewöhnlichen Tatkraft und guten Wirtschaftsführung des Abtes Martin Dallmayr, der 1640 zur Regierung kam, ist es zu verdanken, dass auf Krieg, Pest und Hungersnot bald wieder eine fruchtbare Epoche folgte. Doch erst seinem Nachfolger Abt Balduin Helm (reg.1690–1705) gelang es, mit Hilfe einer Barschaft von 150 000 fl, die sein Vorgänger hinterlassen hatte, Neubauten in Angriff zu nehmen.

Als Grablege und Hauskloster der Wittelsbacher genoss die Fürstenfelder Zisterze die besondere Gunst der bayerischen Herzöge und Kurfürsten. In Reichweite der Landeshauptstadt und an der sehr befahrenen Straße von München nach Augsburg gelegen, diente der Ort bevorzugt der Unterbringung von Gästen des Hofes. Auch der Landesherr selbst und sein Gefolge liebten es, hier bei Jagdausflügen abzusteigen. Ein Neubau des Klosters hatte also neben anderen Erfordernissen auch dem Wunsch nach Gastzimmern Rechnung zu tragen. So heißt es in der Chronik von Gerard Führer, des letzten Abtes von Fürstenfeld (reg. 1797–1803), über das Bauvorhaben, dass der Kurfürst „für sich und seinen hofstaatt bequeme und gesunde wohnungen verlangten, anstatt der vormaligen engen, finstern und feuchten, worüber von Seite des Hofs und anderer hoher Gäste öfters ist geklagt worden" (Nach BSB, cgm 3920, S. 163, § 233).

1691 wurde mit Konsens Max Emanuels der Grundstein gelegt in Anwesenheit des entwerfenden Architekten Giovanni Antonio Viscardi. Aus San Vittore in Graubünden gebürtig, war dieser seit 1678 Mitglied des Kurfürstlichen Hofbauamts in München und hatte dort 1685 das Amt des Hofbaumeisters übernommen. Die Planung von Kloster und Kirche in Fürstenfeld gehört zu seinen ersten größeren Aufgaben. Durch die Einheitlichkeit der Anlage und die Bereitstellung von großzügigen, modernen Gästezimmern, wie sie vor allem österreichische Klöster und Stifte auszeichnen, gelang ihm ein frühes und von hohem Anspruch getragenes Beispiel für einen fortschrittlichen Klosterbau in Bayern. Unter den wichtigsten späteren Arbeiten des Architekten ragen vor allem Zentralbauten hervor, wie die Wallfahrtskirche Mariahilf in Freystadt und die Dreifaltigkeitskirche in München.

Die Baumaßnahmen begannen im Westen gegenüber der vorhandenen Kirche, die zunächst stehen blieb, mit der Errichtung der weitläufigen Wirtschaftsgebäude. Anschließend schoben sich von Osten her die neuen Klostertrakte vor, außerhalb der alten, die erst 1695 abgebrochen wurden. Es entstand eine geschlossene, dreigeschossige Anlage, die sich um zwei Innenhöfe gruppiert. Die gegen den Ort Bruck gerichtete Nordfront ist dabei als Schauseite repräsentativ ausgestaltet. Sie besteht aus fünf Risaliten, die durch zurückgesetzte niedrigere Bauteile verbunden sind. Die beiden Eckrisalite und der Mittelrisalit, von geschweiften Giebeln bekrönt, bilden die Stirnseiten von drei nord-südlich auf die Kirche zulaufenden Trakten. Zwischen den Giebelfronten liegen zwei breitgelagerte Bauteile mit Walmdach, die die großen Säle auf-

93

nehmen. Die rhythmisierte Fassaden-gliederung mit zwei Querbauten, die jeweils von zwei schmalen Giebel-fronten flankiert werden, spiegelt die Funktionen der dahinterliegenden Trakte. Um das Geviert im Osten grup-pierten sich die Haupträume des Kon-vents wie Refektorium, Bibliothek, Re-creationszimmer und Priorat. Der Komplex im Westen beherbergte die Wohnung des Abtes sowie die kur-fürstlichen Zimmer mit einem großen Festsaal. In diesem Teil befand sich auch der heute zugesetzte Hauptein-gang, ein dreiteiliges Portal, das über eine Brücke zu erreichen war.

Die imposante Barockanlage, umgeben von Gärten mit Springbrunnen, zeigt ein Kupferstich von Michael Wening von 1699 nach Entwurf Viscardis. Die-sen Stich überreichte Abt Balduin Helm Kurfürst Max Emanuel zusam-men mit einem Schreiben, in dem er – allerdings vergebens – um die Rück-zahlung entliehener Gelder in Höhe von 100 000 fl bat, denn der Bau hatte bis zu diesem Zeitpunkt schon annä-hernd 120 000 fl gekostet. Der Stich gibt außer den 1699 vollendeten Klos-tergebäuden auch die Planung Viscar-dis für die noch zu errichtende Kirche wieder, die dann allerdings erst nach seinem Tod († 1713) in veränderter Form ausgeführt wurde.

Das Innere des Klosters, Raumauftei-lung, Innendekoration und Ausstat-tung, hat im Lauf der Zeit tiefgreifende Veränderungen erfahren. Nach der Sä-kularisation wurden die Gebäude als Militärinvalidenhaus und Kaserne ge-nutzt, später als Unteroffiziers- und Polizeischule, schließlich seit 1975 als Bayerische Beamtenfachschule (Fach-bereich Polizei), was immer wieder Umbauten und Veränderungen zur Folge hatte. Vom ursprünglichen Reichtum und von der Qualität der Innenausstattung geben neben den erhaltenen Resten von Stuck und Deckenmalerei vor allem die Baurech-nungen des Abtes Balduin Helm eine Vorstellung sowie ältere Pläne, Inven-tare und Beschreibungen.

Zu den wichtigsten Künstlern, die an der Dekoration von etwa 1695 bis 1699 mitgewirkt haben, gehörten der Maler Hans Georg Asam (1649–1711) und der Stuckator Giovanni Niccolò Perti sowie weitere italienische Stu-ckatoren, wahrscheinlich Pietro Fran-cesco Appiani (1670–1724) und Francesco Marazzi (um 1670/72–1724). Beschäftigt waren außerdem zahlreiche untergeordnete Künstler und Handwerker, die teils aus Mün-chen und teils aus Bruck zugezogen wurden. Viscardi, Asam und Perti bil-deten bereits ein eingespieltes Team. So hatten sie vorher in Benediktbeuern und Tegernsee zusammengearbeitet, und sie traten auch später in den Schlössern Helfenberg und Schönach wieder gemeinsam auf. Schließlich be-gegnen der Maler und der Architekt 1708 zusammen in Mariahilf in Frey-stadt, wo letzterer als Stuckator Pietro Francesco Appiani vorschlug, sicher mit Zustimmung Asams, der 1699 in Bruck einer von Appianis Trauzeugen gewesen war.

Die auf Wunsch Max Emanuels als Gastzimmer für ihn und seine Familie eingerichteten Fürsten- oder Kurfürs-tenzimmer lagen im 2. Obergeschoss, welches nach deutscher Bautradition in der Hierarchie der Räume an erster Stelle steht. Sie waren somit die wich-tigste Raumfolge innerhalb der Klos-teranlage und setzten Maßstäbe für die übrige Ausstattung. Der Bauherr, Abt Balduin Helm, dem man später über-steigerte Prunksucht bei ihrer Einrich-tung vorwarf, rechtfertigte sich mit der Bemerkung: *Zulaugnen ist nit, daß es ein weitschichtiges gebeu, welches die so genannte Fürstenzimmer verursa-chet, in welchen doch kein iberfluß und Splendor, außer des Schönen Saal. Und diser hat billich auf ein solche an-ständige arth gefüehret werden sollen, weillen hierdurch der Paumeister die gelögenheit bekommen, eine auf glei-che weiß schöne Bibliothek für den Convent zuerpauen* (nach Aufleger/ Trautmann, S. 1). Der gerühmte „Schöne" oder „Große" Saal – in den

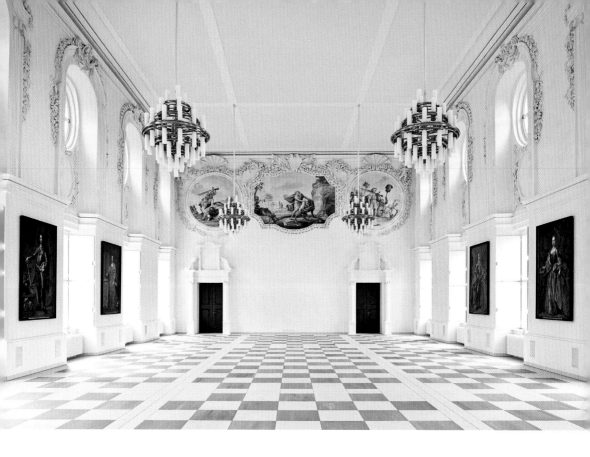

Baurechnungen auch als „Fürstensaal" bezeichnet - lag im Nordflügel des westlichen Klostergevierts, an weiteren offiziellen Räumen befand sich in unmittelbarer Nachbarschaft noch das kurfürstliche Speisezimmer, auch Hof- oder Tafelstube genannt. Darauf folgte, im rechten Winkel anschließend, der private Wohnbereich mit der kurfürstlichen Kapelle und den Wohnräumen des Kurfürstenpaares.

Der Saal (12 x 27,50 m) erstreckte sich durch die ganze Tiefe des Trakts und reichte mit einem Mezzanin bis in den Dachstuhl. Er nahm sieben Fensterachsen ein und besaß an jeder Schmalseite zwei Türen. Seine reiche Dekoration mit Stuck und Malerei an Decke und Wänden war 1843 noch intakt, ging später aber durch Um- und Einbauten weitgehend zugrunde. Durch den Einzug einer Zwischendecke in zwei Stockwerke aufgeteilt, blieb er nur im Mezzanin als einheitlicher Raum erhalten, wo sich in fragmentierter Form

noch stuckierte Fensterumrahmungen und an den Schmalseiten Stuckrahmen für je drei Friesbilder fanden, der mittlere von queroblonger Form, die äußeren rund. Die ausführenden Künstler des Saals sind in den Rechnungen aufgeführt. So erhielt Giovanni Niccolò Perti im August 1696 den hohen Betrag von 1000 fl für den Deckenstuck und für weitere Ornamente, darunter auch Umrahmungen für gemalte Porträts bayerischer Herzöge. Hans Georg Asam wurde ebenfalls 1696 mit dem ansehnlichen Betrag von 800 fl für Malereien an der Decke des Saals entlohnt, im Jahr darauf erhielt er *neben der khost für die außmalung der beiden wend in den Saal von oben alß den David und Hercules laut Rapular 150 fl* und 1698 schließlich bezahlte man *Herrn Asamb für ausmachung des bayerischen stammens und s Bernardi fresco auf den Saal ... 100 fl* (nach Volk-Knüttel, S. 116). Der Maler hat wohl unmittelbar im Anschluss an

Pertis Stuckierung mit den Deckenbildern begonnen und sie noch, wie allgemein üblich, vor dem Wintereinbruch vollendet. Ihre Themen sind leider nicht bekannt. 1697 folgten die Friesbilder an den Schmalseiten mit Darstellungen von Herkules und David und 1698 ein Fresko mit dem hl. Bernhard sowie ein auf Leinwand gemalter bayerischer Stammbaum.

Die übertünchten Friesbilder wurden 1992 bei Malerarbeiten entdeckt und zum Teil freigelegt. Dieser Fund führte zur Gründung des Fördervereins „Freunde des Klosters Fürstenfeld" e.V. mit dem Ziel, den Saal in seiner ursprünglichen Gestalt wiederherzustellen. 2007 konnte die Zwischendecke entfernt und 2008/2009 der Stuck von Perti freigelegt, gesichert und ergänzt werden. An der westlichen Stirnwand waren die Fresken Asams zum Glück unter der späteren Übertünchung komplett erhalten geblieben. Sie wurden 2009/2010 völlig freigelegt und stellen ein beredtes Zeugnis dar für das dekorative Talent des Künstlers, sein sicheres Farbgefühl und seine souveräne Technik. Wiedergegeben sind Szenen aus der Jugendgeschichte König Davids, links die Darstellung, wie er dem zu Boden gestürzten Philister Goliath das Haupt abschlägt, in der Mitte der Held, der einen Bären besiegt hat und einem Löwen ein Lamm entreißt und rechts sein Triumph nach seinem Sieg über Goliath. Die Fresken an der östlichen Stirnwand mit den Herkulesthemen haben durch einen Türdurchbruch in das obere Geschoss des unterteilten Saals und durch verlegte Leitungen größere Fehlstellen erlitten. Komplett erhalten ist die eindrucksvolle Tat, wie der antike Held das Himmelsgewölbe mit so viel Wucht hochstemmt, dass ihm vor Anstrengung die Zunge aus dem Mund hängt. Die Themen der fragmentierten Darstellungen sind zu deuten als „Der von seinen Mühen ausruhende Herkules" und „Herkules erwürgt den Nemeischen Löwen".

Das Gesamtprogramm des Saals kann nicht mehr erschlossen werden, da die Themen der Deckenbilder nicht überliefert sind. Die Friesdarstellungen, vor allem die Herkulesthematik, spielte auf die Person des regierenden Fürsten Max Emanuel, den Türkensieger, an, der damals auf dem Höhepunkt seiner Macht stand. Mit dem bayerischen Stammbaum und dem Fresko mit dem hl. Bernhard wohl jeweils unterhalb des Frieses bezog man sich einerseits auf die Wittelsbacher als Gründer des Klosters Fürstenfeld, und andrerseits auf den Gründer des Zisterzienserordens. Ahnenbilder der Wittelsbacher komplettierten das Programm.

Im Gegensatz zum Saal haben sich von der Hof- oder Tafelstube, deren Stuck ebenfalls von Perti stammte und 1696/97 mit 150 fl abgerechnet wurde, keine Reste erhalten. Die kleine kurfürstliche Kapelle dagegen hat ihre einheitliche Ausstattung noch bewahrt. Die Holzteile von Altar und Portalarchitektur hatte der Brucker Maler und Bildhauer Melchior Seidl geschnitzt und gefasst, der im Übrigen auch die Türen für die Zimmer des Kurfürsten und der Kurfürstin lieferte, ferner Türen und Kapitelle der Bibliothek sowie Schnitzereien für die Hof- und Tafelstube. Das Deckenbild der Kapelle mit einer „Himmelfahrt Mariä" von überraschend derber Ausführung rahmen Stuckaturen, die Pietro Francesco Appiani zugeschrieben werden. Hervorzuheben sind die floralen Scagliolaarbeiten, darunter das Altarantependium, die vielleicht von Spezialisten des Münchner Hofs wie Andreas Römer oder Wilhelm Langenbucher gefertigt wurden. An die Kapelle schließen sich nach Süden bis zur Klosterkirche noch drei weitere Räume mit Stuckdecken an. Im Zimmer direkt neben der Kapelle sind die Deckenspiegel leer, in den beiden folgenden Gemächern findet sich jeweils im Mittelspiegel ein Fresko von Hans Georg Asam, das mit seinem Thema auf den Fürsten bezogen ist. Das erste behandelt in einem selten dargestellten Sujet die antike Göttin Themis, die Verkörperung von Recht, Gesetz und Sitte,

die einem vor ihr knienden Herrscher eine gesiegelte Urkunde überreicht. Sie erteilt guten Rat und befähigt ihn zu gerechten Urteilen. Das Fresko im nächsten Raum zeigt Apoll am Parnass bei den Musen, denen die Aufgabe zukommt, das Lob der Helden zu singen. Insgesamt werden in den Rechnungen außer dem Saal, der Hof- oder Tafelstube und der Kapelle noch Kammer und Zimmer des Kurfürsten genannt, das Zimmer der Kurfürstin und das der Obristhofmeisterin. 1696/97 wurden *Herrn Asamb Mahlern ... für die 3 stuckh, in der ObristhofMaysterin zimmer, in das Säle daran und in die abtei in die döckhem in allem bezahlt 130 fl* (nach Volk-Knüttel, S. 116). Während das Kurfürstenpaar sicher in den Räumen neben der Kapelle, darunter dem Apollo- und Themiszimmer logierte, dürfte die Obristhofmeisterin, die den Kurprinzen betreute, ihre Bleibe eher am Rande des Appartements gefunden haben, wo jedoch keine Originalräume mehr erhalten sind. Die Fürstengemächer waren vom südlichen Ende des Westflügels über eine Treppenanlage zugänglich, die sich durch ihren reichen Stuckdekor auszeichnet, vor allem durch überlebensgroße allegorische Figuren in Nischen an den Treppenpodesten, die aufgrund ihrer stilistischen Ähnlichkeit mit den vollplastischen Figuren von Appiani in der Kirche von Freystadt diesem Künstler zugeschrieben werden können.

Die im Saal und Appartement erhaltenen Fresken und Stuckdekorationen vermitteln noch eine Vorstellung vom ursprünglichen Reichtum der Ausstattung. Für die darunter gelegene Abtei und die Konventgebäude gilt das nur noch in sehr viel geringerem Maß, denn hier haben sich keine Fresken erhalten, und es ist nicht einmal sicher, ob eine geplante Ausmalung, wie sie die Deckenspiegel suggerieren, auch realisiert worden ist; nur eine einzige diesbezügliche Arbeit Asams ist bezeugt.

Das heutige Aussehen des Inneren des ehemaligen Klosterbereichs, das für Besichtigungen nicht zugänglich ist, vor allem die weiten Gänge und die Treppenhäuser, wird jedoch immer noch von dem schweren floralen Schmuck der genannten oberitalienischen Stukkatoren geprägt. Auch in einigen Zimmern hat er sich erhalten. So finden sich im ehem. Konventbau besonders schöne Beispiele in zwei Räumen im Erdgeschoss des Südflügels am Chor der Kirche (heute Bibliothek und Archiv; die ursprüngliche Nutzung dieser Räume ist unklar). An der Decke des westlichen Raums erhebt sich über einem mehrfach geschwungenen, stark profilierten Gesims, das von Hermen getragen wird, eine kräftige Balustrade. Auf ihr tummeln sich kleine Engel, die schwere Blütengirlanden hochstemmen. In gewissen Abständen schwingt die Balustrade zurück und ist hier durch Draperien und Blumenvasen betont. Der sehr qualitätvolle Dekor wird Pietro Francesco Appiani und seinen Mitarbeitern zugeschrieben. Ähnlich kraftvoller Stuckdekor findet sich auch im Nachbarraum, im ehem. Refektorium im Erdgeschoss des Nordflügels und in der ehem. Abtei im ersten Obergeschoss des Nordwestpavillons.

1699 war die Ausstattung des Klosters im Wesentlichen vollendet. Die politischen Verhältnisse, aber auch Querelen eines Teils des Konvents mit dem Abt, dem unter anderem zu große Prunksucht vorgeworfen wurde, verhinderten es damals, dass man den Kirchenbau in Angriff nahm. Der Abt musste 1705 sogar schließlich abdanken. Sein kaisertreuer Nachfolger, Abt Casimir Kramer (reg. 1705–1714), der den Klosterbau als *... gar zu weitschichtig, der clösterlichen disciplin gefährlich Vnd der clösterlichen Humilität und LebensArth unanständig* bezeichnete (nach Altmann, in: Amperland, S. 221), ließ die Fürstenzimmer in Getreidespeicher umwandeln und dazu Fenster- und Türstöcke, Böden und Öfen herausreißen. Erst nachdem Viscardi 1712 dagegen protestiert hatte, wurden sie in ursprünglicher Form wiederhergestellt.

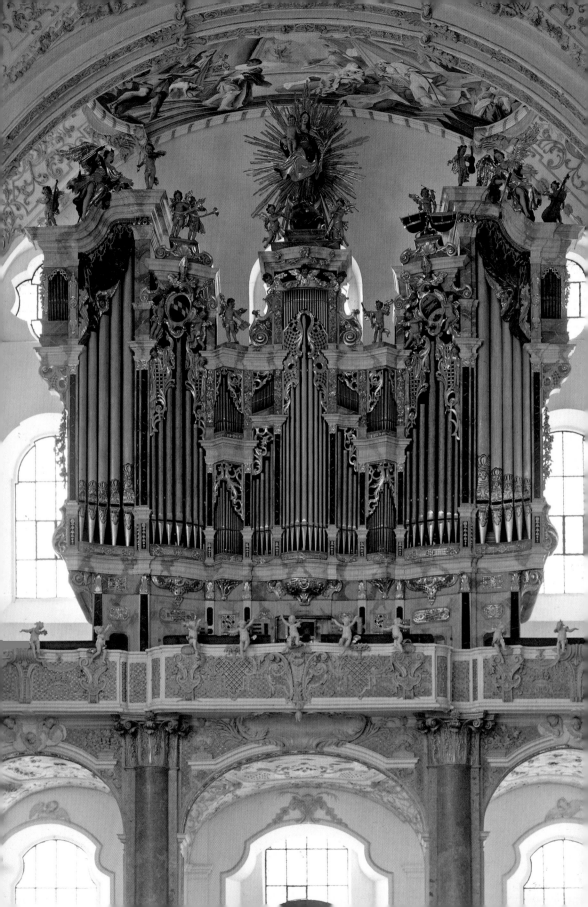

Klaus Mohr

Zum Musikleben des Klosters Fürstenfeld

Seite 98:
Gesamtansicht der
Westempore mit der
Orgel von Johann Fux,
1734–1736 (Prospekt
von Johann Georg
Greiff, 1737)

Die Fürstenfelder Orgeln

Die „große Orgl setzte H. Fuchs Orglmacher zu Donauwörth, die kleine im Chor deßen Sohne." Der Hinweis auf zwei Orgeln in der Chronik des letzten Abtes von Klosters Fürstenfeld, Gerard Führer, unter dem Jahr 1734, in dem ein entsprechender Vertrag geschlossen wurde, trifft die heutigen Gegebenheiten. Allerdings ist nur die Orgel des Orgelbauers Johann Fux auf der Westempore weitgehend original erhalten. Um finanzielle Engpässe auszugleichen, musste Fux Teile einer früheren Orgel (vermutlich von 1623) in seinem neuen Werk verwenden. Als Preis wurden 1500 Gulden ausgehandelt, wobei das Kloster noch diverse weitere Leistungen, unter anderem das Schnitzwerk (von Johann Georg Greiff) zu erbringen hatte.

Die Fux-Orgel hat 27 klingende Register auf zwei Manualen und Pedal und wurde durch Orgelbau Sandtner (Dillingen a.d. Donau) 1978 nach vollständiger Restaurierung wiederaufgebaut. Das Werk enthält 1505 klingende und 88 stumme Pfeifen, von denen im Prospekt 158 sichtbar sind. Das freistehende Gehäuse ist fast 16 m hoch und 11,5 m breit und wird durch eine Marienstatue bekrönt. Die beiden äußeren Basstürme enthalten Pfeifen mit ornamentaler Malerei, die entgegen dem Anschein nicht aus Metall, sondern aus Holz sind. Der Klang der Fux-Orgel ist erstaunlich kernig-sonor und weist mit wundervollen Flöten- und Streicher-Einzelstimmen eine reiche Klangpalette auf. Die Fux-Orgel erklang in der Vesper am Vorabend des Patroziniumstages, dem 14.8.1736, zum ersten Mal.

1948 konnte auf Initiative eines privaten Stifters wieder eine Chororgel im Chorgestühl eingebaut werden, die den Namen „Marienorgel" trägt und sich seit 1979 im Besitz der Pfarrei St. Magdalena befindet. Das Orgelwerk der Firma Josef Zeilhuber (Altstädten) hat heute 25 Register auf zwei Manualen und Pedal. Die Chororgel ist stilistisch eine Ergänzung zur Fux-Orgel, da auf ihr auch die Literatur spielbar ist, die auf der Fux-Orgel aufgrund historischer Gegebenheiten (Tonumfang, „kurze Oktave", barocker Klangcharakter) nicht darstellbar ist. Sie ist ganz dem Klangideal der spätromantischen Orgelmusik verpflichtet. Von ihrer Idee her kann sie als erstes Zeugnis einer liturgischen Bewegung in Fürstenfeld gelten, die durch den Volksliturgischen Kreis verkörpert wurde. 2002 wurde die Chororgel von Orgelbau Kaps (München) grundlegend gereinigt und überholt.

Gregorianischer Choral

Der Gregorianische Choral bildete in einer für die Zisterzienser vereinfachten Form bis ins 17. Jahrhundert hinein den Mittelpunkt der klösterlichen Musikpraxis. Bei der Säkularisation 1803 gelangte eine Reihe von Choralhandschriften in verschiedene Bibliotheken, wo die hohe Schreibkunst, mit der viele von ihnen angefertigt wurden, noch heute ein beredtes Zeugnis für die würdige Pflege des Choralgesangs ablegt.

Fast alle der noch existierenden Choralhandschriften befinden sich heute in München, die meisten davon in der Bayerischen Staatsbibliothek. Ein ausgezeichnet erhaltenes Exemplar ist ein Antiphonarium im Folioformat (Clm 6901), das P. Matthias Kruger († 1648) im Jahr 1645 anfertigte und das in vielen Farben und Gold ausgearbeitet ist.

Seite 101:
Engel mit der Tiara und
einem Lorbeerkranz am
Petrus-und-Paulus-
Altar in der 4. südlichen
Seitenkapelle, Egid
Quirin Asam, 1746

Viele der erhaltenen Codices wurden erst im 18. Jahrhundert für den regelmäßigen Gebrauch des Konvents angefertigt, was gebrauchsbedingte Verschmutzungen nahelegen. Unter Aspekten der Buchmalerei sind diese auf Papier angefertigten Handschriften vergleichsweise bescheiden. Belegt ist, dass zwei Fürstenfelder Patres, Joseph Maria Riedhofer (1774–1834) und Sebastian Riedl (1773–1817), die bei der Säkularisation in das Zisterzienserstift Stams (Tirol) übertraten, „mehrere prachtvoll geschriebene Choralbücher" von der Hand ihres Mitbruders P. Alan Kinshofer (1751–1811) mit dorthin brachten, von denen im Musikarchiv heute noch ein Antiphonarium erhalten ist.

Musikleben im Kloster

Der Jahrzehnte am Münchner Hof als Kapellmeister tätige Komponist Orlando di Lasso (um 1532–1594) besaß im nahen Schöngeising ein Haus, zu dem ihm Herzog Wilhelm V. für seine besonderen Verdienste 1587 das Grundstück geschenkt hatte. Ob sich die Beziehungen zum Kloster außer auf wirtschaftliche Angelegenheiten auch auf musikalische Fragen erstreckten, ist nicht überliefert. Musikalisch bestanden vielfältige Beziehungen zum Münchner Hof: Hofkapellmeister Giuseppe Antonio Bernabei (1649–1732) dürfte seine „Missa Firstenfeldensis" für diese Zisterze komponiert haben. Das Musikleben des Klosters Fürstenfeld stand im 18. Jahrhundert in voller Blüte. Architektur, Malerei, Plastik und Musik vereinten sich in Fürstenfeld zu einer einzigartigen Synthese, um die Gläubigen mit ihrer Pracht in eine himmlische Sphäre zu versetzen. Im Zentrum blieb die Feier der Gottesdienste, wobei um das Jahr 1787 „das ganze Jahr, tagtäglich, in der Klosterkirche ein musikalisches und levitiertes Hochamt" stattfand; „neben diesem waren oft noch ein bis zwei andere, besondere Ämter oder Requiem. An

den Festtagen gab es wieder besondere Andachten und mehrmals am Tag und in der Nacht erschallte unter Orgelton der geheiligte Chorgesang."
Dieses rege Musikleben ließ sich nur realisieren durch das Knabenseminar, einer Klosterschule, deren ursprünglicher Zweck in der Ausbildung des Klosternachwuchses bestand. Aus dem 18. Jahrhundert berichtet Führer in seiner Chronik: „Im Jahr 1754 waren unsere 18 Knaben schon meistens die größte Zahl. Ein jeweiliger Regens chori war zugleich Lehrer im Studium und Musik, dem noch ein weltlicher Instruktor beigesellt war." Aufgabe der Schüler war es, als Singknaben die Ämter im Konvent zu gestalten.

Fürstenfelder Komponisten

Aus dem 18. Jahrhundert sind auch eine Reihe von Komponisten belegt, die aus dem Fürstenfelder Konvent hervorgingen und von denen teilweise Werke erhalten geblieben sind: Engelbert Asam (1683–1752), mit Taufnamen Philipp Emanuel, war ein Bruder der Rokokokünstler Cosmas Damian und Egid Quirin Asam, die die Fürstenfelder Kirche mit Fresken und Stuck ausgestattet haben. Er ist als Organist des Klosters belegt. Weder von ihm noch von anderen Fürstenfelder Konventualen sind jedoch solistische Orgelwerke erhalten. Remigius Falb (1714–1770) wirkte als Klosterorganist und ließ 1748 sechs Symphonien („Sutor non ultra crepidam") beim namhaften Augsburger Verleger Lotter drucken. Die guten Verbindungen Fürstenfelds zum Münchner Hof belegt die Tatsache, dass Falb seine 1755 gedruckten „Pastorellae Symphoniae" dem selbst komponierenden Kurfürsten Max III. Joseph widmen konnte. Das Offertorium „Vicisti magne Deus", das in einer Abschrift aus dem Kloster Indersdorf von 1759 erhalten ist, belegt Maximilian von Schönberg (1737–1792) als Fürstenfelder Komponisten.

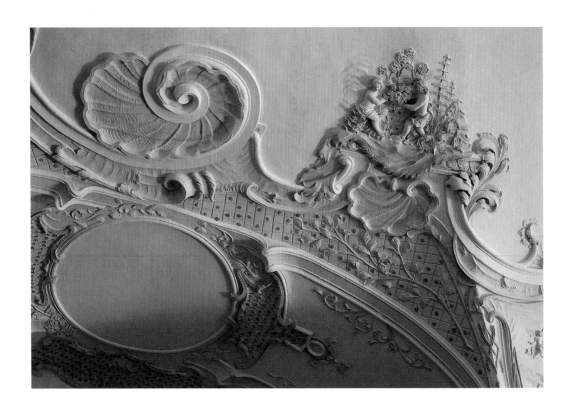

P. Benedictus Pittrich

Der letzte Chorregent des Klosters Fürstenfeld, P. Benedictus Pittrich, ist zugleich sein bedeutendster Komponist. Seinem eigenhändigen Eintrag im „Fürstenfelder Novizenbuch" zufolge, das vor einigen Jahren im Kloster Andechs entdeckt wurde, ist er am 5.5.1758 als Xaver Pittrich in Murnau geboren worden. Seine Profess legte er 1783 ab, seine Priesterweihe erfolgte 1788. Danach war er als Kurat, Bibliothekar und zeitweise als Prior tätig. In einem Personalstatus der Exkonventualen vom 13.1.1804 wird er als „Regens chori" bezeichnet. Pittrich verblieb bis 1817, als der Staat das Kloster zurückkaufte und einer neuen Bestimmung zuführte, in Fürstenfeld und übersiedelte dann nach Landsberg, wo er am 23.11.1827 starb.

Pittrich hat ein recht umfangreiches Œuvre aus allen Lebensphasen hinterlassen, aus dem bis in die Mitte des 19. Jahrhunderts hinein immer wieder gern Werke aufgeführt wurden. Insgesamt sind heute weit über einhundert Kompositionen Pittrichs in allen wesentlichen Gattungen klassischer Kirchenmusik (Messen, Requien, Offertorien, Stücke des Offiziums u. a.) sowie der Orchestermusik bekannt, von denen jedoch nur ein Offertorium gedruckt vorliegt. Werke Pittrichs, von denen sich Abschriften an anderen Orten erhalten haben, geben Aufschluss darüber, wo seine Kompositionen überall musiziert wurden. Aus dem letzten Lebensabschnitt Pittrichs fand sich eine größere Anzahl an Werken in Erpfting bei Landsberg am Lech. In den letzten Jahren sind mehrere Werke Pittrichs erstmals seit rund 200 Jahren wieder aufgeführt worden, darunter drei seiner Messvertonungen und ein Divertimento für die seltene Besetzung einer Solo-Viola mit Orchester. Alle Kompositionen zeichnen sich durch reiche melodische Einfälle sowie interessante harmonische Wendungen aus und stehen klanglich dem

klassischen Stil nahe; ein individueller Personalstil Pittrichs ist unverkennbar. Geistliche Theateraufführungen des Seminars mit Musik spielten im Kloster Fürstenfeld nach dem Vorbild der Jesuiten im 18. Jahrhundert eine große Rolle. P. Benedikt Lindinger (1714–1773), der unter anderem auch als Chorregent belegt ist, war der Komponist eines Singspiels mit dem Titel „Jacob consecrans Altare in Sichem". Anlass für die Aufführung war die Einweihung der Klosterkirche am 16.7.1741. Der Festprediger des Tages, der Münchner Jesuit Joseph Mayer, wies auf das Spiel nicht nur in seiner Predigt hin, sondern stellte inhaltliche Bezüge heraus, die die Vermutung nahelegen, dass beide Texte in enger Abstimmung entstanden sein dürften und das Theaterstück eine Art Fortsetzung der vormittäglichen Predigt bilden sollte. Da nicht das ganze Singspiel, wie damals meist üblich, sondern nur dessen Text gedruckt wurde, ist die Musik heute nicht erhalten. Auf eine lateinische Einführung in das Spiel folgt, ebenfalls auf lateinisch, dessen Text für die in regelmäßiger Abfolge vorgesehenen Rezitative und Arien. Begebenheiten aus dem Alten Testament (Jacob ist der Sohn Isaacs und der Enkel Abrahams) werden allegorisch in Beziehung gesetzt zur Gründung des Klosters 1263.

Filippo Balatri

Der Sänger Filippo Balatri wurde um 1676 bei Pisa geboren. Als Kastrat war er ab 1715 unter besten finanziellen Bedingungen am Münchner Hof tätig. Balatri verfasste eine 1735 vollendete, in Reimen abgefasste Autobiographie mit dem Titel „Frutti del Mondo" („Früchte der Welt"), die aufschlussreiche Einblicke in ein abenteuerliches Sängerschicksal gibt. Er trat 1727 in die Dienste des Fürstbischofs von Freising, Johann Theodor, und wurde 1739 in Fürstenfeld eingekleidet. Drei Tage vor der Konsekration der Klosterkirche empfing Balatri, dem man als Referenz an den Fürstbischof den Ordensnamen Theodor gegeben hatte, die Priesterweihe. Bis zu seinem Tod 1756 wirkte Balatri als Musiklehrer und Chorregent. Gerard Führer schreibt in seiner Chronik: „Als Singknabe an hiesigem Seminarium kannte ich noch wohl diesen sehr großen P. Balatri: Damals noch dirigierte er die Kirchenmusik und ich hörte noch in seinem hohen Alter, damals 76 J., die Ruinen einer ehemals allgemein bewunderten Stimme."

Kirchenmusik nach der Säkularisation

Die Säkularisation zerstörte 1803 auch das reiche musikalische Leben in Fürstenfeld. Allein die Musikdrucke füllten zwei Schränke, doch blieb der größte Teil am Ort zurück und ging verloren. Auch das Knabenseminar hörte zu bestehen auf – ein Versuch im 19. Jahrhundert, im Zusammenhang mit der Wiederzulassung des Zisterzienserordens in Bayern hier ein Staatsgymnasium zu etablieren, schlug fehl. Die Erhebung der Kirche zur Königlichen Landhofkirche 1816 brachte eine Wiederbelebung der Kirchenmusik in bescheidenem Rahmen mit sich.

Neben zahlreichen Orgelkonzerten (z.B. „Fürstenfelder Orgelsommer") erfüllen heute die Kirchenchöre des Pfarrverbands Fürstenfeld sowie zahlreiche Gastchöre und -orchester die Klosterkirche Fürstenfeld das ganze Jahr über mit einem ausgesprochen niveauvollen musikalischen Leben, und das sowohl bei Gottesdiensten als auch bei Konzerten.

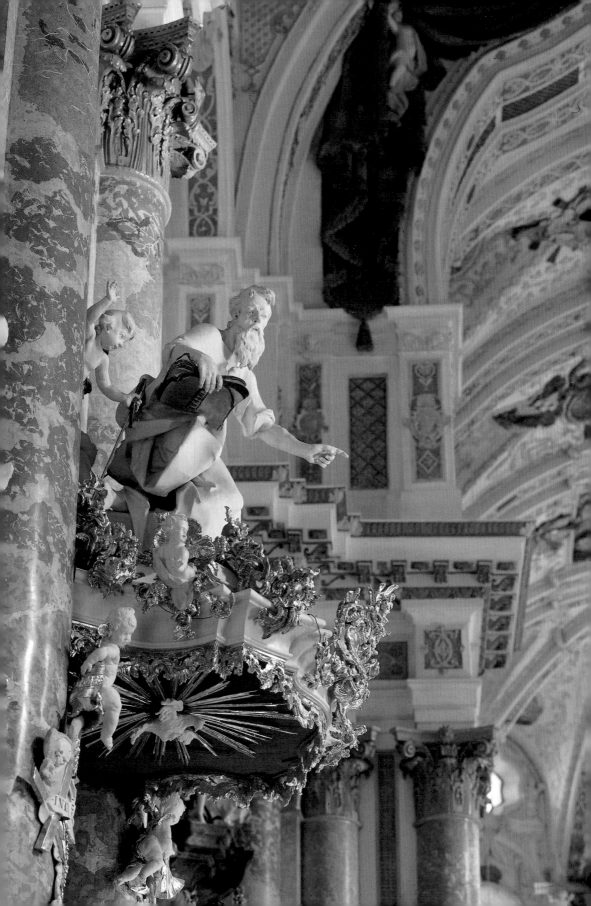

Bibliographie

Seite 104:
Hl. Paulus auf dem
Schalldeckel der Kanzel
(Langhaus-Nordseite)

Otto Aufleger/Karl Trautmann: Die kgl. Hofkirche zu Fürstenfeld. Mit geschichtlicher Einleitung von Karl Trautmann, München 1894 (fußend auf der Chronik Abt Führers).

Norbert Lieb: Münchener Barockbaumeister. Leben und Schaffen in Stadt und Land, München 1941 (zu Ettenhofer s. S. 92–98).

Johannes Albrecht OSB: Pachtgut Fürstenfeld, in: Ettaler Mandl 30, 1950/51, S. 111 u. 112.

Walter Nigg: Vom Geheimnis der Mönche, Zürich/Stuttgart 1953.

Robert Münster: Artikel „Pittrich, Benedikt" und „Fürstenfeld", in: Die Musik in Geschichte und Gegenwart, Bd. 10 und 16, Kassel 1962 und 1979

Hans Schmid: Zur Musikgeschichte des Klosters Fürstenfeld, in: 700 Jahre Fürstenfeld (Großer Kunstführer Bd. 39), hrsg. v. Hans Lindemann, München/ Zürich 1963, S. 46–48

Karl Ludwig Lippert: Giovanni Antonio Viscardi 1645–1713. Studien zur Entwicklung der barocken Kirchenbaukunst in Bayern (Studien zur altbayerischen Kirchengeschichte, Bd I), München 1969, S. 75–105.

Nachruf auf Pater Emmanuel Ludwig Haiß OSB, in: Ettaler Mandl 56, 1977, S. 95–98.

Hans Schmid: Die Fux-Orgel in der ehemaligen Klosterkirche Fürstenfeld, in: Ars Organi. Zeitschrift für das Orgelwesen 27, Juni 1979 (H. 59)

Sixtus Lampl: Die Wiederherstellung der Barockorgel von Fürstenfeld, in: Jahrbuch der Bayerischen Denkmalpflege 34, 1980, München 1982.

Lorenz Lampl/Wolf-Christian von der Mülbe: Die Klosterkirche Fürstenfeld, München 1981.

Walter Bernhardt: Die Geschichte der Pfleghöfe, in: Die Pfleghöfe in Esslingen, Esslingen 1982, S. 89–102.

Norbert Lieb: Barockkirchen zwischen Donau und Alpen, 5. Auflage, München 1984, S. 28–32, 147 f., 166 f.

Klaus Wollenberg: Die Entwicklung der Eigenwirtschaft des Zisterzienserklosters Fürstenfeld zwischen 1263 und 1632 unter besonderer Berücksichtigung des Auftretens moderner Aspekte (Europäische Hochschulschriften. Reihe III: Geschichte und ihre Hilfswissenschaften, Bd. 210), Frankfurt am Main 1984.

Klaus Wollenberg: Die Stadthäuser des Klosters Fürstenfeld, in: Amperland 20, 1984, S. 559–561.

Lorenz Lampl (Hrsg.): Die Klosterkirche Fürstenfeld. Ein Juwel des bayerischen Barock, München 1985.

Klaus Wollenberg: Der Mühlenbesitz des Klosters Fürstenfeld, in: Amperland 21, 1985, S. 17 ff.

Cosmas Damian Asam 1686–1739. Leben und Werk, Katalog der Ausstellung Aldersbach 1986.

Josef Maß: Das Bistum Freising im Mittelalter, München 1986, S. 225f.

Ambrosius Schneider (Hrsg.): Die Cistercienser. Geschichte, Geist, Kunst, Köln 1986.

Klaus Wollenberg: Grangie oder Bruderhof. Zur Geschichte der eigenbewirtschafteten Höfe des Klosters Fürstenfeld, in: Amperland 22, 1986, S. 239–243.

Festschrift zur 60-Jahr-Feier der Evang.-Luth. Erlöserkirche in Fürstenfeldbruck, Fürstenfeldbruck 1987.

Klaus Mohr: Die Musikgeschichte des Klosters Fürstenfeld (Schriftenreihe des Hochschule für Musik in München, Bd. 8: Musik in bayerischen Klöstern II), Regensburg 1987 – wesentlich verpflichtet den vorausgegangenen Forschungen (s.o.) wie auch den Ergebnissen der DFG-geförderten Musikhandschriftenkatalogisierung durch die Bayerische Staatsbibliothek.

Peter Pfister: Die Anfänge der Pfarrei St. Magdalena in Bruck, in: Amperland 23, 1987, S. 403–410 und 442–446.

Peter Pfister: Die Anfänge der Pfarrei Bruck-St. Magdalena, in: Peter Pfister (Hrsg.): St. Magdalena in Fürstenfeldbruck. 700 Jahre Patrozinium 1286–1986, Fürstenfeldbruck 1987, S. 13–36.

Lothar Altmann: Räume und Ausstattung des Klosters Fürstenfeld, in: Amperland, 24, 1988, S. 48–57.

Angelika Ehrmann/Peter Pfister/Klaus Wollenberg (Hrsg.): In Tal und Einsamkeit. 725 Jahre Kloster Fürstenfeld. Die Zisterzienser im alten Bayern, Bd. I (Katalog) und Bd. II (Aufsätze), München 1988.

Remigius Falb, Benedictus Pittrich, Maximilian von Schönberg: Booklettext zur CD Musica Bavarica. München 1988.

Klaus Wollenberg: Aspekte der Fürstenfelder – und Sozialgeschichte, in: Ehrmann/Pfister/Wollenberg (Hrsg.), In Tal und Einsamkeit, Die Zisterzienser im alten Bayern, Band II, Fürstenfeldbruck 1988, S. 297–318.

Peter Pfister: Leben aus dem Glauben. Das Bistum Freising, Bd. 2: Das Mittelalter, Straßburg 1989, S. 6–12.

Peter Pfister/Thomas Bachmair/Edgar Krausen/Hugo Schnell: Ehemalige Zisterzienserabteikirche Fürstenfeld, 10. Aufl. München/Zürich 1991, bearb. v. Peter Pfister.

Peter Pfister: Historischer Stadtrundgang durch Fürstenfeldbruck, in: Peter Pfister/Robert Weinzierl (Hrsg.), Brucker Blätter. Jahrbuch des Historischen Vereins für die Stadt und den Landkreis Fürstenfeldbruck für das Jahr

1991, Heft 2, Fürstenfeldbruck 1991, S. 55–69, hier: S. 66–69.

Birgitta Klemenz: Die Zisterzienserniederlassung St. Leonhard, in: Wilhelm Liebhart (Hrsg.), Inchenhofen. Wallfahrt, Zisterzienser und Markt, Sigmaringen 1992, S. 107–125.

Birgitta Klemenz: Zur Geschichte des Taufsteins der Pfarrei St. Magdalena in Fürstenfeldbruck, in: Amperland 28, 1992, S. 383–388.

Peter Pfister: Kirchengeschichte – Kloster Fürstenfeld, Katholische Pfarreien in der Neuzeit, Wallfahrten, in: Hejo Busley u.a. (Hrsg.): Der Landkreis Fürstenfeldbruck. Natur – Geschichte – Kunst, Fürstenfeldbruck 1992, S. 366–394.

Klaus Wollenberg: Erwerbspolitik und Wirtschaftsweise des oberbayerischen Zisterzienserklosters Fürstenfeld 1263–1550, in: Kaspar Elm (Hrsg.), Erwerbspolitik und Wirtschaftsweise mittelalterlicher Orden und Klöster (Berliner Historische Studien, Band 17, Ordensstudien VII), Berlin 1992, S. 51–66.

Bernard McGinn/John Meyendorff/Jean Leclercq (Hrsg.): Geschichte der christlichen Spiritualität, Bd. 1: Von den Anfängen bis zum 12. Jahrhundert, Würzburg 1993.

Brigitte Volk-Knüttel, in: H. Bauer/B. Rupprecht (Hrsg.), Corpus der barocken Deckenmalerei in Deutschland, Bd. 4, Freistaat Bayern, Regierungsbezirk Oberbayern, Landkreis Fürstenfeldbruck, München 1995, S. 113–133 (mit älterer Literatur).

Klaus Wollenberg: Die Finanzierung des barocken Klosterneubaus des Klosters Fürstenfeld (1691–1704), in: Cîteaux, fasc. 3–4 (1995), S. 305–338.

Peter Grau: Hercules Bavarus. Zum Freskenprogramm im Kurfürstensaal des Klosters Fürstenfeld, in: Amperland 32, 1996, S. 273–285.

Klaus Wollenberg: Aspekte klösterlichen Wirtschaftsverhaltens und kurfürstlicher Klosterpolitik im Zeitalter Max Emanuels, Dargestellt am Beispiel der Finanzierung des barocken Klosterneubaus in Fürstenfeld, in: Zeitschrift für Bayerische Landesgeschichte, 59, 1996, S. 67–116.

Birgitta Klemenz: Das Zisterzienserkloster Fürstenfeld zur Zeit von Abt Martin Dallmayr (1640–1690), Weißenhorn 1997.

Angelika Mundorff und Renate Wedl-Bruognolo (Hrsg.): Kaiser Ludwig der Bayer 1281–1347. Fürstenfeldbruck 1997.

Klaus Wollenberg: Wirtschaftliche und soziale Aspekte in den altbayerischen Zisterziensermännerklöstern des 16. und frühen 17. Jahrhunderts, in: Hermann Nehlsen/Klaus Wollenberg (Hrsg.), Zisterzienser zwischen Zentralisierung und Regionalisierung. 400 Jahre Fürstenfelder Reformstatuten, Frankfurt/Main 1998, S. 337–398.

Kaspar Elm (Hrsg.): 900 Jahre Zisterzienserorden 1098–1998. Die Einschätzung der historischen Bedeutung des Ordens der Weißen Mönche in der neueren Forschung, hrsg. von der Kester-Haeusler-Stiftung. Fürstenfeldbruck 1998.

Hermann Nehlsen und Klaus Wollenberg (Hrsg.): Zisterzienser zwischen Zentralisierung und Regionalisierung. 400 Jahre Fürstenfelder Äbtetreffen. Fürstenfelder Reformstatuten von 1595–1995. Frankfurt a. M./Bern/New York 1998.

Peter Pfister (Hrsg.): Staatsfrömmigkeit und Privatfrömmigkeit Ludwigs des Bayern in seinem bayerischen Herrschaftsgebiet. In: Mundorff/Wedl, S. 53–76.

Peter Pfister: Zwischen Generalabt und Geistlichem Rat. Das Kloster Fürstenfeld in der zweiten Hälfte des 16. Jh. In: Nehlsen/Wollenberg, S. 429–468.

Hildegard Herrmann-Schneider: Tiroler Quellen – unverzichtbare Dokumente zur Musik des 18. Jahrhunderts in bayerischen Klöstern, in: Musik in Bayern, Heft 57. Tutzing 1999, S. 71–81.

Angelika Mundorff/Eva von Seckendorff (Hrsg.), Inszenierte Pracht. Barocke Kunst im Fürstenfeldbrucker Land, Regensburg 2000.

Maria R. Sagstetter: Hoch- und Niedergerichtsbarkeit im spätmittelalterlichen Herzogtum Bayern. München 2000.

Peter Pfister (Hrsg.): Zwischen Morimond und Freising. Die Zisterzienser bauen Europa. München 2000.

Wolfgang Lehner: Die Zisterzienserabtei Fürstenfeld in der Reformationszeit 1496–1623 (Münchener Theologische Studien I/36). Weißenhorn 2001.

Hermann Nehlsen und Hans-Georg Hermann (Hrsg.): Kaiser Ludwig der Bayer. Konflikte, Weichenstellungen und Wahrnehmung seiner Herrschaft (Quellen und Forschungen aus dem Gebiet der Geschichte NF H. 22), Paderborn/München/Wien/Zürich 2002.

Angelika Mundorff: Perspektiven für Brucker Bürger nach der Säkularisation. In: Amperland 39 (2003), S. 231–237.

Pfister, Peter: Die barocke Kloster- und Festkultur im Zisterzienserkloster Fürstenfeld. In: Knedlik, Manfred und Georg Schrott (Hrsg.): Solemnitas. Barocke Festkultur in Oberpfälzer Klöstern. Kallmünz 2003, S. 157–168.

Joachim Glasner: Die Verstaatlichung der Klosterarchive. In: Bayern ohne Klöster? Die Säkularisation 1802/03 und die Folgen (Ausst.-Kat.). München 2003, S. 114–121.

Die Säkularisation 1803 und ihre Folgen, Sonderheft der Zeitschrift Amperland 39 (2003), S. 201–241.

Birgitta Klemenz (Hrsg.): Kloster Fürstenfeld. Zwischen Zeit und Ewigkeit. Regensburg 2004.

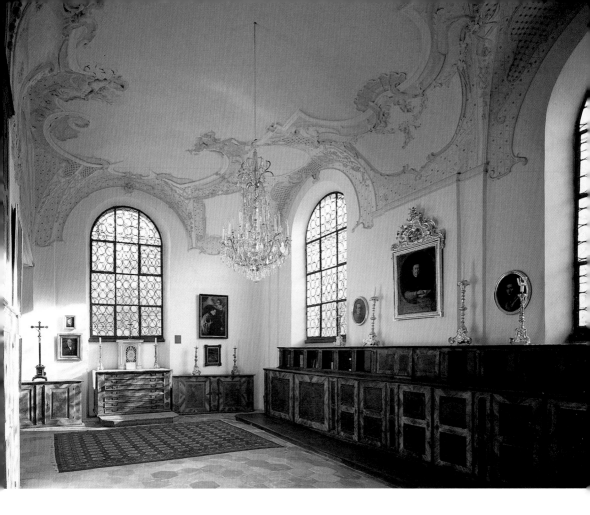

Innenansicht der südlichen Sakristei (sog. Sommersakristei)

Seite 108: Ansicht der Kirchenfassade von Nordwesten

Karl Boromäus Murr: Ludwig der Bayer: Ein Kaiser für das Königreich? Zur öffentlichen Erinnerung an eine mittelalterliche Herrschergestalt im Bayern des 19. Jahrhunderts (Diss. Phil. Masch.). München 2004.

Hildegard Herrmann-Schneider: Musikhistorische Aspekte zur Säkularisation in Tirol, in: Brixner Initiative Musik und Kirche (Hrsg.): Säkularisation 1803 in Tirol. Brixen 2005, S. 169–205.

Wilhelm Liebhart: Markt, Zoll und Gericht Bruck 1306. Ein Beitrag zur 700-jährigen Geschichte von Markt und Stadt Fürstenfeldbruck. In: Amperland 42 (2006), S. 218–223.

Wilhelm Liebhart: Die Hofmarks- und Polizeiordnung für den Markt Bruck von 1600. In Amperland 42 (2006), S. 230–236.

Werner Schiedermair (Hrsg.): Kloster Fürstenfeld, Lindenberg 2006.

Klaus Mohr: Zur Geschichte der Kirchenmusik in Fürstenfeld, Die „Missa in F" von P. Benedictus Pittrich OCist (1. Teil). In: Amperland 43 (2007), S. 95–98.

Klaus Mohr: Zur Geschichte der Kirchenmusik in Fürstenfeld. Die „Missa in F" von P. Benedictus Pittrich OCist (2. Teil). In: Amperland 43 (2007), S. 121–124.

Roland Götz: Der Markt Bruck in der Frühen Neuzeit im Spiegel kirchlicher Quellen. In: Amperland 43 (2007), S. 54–62.

Lothar Altmann: Überlegungen zur Gestalt der mittelalterlichen Klosterkirche Fürstenfeld. In: Amperland 44 (2008), S. 205–209.

Lothar Altmann: Eigenheiten der Fürstenfelder Klosterkirche – eine bewusste historische Rezeption? In: Amperland 44 (2008), S. 275–277.

Lothar Altmann: Zur Verlegung der Zisterze von Olching nach Fürstenfeld 1263. In: Amperland 45 (2009), S. 452–455.

Christine Wunnicke: Die Nachtigall des Zaren. Das Leben des Kastraten Filippo Balatri. München 2001, Neudruck München 2010.

Werner Schiedermair (Hrsg.): Der Churfürstensaal im ehemaligen Zisterzienserkloster Fürstenfeld, Linderberg 2012.

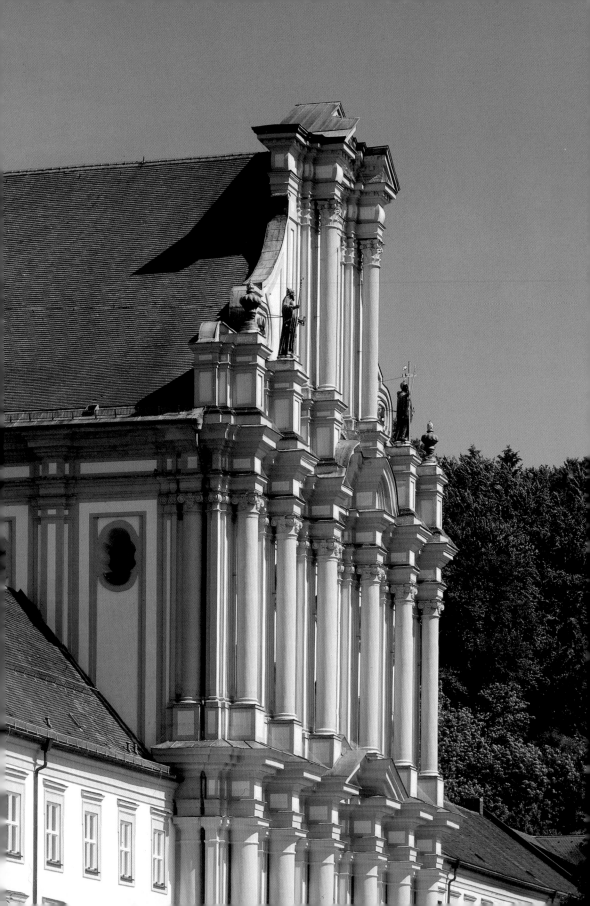

Susanne Kaup

Orts- und Personenregister

Ortsregister

Aufgenommen wurden alle im Text genannten Orte, Länder und Regionen (auch adjektivische Bezeichnungen).

Adelzhausen 31, 65f.
Aibling 22, 64
Aich 30
Aichach 29, 30, 33, 64
Aichach-Friedberg, Lkr. 65
Aindling 31
Aldersbach 13, 16, 19, 22f., 26, 29, 33, 35f., 64, 70f.
Alling 27
Altstädten 99
Amerika 56
Argelsried 31
Arnhofen 65
Attel 23
Augsburg 23, 31, 33, 64–66, 93, 100

Babenried 30
Bad Aibling s. Aibling
Bamberg 13, 15, 74
Bayern (Altbayern, Kurbayern, Niederbayern) 8, 13, 15–17, 19, 22, 27, 29, 33, 35–37, 41, 44, 47–49, 52, 64, 66, 69, 75, 93–96, 99, 103
Benediktbeuern 44, 49, 94
Bergkirchen 31
Bernried 70
Biburg 26, 30
Bildhausen 13, 19
Bochum 48
Böhmen 37
Bruck (s. a. Fürstenfeldbruck) 6, 8, 22f., 26, 30, 33–35, 37, 41f., 44, 49, 64, 66, 82, 93f., 96
Burghausen 19
Burgund 13, 15, 19, 21, 29

Champagne 13
Citeaux 9, 13, 16f., 21, 29f., 52, 85, 90
Clairvaux 13, 52, 82, 85, 88
Cluny 21, 63

Dachau 31, 33
Deutschland (Ober-, Ost-, Süddeutschland) 15, 16f., 19, 22, 30, 48, 94
Dijon 13, 29
Dillingen a. d. Donau 99
Donauwörth 21f., 29, 44, 79, 99

Ebersberg 30
Ebrach 13, 15, 19, 23
Eger 16, 35
Egling 31

Einsbach 66
Elsass (Oberelsass) 13, 27
Emmering 6, 9, 31
Erpfting 102
Esslingen 29, 64–66
Esting 31
Ettal 42, 47f.
Europa 52

Franken (Mainfranken) 13, 15–17, 19, 33
Frankreich 15, 19, 22, 33, 36
Freising 21, 23, 26, 30f., 41, 70f., 75, 103
Freystadt 70, 93f., 97
Fürstenfeld 4, 6–9, 11, 13, 15–17, 19, 21–23, 26f., 29–31, 33–37, 41f., 44, 47–49, 51, 52, 54, 56, 58–60, 63–66, 69–71, 74f., 79, 82, 84f., 89, 93, 96, 99f., 102f.
– Beichtstühle 79f., 82
– Benediktsaltar 80
– Bernhardsaltar 15, 80
– Chorgestühl 29, 58f., 79f., 99
– Churfürstensaal 11, 95
– Clemens-Altar 80
– Floriansaltar 80
– Flügelaltar, spätgotisch 26f.
– Gründerkreuz 21
– Hochaltar, barock 7, 11, 42, 58, 60, 63, 71, 80
– Hochaltar, spätgotisch 13, 33, 35, 46, 59, 90
– Hyacinth-Altar 80
– Johann-Nepomuk-Altar 80
– Josefsaltar 51, 65, 80
– Kanzel 79, 82, 105
– Kreuzaltar 9, 42, 53, 56, 85, 93
– Liebfrauenaltar 51
– Marienaltar 51, 80
– Oratorien 59, 80, 90
– Orgel 49, 53, 60, 74, 79, 85, 89, 99
– Petrus- und Paulus-Altar 4, 80, 100
– Sandsteinmadonna 42, 51f., 80
– Sebastiansaltar 79, 80
– Seitenaltäre 34, 53, 56, 80, 82
– Sommersakristei 22, 26f., 41f., 44, 90, 102, 107
– Traubenmadonna 33, 59
Fürstenfeldbruck 6, 8f., 11, 13, 46–48, 69
– Mariä Himmelfahrt 48
– St. Bernhard 6, 9, 11, 48
– St. Magdalena 6, 9, 11, 26, 30, 48f., 60, 99
Fürstenzell 13, 15, 17

Gegenpoint 23, 30f.
Geising s. Schöngeising
Geisering s. Kottgeisering
Gilching 30f.
Gotteszell 13
Grafrath 31

Heiliges Land 22
Heilsbronn 13, 15, 19
Helfenberg (Schloss) 94
Hirsau 19, 21
Höfen 31
Hollenbach 30, 69
Holzhausen 31

Inchenhofen 17, 29f., 34, 36f., 66, 69, 79
Indersdorf 23, 80, 100
Ingolstadt 36
Innsbruck 70
Italien 22, 94, 97

Jerusalem 22
Jesenwang 30f., 37

Kaisheim/Kaisersheim 13, 15, 19, 29, 70
Kottalting 31
Kottgeisering 31

Landsberg 64, 102
Landsberied 30
Langheim 13, 15, 17
Lothringen 13

Mähren 70
Mangoldstein 21
Maisach 66
Marienberg (Wallfahrtskirche) 19
Mauern 31
Morimond 13, 17, 19
Morimond-Kamp 13
Morimond-Lützel 13
Mühldorf am Inn 27, 31
München 15, 17, 23, 26f., 33, 35, 37, 47, 49, 64–66, 69f., 74f., 79f., 90, 93f., 96, 99f. 103
– Nymphenburg 70
Murnau 102

Neukirchen 31
Neustift (bei Freising) 75
Niederaltaich 35
Nürnberg 15, 27

Oberpfalz 13, 34
Oberschönenfeld 17
Österreich 29, 35, 79, 93
Olching 22f., 26, 31, 64
Osterhofen 29

Passau 29
Pfaffing 26, 30, 34, 41, 65
Pfaffing-Biburg (s. a. Biburg und Pfaffing) 6, 9
Pfalzneuburg 13, 15
Pielenhofen 70
Polen 30
Prag 41, 70
Puch 9, 23, 27, 30, 37, 41, 47, 65

Personenregister

Aufgenommen wurden alle im Text und in
den Bildbeschriftungen (z.T. auch indirekt)
genannten Personen einschließlich der Pa-
trone von Altären und der durch Kunst-
werke geehrten Heiligen.

Die vorliegende Publikation wurde gedruckt mit finanzieller Unterstützung folgender Institutionen, denen hiermit herzlich gedankt sei:

Stadt Fürstenfeldbruck

und weitere Spender, die nicht namentlich genannt sein möchten

Verzeichnis der Mitarbeiter

Msgr. Thomas Bachmair, Pfarrer i. R. in Fürstenfeldbruck-St. Magdalena

Anna Bauer M. A., Kunsthistorikerin in München

Dr. phil. Birgitta Klemenz, Historikerin in Fürstenfeldbruck

Klaus Mohr, Akademischer Direktor an der Hochschule für Musik und Theater München, Fürstenfeldbruck

Dr. theol. Peter Pfister, Diakon, Archiv- und Bibliotheksdirektor des Erzbistums München und Freising, Fürstenfeldbruck

Dr. phil. Brigitte Volk-Knüttel, Kunsthistorikerin in München

Dr. rer. oec. Klaus Wollenberg, Professor an der Fachhochschule München, Fürstenfeldbruck

Dr. theol. Susanne Kaup M. A., Archivarin, Kongregation der Barmherzigen Schwestern vom hl. Vinzenz von Paul, Mutterhaus München

Bibliografische Information der Deutschen Nationalbibliothek
Die Deutsche Nationalbibliothek verzeichnet diese Publikation in der Deutschen Nationalbibliografie; detaillierte bibliografische Daten sind im Internet über http://dnb.d-nb.de abrufbar.

3., durchgesehene Auflage 2013
ISBN 978-3-7954-2732-0
Diese Veröffentlichung bildet Band 39 in der Reihe „Große Kunstführer" unseres Verlages. Begründet von Dr. Hugo Schnell † und Dr. Johannes Steiner †.

© 2013 Verlag Schnell & Steiner GmbH, Leibnizstraße 13, D-93055 Regensburg
Telefon: (09 41) 7 87 85-0
Telefax: (09 41) 7 87 85-16
Druck: Erhardi Druck GmbH, Regensburg

Weitere Informationen zum Verlagsprogramm erhalten Sie unter: www.schnell-und-steiner.de

Vordere Umschlagseite:
Westliche Außenansicht der ehem. Klosterkirche Fürstenfeld mit der 1737 vollendeten Fassade

Rückwärtige Umschlagseite:
Aufnahme Mariens in den Himmel und Heiligste Dreifaltigkeit, Ausschnitt aus dem Altarblatt und der Skulpturengruppe im Auszug des Hochaltars

Vorsatz:
Kupferstich von Michael Wening 1701

Nachsatz:
Grundriss

Abbildungsnachweis:
Roman v. Götz, Dortmund: vordere Umschlagseite, S. 2, 108; Privat: S. 38, 39; Anton Brandl, München: S. 95; alle übrigen Aufnahmen: Wolf Christian von der Mülbe (†), Dachau